四君子의 세계

四君子의 세계

김외자 지음

학연문화사

Ⅰ. 서론 ··· 7

Ⅱ. 四君子의 성립

 1. 君子의 의미 ·· 14

 1.1. 이상적 인간상으로서 유가(儒家)의 君子 ························· 14

 2. 水墨으로 성립된 四君子圖 ·· 24

Ⅲ. 四君子의 상징성과 회화적 전개

 1. 四君子의 상징성 ·· 36

 2. 四君子圖의 전개와 대표적 상징성 ······································ 39

 2.1. 소영(疎影)의 은일(隱逸)으로서 梅花圖 ···························· 39

 2.1.1. 梅花圖의 전개 ·· 39

 2.1.2. 疎影의 隱逸 ·· 52

 2.2. 청아(淸雅)한 덕향(德香)으로서의 蘭花圖 ························· 60

 2.2.1. 蘭花圖의 전개 ·· 60

 2.2.2. 淸雅한 德香 ·· 72

 2.3. 지절(志節)의 정향(正香)으로서의 菊花圖 ························· 79

 2.3.1. 菊花圖의 전개 ·· 79

 2.3.2. 志節의 正香 ·· 88

 2.4. 직공(直空)의 충정(忠情)으로서의 竹圖 ··························· 96

 2.4.1. 竹圖의 전개 ·· 96

 2.4.2. 直空의 忠情 ·· 111

Ⅳ. 四君子의 현대적 해석

1. 四季의 情感 표현으로 본 四君子 ……………………………… 120

2. 作品 世界 ………………………………………………………… 125

　2.1. 梅 _ 봄의 生命 ……………………………………………… 125

　　2.1.1. 홀로 피다 ……………………………………………… 128

　　2.1.2. 세상으로 나가다 ……………………………………… 132

　　2.1.3. 활짝 피다 ……………………………………………… 136

　　2.1.4. 흩어지다 ……………………………………………… 139

　2.2. 蘭 _ 여름날의 風景 ………………………………………… 142

　　2.2.1. 아침이 오다 …………………………………………… 145

　　2.2.2. 한낮의 풍경 …………………………………………… 148

　　2.2.3. 늦은 오후 ……………………………………………… 152

　　2.2.4. 저녁이 내리다 ………………………………………… 155

　2.3. 菊 _ 孤節, 그리고 가을의 香氣 …………………………… 159

　　2.3.1. 가을이 시작되다 ……………………………………… 161

　　2.3.2. 가을 속에서 …………………………………………… 165

　　2.3.3. 가을을 느끼다 ………………………………………… 169

　　2.3.4. 서리 속에 국화를 보다 ……………………………… 173

　2.4. 竹 _ 겨울의 침묵 …………………………………………… 177

　　2.4.1. 겨울의 시작 …………………………………………… 180

　　2.4.2. 투명함 속으로 ………………………………………… 184

　　2.4.3. 침묵 ……………………………………………………… 188

　　2.4.4. 바람으로 ……………………………………………… 193

Ⅴ. 결론

　도판 목차 ………………………………………………………… 201

I

서론

매란국죽(梅蘭菊竹)으로 대표되는 사군자는 우리나라는 물론 동양 회화사에서 가장 주목받는 화재(畵材)이다. 이들은 화려하지 않지만 은은한 향기, 청아한 자태, 사시사철 푸르고 곧은 성질 등이 선비들이 지향하는 정신세계를 상징적으로 드러내는 수단으로 여겨져 애호되었다. 또한 사군자는 초목(草木)이나 화목(花木) 중 각 계절을 대표하면서도 기품 있고 고결한 인간의 모습을 투영하며, 격조 높은 선비가 추구하는 사유와 관조의 세계를 상징했다. 따라서 사군자는 우리나라는 물론 동양 회화사에서 시대를 초월하여 문인들이 가장 선호했던 그림의 소재였으며, 각 시대의 사회 문화적 환경과 정치적 상황에 따라 다양한 모습으로 표출되었다. 말하자면, 사군자도(四君子圖)는 문인들이 그 시대의 정신을 반영하여 자신을 표현하는 수단이었다. 특히 매란국죽(梅蘭菊竹)에 각 특유의 상징성이나 정감을 부여하여 예술적으로 승화했다.

군자는 은대(殷代) 이래 정치적으로는 통치자, 신분의 표식으로서는 의례를 행하는 성직자 등을 의미했다. 그러던 것이 공자 이후 유가적 학문과 도덕적 인격을 갖춘 이상적 인간상을 의미하면서, 타고난 신분을 의미하던 이전 시대와 다르게 일정 수준 이상의 자질과 덕목을 지니면 누구나 군자가 될 수 있었다. 이는 인간의 평가 기준을 종래 타고난 신분에서 사람됨을 중시하는 인간 중심적 사고로 전환된 것이라는 데에 의의가 있다. 인간 중심적 사고는 천(天)을 기본으로 도(道)를 실현하는 윤리적이면서 철학적인 가치를 포함하는 인(仁)·의(義)·예(禮)·지(智)이며, 이를 실천하는 것이 군자의 도리였다. 사군자는 이러한 군자의 도리와 품성을 상징하게 되었다. 매서운 추위 속에서 봄을 알리는 매화, 홀로 은은한 향을 풍기는 난초, 찬 서리에도 꽃을 피우는 국화, 사시사철 푸르면서도 곧게 자라는 대나무의 속성에 따른 것이다.

따라서 이들 화목(花木)을 그린 사군자도는 여러 상징을 담고 있다. 상징은 고유의 코드를 지니며 거의 같은 정서를 담기 때문에 동아시아의 전통에서 거의 유사한 의미로 통한다. 매화의 경우 북송대 임포(林逋, 967~1028)의 고사로부터 유래하여 '은일(隱逸)'을, 난초는 공자(孔子, B.C.551~B.C.479)의 공곡유란(空谷幽蘭) 고사로부터 향기의 덕 즉 '덕향(德香)'을, 국화는 도연명(陶淵明, 365~427)의「귀거래사(歸去來辭)」에서 '지절(志節)'을, 그리고 대나무는『시경(詩經)』에서 언급한 유비군자(有匪君子)의 '충정(忠情)'을 대표적으로 상징한다.

본인은 이러한 사군자의 상징을 '현대인의 정감에 공감할 수 있는 이 시대의 새로운 사군자로 재창조할 수 있지 않을까?'라는 발상을 연구의 시발점으로 삼았다. 그리고 오랜 기간 사군자를 그려오면서 옛것을 기본으로 하면서도 새로운 것을 모색해야 한다는 생각을 절실히 하였는데 이 책은 그에 대한 성과라 할 수 있다.

현대에는 다양한 사상과 문화에 기반한 인간관계, 과학 기술의 발전에 따

른 사고방식의 전환, 인공 지능에 의한 급속한 사회 변화가 이루어지는 가운데 예술도 끊임없이 새로운 변화를 요구받고 있다. 특히 문인화는 전통과 맥락을 고수하는 정신도 의미가 있지만, 동시대인의 다양한 계층과 시대정신을 공유해야 한다는 절박감도 있다. 이에 부응하여 전통적 문인화를 확고히 이어가되 다변화된 주변 환경에 어떻게 적응하고 선도해 나갈지 끊임없이 연구하면서 감상자와 소통하는 것이 주된 관건이다. 이것이 문인화의 정체성에 대한 표류를 접는 근원적 처방이라고 생각하기 때문이다.

따라서 본인의 사군자 작품에서 사군자의 정신을 이어가면서도 현대적 감각을 통해 감상자와의 공감대 형성이 우선이라는 목표를 세웠다. 그래서 사계절의 정감으로 사군자를 표현하여 현대적 감각으로 형상화하고자 하는 것에 연구 목적을 두었는데 그것은 다음 세 가지이다.

첫째, 법고창신(法古創新)의 정신이다. 옛것을 본받으면서도 새로운 변화의 시도로 사군자에 내포된 군자 정신이 어떠한 상징성으로 투영되고 형상화되었는지를 살펴보았다. 그리고 본인의 작품을 통해 선현들이 작품에 담은 내면의 세계를 음미하면서 이를 현대적 감각의 정감 표현으로 작품화하였다.

둘째, 현대 예술은 어느 때보다도 감상자와의 소통과 체험을 통한 공감을 중시한다. 이를 위해 정감 공유를 위한 심미적이면서도 심리적 표현을 작품 속에 구현하고자 모색하였다. 기법 면에서 전통 수묵 위주에서 탈피하여 다양한 재료를 혼용하고, 작품 제목에는 정감 언어를 사용하여 공감을 유도하고자 하였다. 이는 전통과 현대의 이분법적 비교를 통해서가 아니라 현대인이 일상생활에서 즐기고자 하는 소소한 감정을 보다 더 공유하려는 시도이다.

셋째, 사군자 고유의 상징을 정감으로 대체하기 위해 구체적으로는 사계절의 정감 표현 방식의 다변화를 탐색하고자 한다. 즉, 사군자를 사계절의 정감으로 읽고자 하였다. 매화를 봄으로, 난초로 여름을, 가을은 국화, 겨울은 대나

무로 하여 독특한 화경(畵境)을 창작하고자 한다.

봄의 정감은 매화를 매개로 탄생과 소멸에 따른 찰나의 아쉬움으로 상징화되었다. 〈홀로 피다〉, 〈세상으로 나가다〉, 〈활짝 피다〉, 〈흩어지다〉의 네 작품에서 이른 봄 홀로 태어나 잠시 청향으로 존재를 알리고 바로 흩어지는 매화꽃의 생성과 소멸을 담았다. 여름의 정감은 난초를 하루의 시간적 변화로 정겨운 풍경을 그렸다. 한 여름날의 일상을 층차를 두고 표현한 작품들인 〈아침이 오다〉, 〈한낮의 풍경〉, 〈늦은 오후〉, 〈저녁이 내리다〉에서 난초의 청아함과 곡선의 아름다움을 다루었다. 가을의 정감은 국화의 담담한 정취를 상징한다. 입추(立秋)·중추(中秋)·만추(晩秋)·상강(霜降)에 대한 국화의 정감은 〈가을이 시작되다〉, 〈가을 속에서〉, 〈가을을 느끼다〉, 〈서리속에 국화를 보다〉의 주제로 국화의 색다른 격조를 나타냈다. 겨울의 정감은 찬바람을 견디는 대나무를 대견해하는 마음으로 상징화되었다. 입동(立冬)에서 시작하여 한겨울 엄동설한(嚴冬雪寒)으로 이어지는 시간적 순환 체계 속에서 추위를 나는 대나무의 모습을 〈겨울의 시작〉, 〈투명함으로〉, 〈침묵〉, 〈바람으로〉의 네 가지 주제로 예스러우면서 강한 대나무로 그렸다. 그리고 이들의 정감 표현은 다음과 같은 조형성으로 구현하였다.

첫째, 현대적 감각이 혼용된 다양한 구도 경영으로 사군자의 정감을 나타내고 있다. 전통적 구도를 변형시키는 것으로부터 직선과 곡선의 방향성 활용 및 사각형과 원형 구도의 대비에 의한 기하학적 구조가 강조된 구성으로 현대화하였다.

둘째, 다양한 질감 표현을 통해 사군자의 미묘한 정감을 조형화했다. 수묵을 통한 담묵과 농묵의 번짐 효과, 투명성과 불투명성의 대조적 활용, 아크릴로 두터운 재질감 활용 등 다양한 질감 효과로 정감 그 자체의 이미지를 조형화하였다.

셋째, 전통 먹색과 현대적 색채와의 융합으로 정감을 표현하였다. 먹색은 오색을 갖추었다고는 하지만 꽃의 화려한 색채를 통한 정감의 발현은 먹색만으로 표현하기 힘들고 현대적 감각을 도출하기도 쉽지 않다. 전통 사군자의 상징성을 현대인의 정감으로 상징화하는 역할은 색채가 많은 부분을 담당할 수 있었다.

이렇게 사군자의 생태적 속성으로부터 형성된 전통적 상징성은 새로운 조형성의 활용으로 현대인의 삶 속에 투영된 자연스러운 감정과 융합되어 작품화되었다. 이들은 작품 크기에서부터 다양한 화면 구성과 분할, 대상의 선택과 배치, 그리고 재료의 사용에 이르기까지 다양한 조형 언어로 정감의 상징화를 시도하였다. 전통적 사군자가 그 시대 문인화가들의 정치적, 사회적 환경과 관계가 깊고 객관적 상징성에 목적을 두었다면, 여기에 선보인 작품에서의 사군자는 사계절에 따른 공감적 정감 표현에 중점을 두었다.

이 책은 감상자들에게 사군자가 현대적 정감으로 더욱 쉽게 다가서기를 바라는 마음에서 시작되었다. 전통으로 깊이 들어가기보다는 전통에 바탕을 두되 인간의 삶을 이해하고 공감하며 행복해할 수 있는 소소한 정감을 표현하였다. 즉, 계절의 정감으로 바라보며 그린 사군자가 동시대인과 호흡하며 새로운 이미지로 다가가는 것이 책을 쓰게 된 동기이다. 이 책이 후학들에게 이 시대의 새로운 사군자 그림을 그리는 데에 하나의 참고가 되었으면 한다.

II

四君子의
성립

1.1. 이상적 인간상으로서 유가(儒家)의 君子

　군자란 유가에서 추구한 이상적 인간상으로, 학식과 도덕적 품성을 갖춘 인격자를 말한다. 덕으로 인격을 완성한 성인에 비해 경지는 낮지만, 성인이 되기 위해 노력하는 존재이다. 군자는 원래 정치적 지배 계급을 지칭하던 용어였으나, 배움을 통해 일정 이상의 도덕적 품성을 갖춘 이는 군자가 될 수 있다는 공자의 혁신적인 인간 중심적 주장으로 윤리적, 도덕적 인격자를 가리키게 되었다.

　군자는 한자 문화권에서 오래전부터 사용한 용어다. 갑골 문자에서 이미 '군(君)'이라는 글자를 확인할 수 있는 것으로 보아 은(殷, B.C.1600~B.C.1046)대에 이와 관련된 개념이 형성되었다고 볼 수 있다. 하지만 군자에 대해서는 오랜 역사 동안 그 의미가 매우 다양해지고 복합적인 개념으로 전개되었기 때문에 한

마디로 정의하기는 어렵다. 군자라는 개념 속에는 정치적·도덕적 등 다양한 의미가 내포되어 있기 때문이다.

　우선 정치적으로 은대에 '통치자'라는 의미의 '군(君)'자를 사용한 기록이 있다. 갑골 문자를 보면 '군(君)'이 권한을 장악한 통치자, 명령을 발포할 권한이 있는 자 등의 의미로 사용된 것을 알 수 있다.

> '君'은 尹으로부터 비롯되어 존귀(尊貴)하고 口로부터 비롯되어 호령을 발휘할 수 있다고 하였다. 이 때문에 君은 본래 그 의미가 '정책을 만들고 명령을 발동한다'라는 뜻이었는데 '주재(主宰)하고 통치(統治)한다'라는 의미로 파생되었다. 나중에 고대(古代) 대부(大夫) 이상 가운데 토지를 소유한 각급 통치자(統治者)를 총칭하는 말이 되기도 하였다. 고대에 君이라는 명칭은 국군(國君)에 대한 호칭뿐만 아니라 경(卿), 대부에 대해서도 사용되었다가 결국 최고통치자를 가리키는 말로 굳어졌다.[1]

　'君'은 '尹'과 '口'가 결합한 글자로 '손에 지휘봉을 들고 명령하는 자', 즉 '존귀하며 명령을 발동할 수 있는 권한을 가진 자'를 뜻하여 정치적으로 통치계급에 있는 우월한 자를 가리킨다고 볼 수 있다.

　'군(君)'은 종교적으로도 사용되었다. '군'에 성직자가 사용하는 물건인 신장(神杖)을 상징하는 의미가 내포되어 있어 일부 학자들은 '군'이 '의례를 행하는 성

1) 박종혁(2012), 「論語에 나타난 孔子의 君子論」, 『한국학논총』 제37집, 국민대 한국학연구소, pp. 732-733 참조.

직자'라는 주장을 하기도 한다. 성직자가 신과 인간과의 교감 행위를 주관하는 예식을 행할 때 손에 든 신장의 형상이 '군'에 일찍이 포함되어 있다는 것이다.

'君'자는 '尹'이 ' | +叉'(깍지 끼다, 차)로 구성되어 있는데 ' | '은 신장으로 성직자가 손에 잡는 물건을, 그리고 '叉'는 손을 나타낸다. 따라서 '군' 이란 신장을 손에 든 성직자로서 의례를 행하거나 정사를 맡아보는 사람을 뜻한다.[2]

이러한 '군(君)'의 여러 해석에 자(子)를 더하여 군자라는 용어가 만들어졌다. 자는 본래 12간지 중 양기가 발동하는 시간인 자시(子時)를 의미하였다. 그러던 것이 고대에 남자에 대한 존칭으로 특정한 지위에 오르거나 신분을 가진 사람을 가리키는 의미가 되었다.

군자는 선진 시대 고서에서도 보편적으로 사용되었다. 삼경(三經)인『시경 (詩經)』,『역경(易經)』,『상서(尙書)』에 군자가 200여 회 이상 언급되고 있어 정치적 지위나 권력을 가지고 있는 사람, 사회적 신분이나 지배 계급을 호칭하는 용어로 이미 사용되었음을 보여준다.[3] 이렇게 고대 국가부터 봉건 시대에 이르기까지 군자는 신분적 계급을 지칭하였다.

그러나 공자(孔子, B.C.551~B.C.479)가 등장하면서 이러한 개념에 변화가 나타났다. 공자는 특정한 신분이나 계급, 통치자를 막론하고 군자라 말해지려면 일정한 수준 이상의 자질과 덕목을 지녀야 한다고 보았다. 신분과 관계없이 누구

2) 湯可敬(2011),『說文解字今釋』, 岳麓書社, 2005, p.188; 임헌규(2011), 「공자의 군자론과 철학의 이념」, 『東方學』제20집, 한서대 동양고전연구소, p.148 재인용.
3) 박종혁(2012), 앞의 논문, p.733.

든지 행실이 어질고 의로우면 군자가 될 수 있으며, 출신에 의해 군자로 간주할 수 없다는 것이다. 군자는 오로지 행위와 인품의 문제였다.[4] 이는 군자 개념을 신분에 의한 분류에서 일정한 자질 이상의 도덕적 품성에 의한 분류를 시도한 것으로, 당시의 사회적 개혁이라 할 수 있다. 이러한 변화는 다음과 같은 시대적 배경과 인간 중심적 사고로 각성한 공자 때문에 가능했다.

먼저 시대적 배경인 춘추 시대에는 주(周, B.C.1046~B.C.771) 왕실이 극도로 미약했고, 사람들은 왕실의 존재 자체를 망각할 정도에 이르렀다. 예악(禮樂)이 무너지고 귀족 전통이 붕괴하면서 사회 질서가 극도의 혼란에 빠져들었다. 각 제후 간에는 전쟁으로 인한 약육강식의 혼란한 상태가 지속되어 도덕이 땅에 떨어지고, 폭력이 횡행하여 백성들은 도탄의 구렁텅이에 빠지는, 중국 역사상 가장 혼란한 시기였다. 사마천(司馬遷, B.C.145?~B.C.86)은 『사기(史記)』에서 '춘추 시대에 임금의 시해는 36회나 있었고, 망한 제후국이 52개국이었으며, 제후가 쫓거나 사직을 지키지 못한 자가 셀 수 없을 정도[5]라고 당시 극도의 혼란상을 기록하였다.

이때 공자는 풍속을 바로잡고 인간의 도리를 세우기 위해 역사서인 『춘추(春秋)』[6]를 지어, 대의명분을 밝히고 천하의 질서를 바로 세우려 하였다. 즉,

4) H. G Creel, 李成珪 譯(1985), 『공자-인간과 신화』, 지식산업사, p.94.
5) "春秋之中, 弑君三十六, 亡國五十二, 諸侯奔走不得保其社稷者不可勝數." 司馬遷, 『史記』卷130, 「太史公自序」.
6) 『춘추』는 노(魯)나라 은공(隱公, 周 平王) 49년(B.C.722)부터 애공(哀公, 周 敬王) 39년(B.C.481)까지 노나라 제후 12명에 걸쳐 242년간의 역사를 기록한 책으로 제작 동기는 아래와 같다.
"弗乎弗乎, 君子病沒世而名不稱焉, 吾道不行矣, 吾何以自見於後世哉, 乃因史記 作春秋."(공자께서 말하길, "안 되겠다. 군자는 죽어서 이름이 후세에 전해지지 않는 것을 걱정하는데, 나의 道가 행해지지 않으니 그렇다면 나는 무엇으로 후세에 나를 보여줄 것인가?"라 하고 노(魯)나라의 사서(史書)를 따라 『춘추』를 지었다.)
司馬遷, 앞의 책 卷47, 「孔子世家」.

『춘추』를 예(禮)와 의(義)를 구현하여 법통을 바로잡는 기준으로 삼아 사람의 선한 본성과 하늘의 뜻에 따르는 도(道)를 통한 극복 의지를 펼쳤다. 『춘추』는 예(禮)가 사업에 나타난 것[7]이다. 여기에는 군신(君臣), 부자(父子) 그리고 상하(上下) 간의 관계를 예에 따라 정하고, 심지어 '예가 있으면 살고 예가 없으면 죽는다.'[8]라고 기록하고 있다. 또한 『춘추』에 따르면 의(義)는 옳고 그름을 구분하는 비판의 마음이다. 예는 군신 간 도덕이 되며, 국가나 군주 또는 공공을 위한 것이며, 친족 관계나 혈연관계가 없는 사람과 질서를 유지하고 하나가 될 수 있는 데에 필요한 것을 말한다.[9] 인간에 대한 새로운 각성이 인간을 평가하는 기준을 종래의 신분 계급에서 사람됨을 중시하는 인간 중심적 사고로 전환한 것이다. 인간 중심적 사고는 윤리적이면서 철학적 가치인 인(仁)·의(義)·예(禮)·지(智)를 포함한다. 이는 천도(天道)를 따라 인간이 실현하는 덕목으로 인간 본래의 성(性)이며 유가 윤리의 중심이다.

따라서 유가에서는 '옛 성현의 가르침을 이어받은 것[10]'을 기본적인 도로 추구하여 옛 성현이 걸었던 참된 길을 지향하였다. 그 길은 천명(天命)을 따라 사람이 사람답게 걸어가는 길을 말한다. 즉 학문을 통하여 자기의 본성을 자각하고 천명을 따름으로써 군자가 된다. 이는 사람이 인(仁)의 덕(德)을 갖추고 실천해야 할 사항으로 인을 실천할 때 비로소 인간이 되는 것을 말한다. 곧 인간은 정치·사회적 존재이며 다양한 사회적 관계에서 '임금은 임금답고, 신하는 신

7) "夫春秋者, 禮之見於事業者也." 蘇軾, 「試論」, 『蘇軾文集』 卷17, 동양고전종합DB(http://db.cyberseodang.or.kr)검색자료, 전통문화연구회.
8) "至以爲有禮則生, 無禮則死." 「禮運」, 『禮記』.
9) 안춘분(2015), 「공자의 『춘추』 대의사상 연구」, 성균관대 박사학위 논문, p.33.
10) "述而不作." 「述而」, 『論語』.

하답게 그리고 부자(父子) 모두 마땅히 해야 할 도리를 다할 때 비로소 인간다운 인간[11]이 되어 비로소 군자의 길을 걷고 있다는 뜻이다. 이는 도덕적 관점에서의 군자를 말한다.

　유가에서 군자는 이상적 인간상 중의 하나로 완전한 도덕적 인격과 품격을 가진 성인의 반열 아래 있으며, 이와 유사한 개념으로 선인(善人), 인인(仁人), 대인(大人) 등이 있다. 본 장에서는 군자의 자질과 품성으로 추구된 이념들을 살펴보고 사군자도에서 드러내려고 했던 뜻의 근원을 유추해 보고자 한다.

　공자는 도덕적 품성에 의한 새로운 개념의 군자에 해당하는 대표적인 인물로 자산(子産, B.C.580?~B.C.522?)[12]을 들었다. 자산은 고대 정(鄭)나라 왕족 출신으로, 경(卿)의 지위에 오른 지 10여 년 후 정권을 장악한 뒤 공자의 나이 30세 전후에 죽은 인물이다. 자산에 대한 공자의 신임[13]은 절대적이었으며 그의 행위와 도덕적 품성을 들어 군자의 본보기로 들었다.

　　군자의 도(道)가 네 가지가 있으니, 자기의 몸가짐이 공손하며, 윗사
　　람을 섬김이 공경스러우며, 백성을 기름이 은혜로우며, 백성을 부림
　　이 의로운 것이다.[14]

　자산에 대해 신분보다는 도덕적 품격으로 말한 공(恭, 몸가짐이 공손함), 경

11) "齊景公問政於孔子. 孔子對曰 君君臣臣父父子子.",「顏淵」,『論語』.
12) 중국 춘추 말기 정(鄭)나라의 정치가이자 재상으로, 성은 희(姬), 씨는 국(國), 이름은 교(僑)이며 '子産'은 字이다.
13) "人謂子産不仁, 吾不信也.(사람들이 자산은 어질지 않다고 말하더라도, 나는 그것을 믿지 않을 것이다)",「子産不毀鄕校矮」『春秋左氏傳』.
14) "子謂子産, 有君子之道四焉, 其行己也恭, 其事上也敬, 其養民也惠, 其使民也義.",「公冶長」,『論語』.

(敬, 윗사람에 대한 존경심), 혜(惠, 백성에게 은혜를 베풂), 의(義, 일 처리에 있어서 의로움)를 바탕으로 평가하였음을 강조하면서 자산이 거기에 미치고 있음을 말하였다. 이러한 품성의 군자[15]가 되기 위해 유가에서는 도(道)의 실천을 적극적으로 강조한다. 공자는 말하기를,

> 군자는 자신을 닦고 공경해야 하며 자신을 닦음으로써 남을 편안하게 해야 한다.[16]

라고 하였다. 이는 자신을 수양하여 도를 체득한 후 남을 편안하게 하고 백성 모두를 편안하게 해야 한다는 의미이다. 자신을 닦는 것은 일회적이지 않고 지속적이어야 하며, 지속적인 수기(修己)가 전제될 때만 타인에 대한 배려를 할 수 있다. 따라서 공자가 '나이 70이 되어서야 마음이 가는 대로 행하여도 도에 어긋나지 않았다.'[17]라고 한 것으로 보아 공자도 죽음에 이른 나이에야 도의 실행인 타인에 대한 배려가 무엇인지 알았다는 점을 짐작할 수 있다.

특히, 『공자가어(孔子家語)』에서 '젊었을 때 배워두지 않으면 자라서 무능하게 된다.'[18]거나, 『논어』에서 '아침에 도를 깨달았으면 저녁에 죽어도 좋다.'[19]라는

15) 『論語』에서 군자는 좁은 의미로 쓸 때는 성인(聖人)과 인자(仁者)에는 미치지 못하는 이상적 인격의 세 번째 단계를 나타낸다. 그리고 넓은 의미로 쓰일 때는 이상적 인격 일반을 의미하며, 위로는 성인을 포괄하고 아래로는 인자와 거기에 도달하려고 노력하는 군자를 포함한다. 이렇게 군자는 넓은 의미로 쓰일 수 있기 때문에, 공자가 생각한 이상적 인격의 대표적 명칭이라고 할 수도 있다. 임헌규(2011), 앞의 논문, p.149 재인용.
16) "子路問君子, 子曰修己以敬, 修己以安人." 「憲問」, 『論語』.
17) "七十而從心所欲." 「爲政」, 『論語』.
18) 이민수 譯(2015), 『孔子家語』 을유문화사, p.99.
19) "朝聞道, 夕死可矣" 「里人」, 『論語』.

말이나, 『순자』에서 '군자는 가난하고 곤궁한 것 때문에 도를 닦는 일을 게을리할 수 없다.'20)라고 한 모든 가르침은 학문에 대한 열정과 철저한 실천정신을 강조하고 있다. 즉 군자가 되기 위해서는 수기치인(修己治人)해야 한다. 이는 유가의 학문적 지표이자 이상인 왕도정치를 실행하는 방법론이기도 하다. 특히, 학문을 통한 수기(修己)는 군자의 도를 인(仁), 지(知), 용(勇) 세 가지로 제시하였다.

군자의 도가 셋이 있는데 나는 그것에 능하지 못하다. 어진 사람은 근심이 없고, 지혜로운 사람은 미혹함이 없고, 용감한 사람은 두려움이 없다. 21)

이처럼 군자의 세 가지 덕목을 제시한 것에 대해 사마우(司馬牛, ?~B.C.481)가 "근심하지도 않고 두려워하지도 않는다면 군자라는 것입니까?"라고 반문하자 "자기의 마음을 살펴보아 부끄러움이 없으면 무엇을 근심하고 무엇을 두려워하겠는가?"22)라 하였다. 옳음과 어짊이 쌓여 흔들림이 없을 때 두려움이 없는 법이고 걱정이 없다는 것으로 해석할 수 있다.

또한 공자는 증자(曾子, B.C.505~B.C.435)에게 "나의 도는 하나로 귀결되어 있는데 그것은 '충(忠)'과 '서(恕)'일 따름이다."23) 라고 하였다. '충'과 '서'는 道의 한 가지 원리로, 자기의 충실한 양심에 따라 남의 입장을 생각하고 동정하며 용서

20) "君子不爲貧窮怠乎道." 「修身篇」, 『荀子』.
21) "子曰, 君子道者, 三我無能焉. 仁者不憂, 知者不惑, 勇者不懼." 「憲問」, 『論語』.
22) "司馬牛問君子. '君子 不憂不懼' 曰 不憂不懼, 斯謂之君子矣乎, 子曰 內省不疚, 夫何憂何懼" 「顏淵」, 『論語』.
23) "吾道一 以貫之, 忠恕而已矣." 「里仁」, 『論語』.

하는 것으로 이는 인(仁)을 바탕으로 한다.

정리해 보면, 군자의 도는 공(恭), 경(敬), 혜(惠), 의(義), 인(仁), 지(知), 용(勇)과 충(忠), 서(恕)의 덕목들이다. 이는 개별적으로 존재하는 게 아니라 반드시 구성 요소들이 유기적으로 일체를 이루어야 진정한 도를 이룰 수 있다. 따라서 군자는 인을 바탕으로 하되 스스로 수행하고 사고하며 행동해야 한다. 그래서 공자는 군자의 실천 사상으로 인(仁)을 제시하였다.

군자가 인을 떠나면, 무엇으로 군자라는 이름을 이룰 수 있겠는가?
군자는 밥 한 끼를 먹을 만한 짧은 시간에도 인을 떠남이 없으니, 경황 중에도 인을 반드시 행하며, 위급한 상황에 처했을 때도 이 인을 반드시 행한다.[24]

여기서 공자는 사람이 인을 실천하지 않으면 군자라 할 수 없다고 주장한다. 공자가 일관되게 추구하는 인은 일상생활이며, 어떤 위기와 비상시에도 항상 떠날 수 없는 이상적 실천 원리라는 것이 핵심이다.

군자에 대한 이러한 개념은 유가적 인간상을 상징적으로 표현하는 것으로 점차 변화하였는데, 유가의 이상적 인간상은 수기치인(修己治人),[25] 인의예지(仁義禮智), 대동사회(大同社會) 등 세 가지 차원으로 확대되어 발전한다. '수기치인'

24) "君子去仁, 惡乎成名. 君子無終食之間違仁, 造次必於是, 顛沛必於是." 「里仁」,『論語』.
25) 수기치인이란 먼저 자신의 수양을 통해서 인격의 완성을 이루고 그다음 다른 사람을 다스린다는 논리로, 유가의 이상인 왕도정치를 실행하는 방법론이다. '수기'가 성취된 상태를 내성(內聖)이라 하고 목표가 달성된 상태를 외왕(外王)이라 한다. 이에 따라 유가의 도를 '내성외왕'의 道라고도 한다. 송갑준(2005), 「논어의 군자상과 그 현대적 의미」,『大同철학』제32집, 大同철학회, pp. 1-2 참조.

은 덕을 닦아 다른 사람을 교화하는 것을 의미하고, '인의예지'는 덕을 닦고 교화하는 자질을 의미하며, '대동사회'는 유가적 사회의 궁극적 모습을 표현하는 개념으로 해석할 수 있다. 이러한 이상적인 인간상에는 성인과 군자 두 가지 모습이 있다. 성인은 수기치인, 인의예지, 대동사회를 완성한 사람이고, 군자는 이 세 가지를 완성하기 위해 나아가는 사람이다.[26]

유가 사상은 인(仁)과 예(禮)를 행하는 인간상으로 조명되면서, 위정자나 개인에게 도덕적 삶을 추구하는 지표를 갖게 하였다. 이상적 인간상으로서 군자는 선의 근원이 되고 행의 기본이 되는 인(仁)을 바탕으로 사람의 본성이 솟아나게 하는 예(禮)로 귀결되었다.

군자란 고결한 품격을 가진 이상적 인간상이다. 인간은 다양한 사회적 관계에서 마땅히 해야 할 도리를 다할 때 비로소 인간다운 인간으로 성장하며, 인과 예를 다함으로써 출신이나 성분을 떠나 끝없는 배움과 실천으로 이루어진다. 사군자도는 이러한 이상적 인간상에 대한 추구가 군자의 품성을 닮은 매란국죽에 투영되어 표현된 것으로 제일 먼저 대나무가『시경』에서 군자로 다루어진 후[27] 회화에서는 당대(唐代) 대나무를 필두로 수묵으로 표출되기에 이른다.

26) 이동건(2014),「선비와 동양의 이상적 인간상」,『퇴계학논집』제15권, 영남퇴계학 연구원, p.13.

27) 대나무를 君子로 지칭한 최초의 기록은『시경(詩經)』의「위풍(衛風)」'기오(淇奧)' 편에서 높은 덕과 학문, 인품을 대나무의 고아한 모습에 비유하여 유비군자(有匪君子)라 하여 칭송하였는데 여기서 '匪'는 '斐'의 通用語로 문채(文彩, 문장의 멋)라는 말이니 이 문채는 인간의 內面에 쌓여있는 덕성이 드러남을 이르는 것이다. 柳炯求(2012),『詩經』의「國風」소고,『한국 사상과 문화』제64집, 한국사상문화학회, p.52 참조.

2.
水墨으로 성립된 四君子圖

　　유가의 이상적 인간상인 군자가 추구해야 할 정신인 인(仁)이 드러난 예(禮)는 자아 수양과 관계가 있다. 인정(仁政)과 덕치(德治)를 내용으로 하는 유가사상이 인격의 깨달음으로 사물에 투영되어 나타난 사군자는 문인들이 지향하는 정신세계가 고스란히 담긴 인격체로 여겨졌다. 특히, 수묵으로 그려지는 사군자도는 먹색 하나와 공백으로 그려지는 화면에서 수많은 사유와 관조의 세계를 표현하는 고차원적 회화로, 군자가 추구하는 경계였다.

　　수묵화에 군자가 추구하는 정신이 투영된 시기는 위진(魏晉) 시대를 지나 당대(唐代) 이후에 이르러서이다. 위진 때는 동한(東漢) 말부터 일어난 반유(反儒) 풍으로 정치적으로 혼란한 시기였다. 따라서 자연주의적 노장철학의 성행을 불러와 죽림칠현과 같은 현실 도피적 도가사상이 지배했다. 비록 노장사상이 예술의 내면적 세계에 깊이 진입하지는 않았지만, 요산요수(樂山樂水)의 낙도를 취

미 대상으로 하는 문인 사상이 출현하였고, 회화에 있어서는 문인화 사상이 열렸다.28) 노장사상은 약 400여 년간 펼쳐지는데, 선진시대에 없었던 구체성을 띠고 발전하여 당대(唐代)의 문예가 부흥할 수 있는 절대적 토양이 되었다.

당대 초기에는 문예부흥에 기인하여 수묵이 사용되고 발달하였다. 국가전반에 걸쳐 각종 문학, 예술, 음악 등의 여러 방면에서 괄목할 만한 발전을 이루게 되었으며, 시·서·화 일치의 풍토가 조성되어 문학이나 회화에 지속해서 반영되는 시대가 열렸다. 사상적으로는 도가의 자연주의, 유가의 정치이념, 불가의 선(禪) 사상 등이 널리 퍼져 수묵산수화가 출현하고, 사대부들에 의한 문인화가 그려졌다. 특히 도가의 무위자연 정신이 가장 큰 영향을 발휘하며, 산수화가 인물화의 배경 영역에서 독자적 지위를 부여받은 시기였다.

중기는 국력이 쇠약해졌지만, 불교계는 선종(禪宗)이 득세하면서 채색 중심의 화법이 무채색 중심의 수묵으로 옮겨갔다. 선종은 불교의 색공(色空) 사상에 노장의 소담(素淡) 사상을 수용하여 무색(無色)의 사상을 정립했다. '유색계는 표상의 세계요, 무색계가 본래의 세상이다'라는 사상은 '무채색인 수묵이 자연으로부터 영감을 얻어 그로부터 내면의 세계를 표현하는 데에 적합하다'라는 인식을 낳았다. 이는 위진 시대 이전이나 당대까지 일부 채색화가 가지는 특징이 비교적 화려하고도 장식적인 외형적 구체성과 묘사를 한 단계라면, 수묵의 세상은 채색의 초월개념으로 제기된다는 점에서 우선적 차이를 보인다.29)

독립적 영역으로의 수묵은 초당(初唐) 은중용(殷仲容, ?~?)이 '간혹 먹색을 사

28) 김종태(1986), 『동양회화사상』, 일지사, p.154.
29) 최병식(2008), 『수묵의 사상과 역사』, 동문선, p.43.

II. 四君子의 성립 25

용했는데 다섯 색을 겸비한 듯하다'라는 기록**30)**이『역대명화기(歷代名畫記)』**31)**에 서술되어 있다. 이로 미루어 보아 그가 수묵을 채색과 더불어 사용하는 과도기적 인물임을 짐작할 수 있다. 중당(中唐)대에는 오도자(吳道子, 680?~759?)가 현종(玄宗)의 명으로 천보년간(天寶年間, 742~756)에 가릉강(嘉陵江) 3백 리 산수를 대동전(大同殿)에 하루 만에 그렸다.**32)**고 한다. 이는 오도자의 그림이 가릉강 3백 리 형상을 전부 묘사한 게 아니라, 수묵의 먹선으로 윤곽선만 그렸던 것으로 해석된다. 즉, 은중용이나 오도자가 묵의 운용만으로 오색을 겸비한 것은 현상계 중의 오색이 묵색에 포함되어 있어 묵의 운용은 자연의 본질에 대한 추구**33)**로 여겨졌기 때문이다.

장언원(張彥遠, 815?~875?)은 먹만 운용하여도 물체의 본성을 볼 수 있다고 하여 '오색(五色)에 뜻을 두게 되면 물상은 터득하지 못한다.'**34)**고 하였다. 오색은 물체의 본성을 나타내지 못하고 단지 외양만을 보는 것을 의미하며, 고도의 철학적 정신성이 있어야 하는 수묵의 세계에서 색에 대한 경계를 이른 말이다.

30) "天后任大僕秘書丞, 工部郎中, 申州刺史, 善書畫, 工寫貌及花鳥, 妙得其眞, 或用黑色, 如兼五彩.(측천무후 때 은문례의 아들 은중용은 대복비서승, 공부랑중, 신주자사에 임명되었다. 글씨와 그림을 잘 했으며 특히 초상화와 화조화를 잘 그렸는데 그 진면모를 오묘하게 얻었다. 간혹 먹색을 사용했는데 다섯 색을 겸비한 듯하다.)"
장언원, 조송식 譯(2008),『역대명화기』下, 시공아트, pp.334-335.

31) 『역대명화기』는 당대(唐代) 847년경에 장언원(張彥遠, 815~875?)이 지은 10권의 회화사서(繪畵史書)로, 중국 태고 이래의 화가 373명의 간략한 전기(傳記)와 함께 회화에 관한 자료·지식·논의 등이 수록되어 있다. 월간미술(2017),『세계미술용어사전』, p.329.

32) "吳道子一日之迹, 皆極其妙.(오도자는 단 하루 만에 그려버렸고, 그들 모두가 다 극한 묘를 다 하였다.)" 최병식(2008), 앞의 책, p.266 재인용.

33) 서복관, 권덕주 외 譯(1990),『중국 예술정신』, 동문선, p.291.

34) "意在五色, 則物象乖矣." 장언원, 조송식 譯(2008), 앞의 책 上, p.149.

수묵을 산수화에 도입하여 수묵산수를 처음으로 그렸다고 기록된 사람은 왕유(王維, 699?-759)[35]이다. 수묵을 획기적으로 선보인 그는 수묵의 사상적 근거로 「산수결(山水訣)」에서 "모든 화도(畵道) 중에서 수묵(水墨)이 으뜸이다. 자연(自然)의 성(性)에서 비롯하여 조화(造化)의 공(功)을 이룬다."[36]라고 하였다. 즉, 수묵은 묵(墨)으로써 자연의 색을 대신하고, 유한한 화폭에 무진한 기교와 꾸밈의 조화로 우주 만반의 생기(生氣)를 표현할 수 있다는 것이다. 왕유의 수묵에 대해 오대(五代) 후량(後梁)의 화가 형호(荊浩, ?~?)[37]는 "왕유의 필묵은 완려(婉麗)하고 기운은 청고하다. 교사(巧寫)에 의하여 상(象)이 이루어지고 진사(眞思)를 운용한다."라고 하였다. 이는 왕유가 수묵으로 청록을 대신하고 있음을 말한다.[38]

수묵은 초기 수묵의 사용에 상당한 영향을 미친 오도자나 왕유는 물론 다양한 철학에 기반하지만, 불가의 선종이나 도가의 노장(老莊)사상에도 영향을 받았다. 당 이후 송대에는 선승화가(禪僧畵家)들이 사대부들의 심미에 지대한 영향을 미쳐 수묵의 형성과 발전에 커다란 변화를 가져왔다. 심산유곡의 산사에

35) 자는 마힐(摩詰)이고 지금의 산서성 분양(山西省 汾陽) 출신이다. 상서우승(尙書右丞)의 벼슬을 역임하여 왕우승(王右丞)이라고도 불린다. 성당(盛唐)시절 시인이자 음악가며 화가여서 현종(玄宗)의 총애를 받았다. 육십 평생을 문학과 예술에 전념하면서 살았다. 「산수결(山水訣)」 또는 「산수론(山水論)」이라는 화론을 써 산수화 발전을 뒷받침했다. 허영환(1977), 『중국화가인명사전』, 열화당, p.67 참조.

36) "夫畵道之中, 水墨最爲上. 肇自然之性, 成造化之功."王維, 「山水訣」; 최병식(2008), 앞의 책, p.60 재인용.

37) 唐末五代 河南 사람으로 字는 호연(浩然)이다. 자기의 경험과 이론을 바탕으로 화론인 「筆法記」(또는 「山水訣」)를 지었다. 그는 산수화에 六要(氣·韻·思·景·筆·墨)가 필요하다고 주장했는데, 이는 사혁(謝赫, ?~?)의 六法과 함께 중국회화에서 가장 기본적인 법칙으로 여겨진다. 허영환(1977), 위의 책, p.117 참조.

38) 서복관, 권덕주 외 譯(1990), 앞의 책, p.289.

정좌하여 불법(佛法)을 마음으로 깨닫는 유심청원(幽深淸遠)한 심미 정취나 사유를 추구하는 선승화가들의 정신은 문인 사대부들이 추구하는 맑고(淸) 그윽하고(幽) 차고(寒) 조용한(靜) 경계를 고취한 것이다.**39)** 따라서 문인 사대부들은 감각적인 채색보다는 고도의 내적 정신을 표현하기에 적합한 수묵을 선호하고 형태를 단순화하였다.

또 다른 영향은 도가사상이다. 묵색으로 표현되는 현(玄)의 세계와 무한한 공간감으로 자연의 신비함을 화면에 조화롭게 그리는 공백의 미학 사상이 수묵에 막대한 영향을 끼쳤다. 화려한 채색보다는 득의의 경지로 해석하는 묵색이나 허정(虛靜)의 세계로 남겨지는 공백이 고도의 관념적 세계를 그리는 수묵에 철학적 세계를 담을 수 있다는 이유이다. 노자는 지나침에 대한 부정적 견해에서 색에 대한 의견도 제시한다.

> 오색(五色)은 사람의 눈을 멀게 하고, 오음(五音)은 사람을 귀머거리로
> 만들며, 오미(五味)는 입을 버리게 하고 말을 달려 사냥을 하는 것은
> 사람 마음을 발광하도록 만든다. **40)**

노자가 찬란한 오색이 사람 눈을 멀게 한다거나 오음이 사람의 귀를 혼란스럽게 한다는 것은 감관(感官)의 향락에 빠져들면 마침내 감관이 마비되는 상태에 처한다는 뜻으로, 이를 멀리하여 본연의 세계로 돌아가야 한다는 의미이다. 이후 이 사상은 색으로 설명하려면 모든 색의 극한이며 본연의 색인 묵색으

39) 崔筍坨(1996),『禪畵의 世界』, 학문사, p.10 참조.
40) "五色令人目盲, 五音令人耳聾, 五味令人口爽, 馳騁敗獵, 令人心發狂."老子,『道德經』제12장
; 섭랑, 이건환 譯(2000),『中國美學史 大綱』, 백선문화사, p.38 참조.

로 집결되어야 한다는 생각에 영향을 주었다. 또 하나는 형태를 지극히 단순화하고 절제, 함축의 은유적 표현을 이루는 공백 사상이다. 그리지 않음으로써 진정한 그림의 절대 경지에 이르는 공백 사상은 말하지 않는 것이 말하는 것보다 고도로 함축된 비언이언(非言而言)의 이치로 다가서게 하는 미학이다.

또한 송대에는 유가의 사상을 근간으로 도가와 불가의 사유체계를 흡수 융합한 성리학이 예술에 반영되었다. 천지합일의 정신이나 인의(仁義)에서 참다운 즐거움을 찾는 것(仁義之道), 우주에 대한 의식의 표현, 자연미의 추구, 이(理: 사물의 기본 이치)로 사물을 주의 깊게 관찰하는 격물치지 등[41]이 예술에 반영된 성리학과의 결합이다. 회화에서 이(理)는 그림에 내재한 화가의 기운(氣韻)·골기(骨氣)·의기(意氣)를 말하는 것으로 이는 곧 문인 정신과 상통한다. 송대의 문인 사대부들은 묵을 통해 사물의 이(理)를 형사(形似: 형을 닮게 그리는 것)가 아닌 사의(寫意: 뜻을 담아 그리는 것)를 표현하고자 함으로써 문인화의 사상적 기반으로 이(理)의 기틀을 마련하였고 사군자는 그러한 경향의 대표적 제재가 되었다.

한편, 유학은 송대 이전 국가 위주의 정치학에서 '어떻게 군자가 될 것인가'의 수신(修身)과 심성(心性)의 문제로 전환되었다. 이러한 풍조와 함께 군자의 여러 덕목을 상징하는 사군자는 사대부의 이상을 효과적으로 표출하는 화목으로 성립될 수 있었다. 특히, 수묵으로 수묵의 본질적 의미를 그린 사군자도를 애호하도록 하였다. 따라서 사대부들이 추구하는 정신을 가장 효과적으로 표현할 수 있는 화재(畵材)들이 부상하는데, 매·죽·송의 세한삼우(歲寒三友)나 계절별 고고한 선비들의 인품을 상징하는 사군자 등 상징성이 짙은 화목(花木)이 문

41) 장완석(2011), 「性理學과 山水畵의 발전에 관한 연구」, 『한국철학논집』 제32집, 한국철학사 연구회, pp.316-321 참조.

인화의 주요 소재가 되었다.

먼저 대나무가 사군자의 화재로 등장하는데, 북송대 편찬된『선화화보(宣化畵譜)』[42]는 묵죽(墨竹)을 하나의 독립된 화목으로 기록하고 있다.[43]

눈과 서리를 막아 마치 특별한 조작이 있는 듯하고, 마음을 비우고 고절하여 마치 미덕이 있는 듯하다. 책으로도 묶어지는데, 초목의 수려함이 이와 같다. 단청을 벗겨도 여전히 고상하다. 그러므로 묵죽이 그다음이다.[44]

대나무는 눈과 서리를 맞아도 늘 푸르러서 눈과 서리를 막아내는 특별한 장치가 있는 것 같고, 속이 비어있는 것은 마음을 비워 고절한 미덕이 있는 것 같다는 뜻이다. 또한 죽간과 같이 책으로 묶어지나 초목의 수려함이 유지되고, 겉에 푸른 껍질을 벗겨내도 드러나는 속살이 고상하다고 묘사하고 있다. 이는 먹으로 그려진 대나무가 이상적인 군자의 모습으로 투영되어 그려지는 단서가 된다.

42)『宣化畵譜』(1120?)는 中國 北宋 때 전 20권으로 만들어진 왕실에서 소장한 그림 목록이다. 이 畵譜에서는 名畵를 선별하여 道釋, 人物, 宮室, 蕃族, 龍漁, 山水, 畜獸, 花鳥, 墨竹, 蔬菜 등 10개 부분으로 분류하였다. 이정미(2012),『선화화보의 예술사상』, 한국학술정보, pp.11-21 참조.

43) 이정미(2010),「『선화화보』의 10문에 담긴 회화분류사적 의의」,『동양예술』제15호, 한국동양예술학회, pp.41-70 참조.

44) "架雪凌霜 如有特操 虛心高節 如有美德 書之以爲簡册 草木之秀以如此 而脫去丹靑 澹然可尙 故以墨竹次之." 張完碩(2009),「宋代『宣和畵譜』를 통해 본 畵論美學」,『한국철학논집』제25집, 한국철학사연구회, pp.381-410 참조.

남송 시대 등춘(鄧椿, ?~?)의 『화계(畫繼)』에서도 사군자 화목이 등장한다. 이 책은 송의 화가 219명에 대한 간략한 전기와 개인이 소장하고 있는 그림의 목록 및 그림에 대한 평론, 일화 등의 기록인데 여기에 매란국죽이 묵화로 그려져 있다. 또한 북송대의 미불(美芾, 1051~1107)[45]을 소개하는 글에서는 죽(竹) 대신 송(松)을 포함한 매·난·국·송 4가지 화목(花木)이 모두 그려졌다는 기록이 있다.

매(梅)·송(松)·난(蘭)·국(菊)이 한 종이 위에 그려져 있었는데 가지와 잎이 서로 교차하였으나 어지럽지 않았고, 번잡한 듯하나 간소하며 간소한 듯하나 서로 비어 보이지 않았다. 매우 고아하고 기이하여 실로 광대한 기작(奇作)이다.[46]

미불은 매·난·국 외에 소나무를 그리고 있는데, 표현은 간략해도 뜻이 높고 기이하다고 평가하였다. 이때는 소식(蘇軾, 1037~1101)이나 황정견(黃庭堅, 1045~1105)이 문인 이론을 제창하던 시대로, 이 그림 또한 간략한 필치의 사의적 문인화로 생각해 볼 수 있다. 다만 채색인지 수묵인지는 알 수 없다는 견해이다. 이로써 당에서부터 그려진 대나무 등이 북송대에 이르러 매·난·국 등과 함께 그려짐으로써 어느 정도 사군자의 기틀이 마련되었음을 알 수 있다.

45) 자는 원장(元章), 호는 화정후인(火正後人) 등이 있다. 북송 시대 대화가이며 대서가로 수묵점염(水墨點染)의 산수화법인 미점법(米點法)을 창시하였으며, 蘇軾, 黃庭堅, 蔡襄 등과 함께 송사대서가(宋四大書家)이다. 그의 작품 세계는 미점법(米點法)과 발묵법(發墨法)의 수묵산수화이다. 허영환(1977), 앞의 책, p. 31.

46) "其一乃梅松蘭菊, 相因於 紙之上, 交柯互葉 而不相亂, 以爲繁則近簡, 以爲簡則不疎, 太高太奇 實曠 大之奇作也." 登椿(1972), 「畫史叢書」 第1册, 『畫繼』 卷3, 上海人民出版社, p. 15.

이후 사군자도는 명대 강소성(江蘇省) 소주(蘇州)를 중심으로 오파(吳派)[47]가 생겨나면서 이들이 문인문화를 주도하고 후대에 막대한 영향을 끼친 때부터 유행하였다. 매란국죽이 한 화면에 그려진 가장 이른 예는 오파인 진순(陳淳, 1470~1544)의 『묵화조정도권(墨畵釣艇圖卷)』에서 보인다.[48] 이후 매란국죽이 사군자(四君子)라는 정식 명칭을 갖게 된 것은 明代 후반 진계유(陳繼儒, 1558~1639)[49]가 쓴 『매죽란국사보(梅竹蘭菊四譜)』(1620)에 의해서다. 그 서문에 '매죽란국사군자(梅竹蘭菊四君者)'라 하여 '매란국죽(梅蘭菊竹)'을 다룬 최초 문헌이라는 데에 의의를 두며, 이로부터 식물을 주제로 하는 사군자도라는 말이 연유하였다.[50]

　　청대에는 선현들의 문인 정신을 이어가고자 하는 화가와 달리 개성을 강조하면서 직업적으로 사군자를 그리는 경향이 나타났다. 여기에는 양주팔괴

47) 명대(明代)의 화파, 심주(沈周)를 시발로 문징명(文徵明)과 그 화인(畵人) 들로 이루어진 문인들의 화파. 심주와 문징명 모두 강소성 오홍 출신이고 이 남종화파 중에 오(吳)나라 사람들이 비교적 많았으므로, 절파(浙派)에 대(對)하여 일컫던 호칭(號稱)이다.

48) 유순영(2013), 「吳派의 蘭 그림과『十竹齊書畵譜』」,『온지논총』제35집, 온지학회, p. 500.

49) 중국 명말의 문인화가, 서가(書家)로 이름을 떨쳤으며 자는 중순(仲醇), 호는 미공(眉公). 화정 출신이다. 어릴 때부터 문재(文才)에 뛰어났고, 동기창과 함께 명성을 떨쳤으며, 그의 서법은 소식과 미불 두 사람 사이에 있었다. 산수와 괴석을 그렸고, 매화와 대나무를 잘 그렸다. 單國强 편저, 유미경·조현주 외 譯(2011),『중국미술사』제4권, 다른생각, p. 314.

50) 陳繼儒(1978),『梅竹蘭菊四譜』「題梅竹蘭菊四譜小引」, 臺北 光復書局股份有限公司, p. 9 ; 이선옥(2006),「매란국죽 사군자화의 형성과 발전」,『역사학 연구』27권, 호남사학회, p. 255 참조. 또 다른 견해로는 明의 神宗 만력 연간(萬曆, 1573~1619)에 황봉지(黃鳳池)가《매죽란국사보(梅竹蘭菊四譜)》를 편집했고, 문인 진계유(陳繼儒)는 '사군'이라 불렸는데, 후에 '사군자'가 되었다고 한다. (월간미술, 2014. 4)

(揚州八怪)[51]의 일원인 정섭(鄭燮, 1693~1765), 금농(金農, 1687~1764), 이방응(李方膺, 1695~1754) 등이 특이한 구도와 필치의 새롭고 개성적인 표현으로 전통적 기법에서 벗어난 자유로운 표현을 구사하였다. 또한 청나라 말기의 오창석(吳昌碩, 1844~1927)이나 제백석(齊白石, 1863~1957) 등이 사군자도의 현대적 면목을 제시하면서 예술로서의 신경지를 개척하여 우리나라는 물론 일본 화단에도 커다란 영향을 미쳤다. 한편, 청초부터 발간 증보된『개자원화전』에 사군자를 그리는 기법과 역대 명인들의 작품을 실어 손쉽게 배울 수 있도록 한『난죽매국보(蘭竹梅菊譜)』는 누구나 그림을 배울 수 있는 화보로서 화학도(畵學徒)들의 가장 좋은 입문서 역할을 하며 대중화에 이바지하였다.

결론적으로 보면, 사군자가 수묵으로 그려진 사상적 계기는 무색계가 본래의 세상이라는 선종과 묵색인 현(玄)의 세계, 공백의 미학 사상인 도가의 영향으로도 볼 수 있다. 무채색은 내면의 세계를 표현하는 데에 적합하며, 무한한 공간감을 화면에 조화시키는 공백은 자연과 합일을 이상적으로 이룰 수 있기 때문이다. 이는 자연에서 영감을 얻어 수묵으로 그려진 그림은 간명직절(簡明直截)한 표현 형식으로 화가의 뜻을 나타내기에 적합하다는 것이다. 또한 수묵은 단순한 흑과 백이 아닌 농담과 깊이로 오색을 품고 있어 현란한 색채를 능가한다.[52] 이 때문에 사군자도는 철학과 문학 등의 인문학적 사고뿐 아니라 남종문인화가 가지고 있는 선미(禪味)와 노장자의 무위자연 정신을 바탕으로 한 회화

51) 중국 청대 건륭년간(1736~1795)에 강소성 양주에서 활동한 8인의 개성파 화가들을 말한다. 금농(金農), 황신(黃愼), 이선(李鱓), 왕사신(汪士愼), 고상(高翔), 정섭(鄭燮), 이방응(李方膺), 나빙(羅聘) 등을 가리키나, 여기에 학자마다 고봉한(高鳳翰), 변수민(邊壽民), 양법(楊法), 민정(閔貞) 등 15명의 화가 범주에서 양주팔괴를 지칭하고 있다.
52) 린궈시, 황보경 譯(2012),『중국화, 線의 예술 붓의 미학』, 시그마북스, p. 298.

정신에 유가의 선비정신이 표현하는 인격 수양과 은일적 사상이 예술로 승화되어 나타난다.

동양 회화에서 그림은 사람의 인품을 반영할 뿐만 아니라 표현하는 내용이 그의 정신세계를 반영하고 있어서 그림 자체는 곧 그 사람을 대신한다. 묵의 기운은 윤곽을 그리고 농담을 표현할 때 생겨나는데, 먹색 하나와 화면의 공백 속에서 수묵으로 그려지는 사군자도는 속물적 화려함을 지우고 담백하고 간결하게 고결한 선비의 정신을 담아내기에 잘 부합한다고 볼 수 있다. 특히 북송대부터 발달한 사군자도는 서예의 필법을 준용하여, 기법에 얽매이지 않고 자기 뜻을 담박하고 고아한 수묵으로 표현하기에 좋은 소재였다.

III

四君子의 상징성과
회화적 전개

1. 四君子의 상징성

　　매란국죽 사군자는 그 미학적 특성이나 생태적 특성이 유가에서 지향하는 이상적 인간상인 군자의 품성을 닮아 오랫동안 사랑을 받아왔다. 사군자는 문인 사대부의 선비정신을 나타내는 여러 상징성을 가지고 군자가 지녀야 할 이상적인 자질이나 성격 등과 같은 추상적 개념을 비유적으로 표현한다.

　　사군자는 상징성을 외부로 표출하고 감상자가 의미를 수용하게 하며, 화제(畵題)를 통해서 전하고자 하는 메시지를 전할 수 있다. 군자의 뜻은 사군자의 이미지 즉 사군자의 상(象)으로 드러나므로, 사군자를 그리기 전에 먼저 군자가 지향하는 정신세계를 이해하고 매란국죽에 투영된 상징성을 알아야 한다. 사군자의 각 화목이 가진 상징은 문인·문사들에 의해 애호되면서 개별적이고 중첩되었지만, 이들 상징은 오랜 시간을 거쳐 그 의미가 자연스럽게 형성되었다.

　　우선 매화는 추위를 이기며 피어나는 모습에서 봄의 전령사, 선구자, 지사,

절개, 세속에 초월한 은자(隱者) 등을 상징한다. 매화꽃의 외형보다는 한매(寒梅)의 의연한 모습과 처한 환경에서 상징성을 찾는다. 즉 군자가 지향하는 바를 매화의 생태적 본성과 심미적 취향에서 보았다 할 수 있다. 특히 백매(白梅)의 청초하고 은은한 향기는 세속을 초탈한 정취가 있어서 은자 등에 비유되기도 한다. 당나라 시인 맹호연(孟浩然, 689~740)처럼 이른 봄 눈 속의 매화를 찾아 나서는 탐매 행위는 군자를 지향하는 문인 사대부들의 의지 표현이었으며, 북송 시대의 은둔학자 임포의 초가를 모델로 그린 〈매화서옥도〉는 은거를 꿈꾸는 선비들의 이상을 상징하기도 한다. 이처럼 매화에 다양한 의미를 부여하고 여러 화제로 활용되는 것은 매화의 속성에 이입된 인간의 정감 작용에 의한다고 볼 수 있다.

난초의 상징은 유가의 전통 가운데 인격을 갖추는 것과 밀접한 관련이 있다. 그것은 난초의 속성이 사람의 손길이 닿지 않는 깊은 산중에 이슬을 받아 살면서도 빼어난 잎에 고운 꽃을 피우며 맑은 향을 내는 데서 연유한다. 이는 빈천한 가운데서도 뜻을 잃지 않고 덕행을 쌓아가며 난관을 견디는 군자의 표상으로 인식되기 때문이다. 난초는 꽃, 잎, 향기의 세 가지 아름다움이 합해져서 하나의 온전함을 이룬다고 여겨 전인적 인격을 갖춘 군자에 비유된다. 따라서 난초는 고결한 인격의 소유자를 나타내며, 향기는 덕으로 표상되고 충성심과 절개의 상징으로도 여겨진다. 이외에도 난초는 외양 때문에 '신령스러운 것'과 '귀공자(貴公子)', '학덕(學德)' 등을 상징하기도 한다.

국화는 모든 꽃이 진 늦가을 찬 서리를 맞으며 피어난다. 그래서 만향(晚香)이나 오상화(傲霜花) 등으로 불려왔으며 절개의 꽃으로 상징된다. 꽃은 시들더라도 땅으로 떨어지지 않고 가지에 붙어 있으면서 향을 끌어안은 채 죽어가는 모습에서 인내와 지절(志節)을 상징하며, 국화의 향은 참된 향(正香)으로 불린다.

대나무는 눈과 서리에 굽히지 않는 의연한 기상(氣像) 때문에 사랑받았다.

사시사철 푸르른 대나무는 자신의 감정을 내보이거나 바꾸지 않는 겸손함, 곧 으면서도 비어있는 속성은 세속적 욕망을 비우고 조용히 자신의 절개를 지키는 선비의 성품과 닮았다. 또한 대나무는 강직하고 절도가 있는 모습에서 충직한 열사의 절개를 상징하기도 하였다. 문인들은 대나무를 '차군(此君)'이라 하여 인격체로 대하기도 하였다.

따라서 이들 화목이 갖는 상징성은 아름다운 꽃이나 자태에서 찾기보다는 역경을 이겨내는 인고의 정신과 청고함, 맑은 향에서 연유하고 있음을 알 수 있다. 사군자는 시대와 지역이 다른 환경 속에서도 각기 다른 사람에 의해 상징되어 나타난 바는 크게 변함이 없다. 이는 유가적 선비들이 지향하는 정신세계와도 일치한다.

시·서·화 삼절(三絶)을 근간으로 하는 사군자도는 선(線)과 획(劃)의 움직임으로 작가의 내면을 담아내는 것을 요체로 한다. 작가의 심경인 의(意)의 세계를 표상하는 상징은 화가의 인격과 동일시되는 화격(畫格)으로 나타난다. 따라서 사람의 정감에 의해 그려지는 사군자는 문인화의 다양한 소재 중 상징성이 강하게 드러난다. 또한 사대부의 이상적 삶의 정신과 부합될 뿐만 아니라 기존의 양식이나 전통에 얽매이지 않으면서도 인격 수양은 물론 자기 고백, 희열 등을 표출할 수 있는 매력적인 화목이다. 이들 화목이 화가의 인격으로 표현된 사군자도는 사대부의 문화가 본격적으로 등장하는 송대부터 활발하게 그려진다.

2.
四君子圖의 전개와
대표적 상징성

2.1. 소영(疎影)의 은일(隱逸)으로서 梅花圖

2.1.1. 梅花圖의 전개

중국과 우리나라는 모두 매화를 즐겨 그렸는데, 사군자 중 대나무 그림보다는 후대에 그려졌다. 중국에서는 북송 말엽(11세기)부터 본격적으로 매화를 그리기 시작했고, 우리나라에서는 고려 말엽(13세기)부터 그렸다. 매화는 이후 남송에 이르러 유행하여, 대나무와 더불어 가장 많이 애호되고 학문적인 체계도 갖추어지면서 화론이 다양하게 기술되었다. 매화의 성정은 선현들이 닮고자 하는 여러 모습을 갖추어 매화도가 독립된 화과(畫科)로 발전한 계기가 되었다. 매화도가 묵매의 독립된 화과로 출현하기 이전에는 인물화나 화조화(花鳥畫)처럼 채색으로 그려졌을 것으로 추측된다.

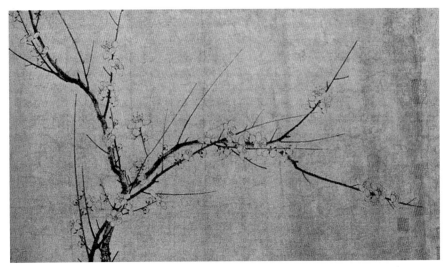

[도판 1] 양무구(揚无咎), 〈사매도(四梅圖)〉 중 1폭, 남송(南宋), 지본수묵(紙本水墨), 37.2×358.8cm, 북경 고궁박물원

[도판 2] 부분도

문헌에 따르면, 묵매의 창시자는 호남성(湖南省) 형양(衡陽)의 화광사(華光寺) 주지인 중인(仲仁)[53]으로 알려져 있다. 이는 혜홍(惠洪, 1071~1128)의 기록에 나타나는 것으로,

53) 중인(仲仁)은 선승의 법명이며, 송대 「불교서책(佛敎書冊)」에는 중인의 이름이 보이지 않으나 원대의 왕휘(王暉)가 쓴 『추간문집(秋澗文集)』卷27, 「제화광묵매이절(題花光墨梅二絶)」이란 詩의 서문에 '蜀僧超然字仲人 居衡陽花光山'이라 하였다. 김종태(1978), 『동양화론』, 일지사, p.293 재인용.
그는 달빛에 비친 매화 그림자를 그려 매화 그림의 삼매(三昧)를 얻었는데, 그림을 그릴 때는 언제나 분향하고 선정(禪定)한 뒤에 일필로 이루어 냈다고 한다. 『화광매보(華光梅譜)』를 지었다고 전하나 후대의 가탁(假託)일 가능성이 큰 것으로 추측된다. 갈로, 강관식 譯(2014), 『中國繪畫理論史』, 돌베개, p.243 참조.

소성년간(紹聖年間, 1094~1097)에 중인이 매화도를 그렸다54)고 하였다. 묵매화를 시작한 후 소식이나 황정견 등 당대의 유명한 화가이자 문필가들이 모두 중인의 매화법을 배웠다55)고 하였으니, 북송 말에 이르러 중인의 묵매화법이 문인들에게 널리 전파된 것이라 유추해 볼 수 있다.

중인의 뒤를 이어 남송의 양무구(揚无咎, 1097~1169)56)를 비롯하여 이중영(李仲永, ?~?), 탕정중(湯正中, ?~?) 등이 매화를 잘 그렸는데, 특히 양무구는 꽃잎에 윤곽선을 넣어 그리는 구륵화법을 시작하였다. 이러한 예는 현존하는 가장 오래된 그의 〈사매도(四梅圖)〉(도판 1)에서 잘 보여준다. 매화도마다 구도를 달리하여 그린 〈사매도〉는 위아래로 뻗은 가느다란 줄기에 윤곽선을 주어 드문드문 그려 넣은 몇 송이 꽃들(도판 2)이 백옥을 달아 놓은 듯 가지를 따라 한가롭게 피어 있다. 사의(寫意)보다는 형사(形似)를 취한 〈사매도〉는 매화의 굴곡진 가지에서 느끼는 인고의

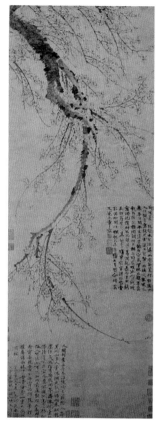

[도판 3] 왕면(王冕), 〈묵매도(墨梅圖)〉, 원(元), 지본수묵(紙本水墨), 155×58cm, 오사카 마사키미술관

54) "華光紹聖初 試手作梅 便如迦陵鳥 方雛聲已壓衆鳥." 惠洪,「題華光梅」,『石門文字禪』卷26.
55) 김종태(1986), 앞의 책, p.169 참조.
56) 명(名)은 무구(无咎), 자는 보지(補之)이며 호는 도선노인(逃禪老人)이다. 시·서·화를 잘한 그는 날카로운 붓으로 매화를 그렸다.『사매도권(四梅圖卷)』을 무령승사(武寧僧舍)에 그렸다 (1165). 허영환(1977), 앞의 책, p.50 참조.

모습은 찾아보기 어려우나 길게 잘 자란 줄기에 맺힌 청초한 하얀 꽃들이 크게 돋보인다.

이처럼 11세기 말 중인에 의해 시작된 매화도가 12세기 중반 양무구에 이르러 커다란 진전을 보였으며, 원·명·청대에 걸쳐 각종 매보(梅譜)[57]가 나와 구도법과 줄기, 꽃 등을 그리는 화법과 이론이 제시되어 커다란 진전을 보였다.

특히 남송의 범성대(范成大, 1126~1193)가 매화를 보고 기술한 『범촌매보(范村梅譜)』는 최초의 화보로서 의미가 있다. 그는 매화가 천하에 으뜸가는 꽃이며 높은 품격과 빼어난 운치를 겸비한 꽃[58]이라 하여, 그 품격을 인간으로 비유하였다.

양무구로부터 성행한 매화도는 원대와 명대, 그리고 청대로 이어지면서 매화의 강인성이나 고아한 분위기에서 형사(形似)를 중시하는 화풍으로 변해갔다. 원대에 묵매도는 왕면(王冕, 1287~1359)[59], 오진(吳鎭, 1280~1354), 가구사(柯九思, 1312~1365) 등의 작품들이 거론되는데, 이들 중 이름을 떨친 화가는 왕면이다. 왕

57) 宋代에 范成大의 『范村梅譜』, 釋仲仁의 『華光梅譜』, 宋伯仁의 『梅花喜神譜』, 趙孟堅의 『梅竹譜』, 元代에는 吳太素의 『松齊梅譜』, 明代에는 劉世儒의 『雪湖梅譜』, 周履靖의 『羅浮幻質』, 顧炳의 『顧氏畵報』 중 梅花圖, 黃鳳池의 『梅蘭竹菊四譜』, 『唐詩畵譜』 중 <梅花圖>, 胡正言의 『十竹齊書畵譜』 「梅譜」, 淸代에는 王槩의 『芥子園畵傳』 「梅譜」, 鄭淳의 『後梅花喜神譜』 등 13종과 明代 楊爾曾의 『圖繪宗彝』 「梅譜」, 『唐詩畵譜』 중 「五言唐詩畵譜」, 「六言唐詩畵譜」, 「七言唐詩畵譜」가 있다. 이선옥(2005), 「中國梅譜와 朝鮮時代 梅花圖」, 『미술사학보』 제24호, 미술사학 연구회, p.37 참조.

58) "梅天下之尤物 … 梅以韻勝, 以格高, …." 范成大(1988), 『范村梅譜』, 臺北商務印書館, p.845 ; 姜希顔, 이병훈 譯(2012), 『養花小錄』, 을유문화사, p.58.

59) 자는 원장(元章)이고, 호는 자석산농(煮石山農) 또는 매화옥주(梅花屋州)로 죽석도(竹石圖)와 묵매화를 잘 그렸다. 그의 묵매화는 신운(神韻)이 감돌아 묵왕(墨王)이라 불리었다. 허영환(1977), 앞의 책, p.62 참조.

면의 〈묵매도(墨梅圖)〉(도판 3)는 송대 양무구의 〈사매도〉에 비해 많은 변화를 찾을 수 있다.

양무구의 매화도가 위로 솟구친 가지에 드문드문 꽃을 그려 공백을 많이 구성했다면, 왕면의 매화도는 아래로 길게 늘어진 곡선의 줄기에서 뻗어난 수많은 가지에 만개한 꽃을 가득 그려 생생한 분위기를 연출하고 있다. 송대 양무구의 그림과 비교하면 구도나 묵의 농담 변화, 공백의 운용에서 청초함보다는 경쾌하고 화려한 모습의 변화를 감지할 수 있다.

명대 매화도는 원대의 화법에서 크게 벗어나지 못했다. 문징명(文徵明)의 스승인 심주(沈周)는 매화나 국화 등을 즐겼지만, 가장 유명한 묵매화가로 진헌장(陳憲章, 1428~1500)[60]을 든다. 진헌장은 매화, 난초,

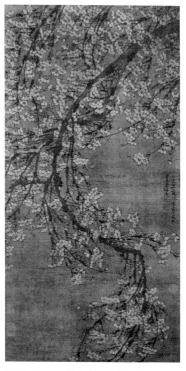

[도판 4] 진헌장(陳憲章), 〈만옥도(萬玉圖)〉, 명(明), 견본수묵(絹本水墨), 111.9×57.5cm, 대만 국립고궁박물원

대나무를 모두 잘 그렸는데 특히 매화는 원대 왕면의 영향을 많이 받았다. 그가 그린 〈만옥도(萬玉圖)〉(도판 4)는 왕면의 〈묵매도〉에서 볼 수 있는 S자 구도의 줄기에 호분(胡粉)으로 화려한 인상의 수많은 꽃을 빼꼭히 그려 유사성을 보인

60) 자는 공보(公甫)이고, 호는 석재(石齋), 벽옥노인(碧玉老人)이다. 한림검토(翰林檢討)를 지냈으며 글씨를 잘 쓰고 묵매도(墨梅圖)에 뛰어났다. 허영환(1977), 앞의 책, p.42 참조.

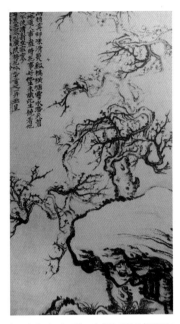

[도판 5] 석도(石濤), 〈세필매화도(細筆梅花圖)〉, 청(淸), 지본수묵(紙本水墨), 80.7×42.3cm, 무석시 박물관(无錫市 博物館)

다. 한편 경제력이 있는 문인들은 별서(別墅) 문화와 전원(田園) 문화를 즐겼는데, 이들은 별서로 삼은 곳에 여러 종류의 꽃나무를 심었고 이러한 꽃나무들은 회화의 대상으로 즐겨 표현되었다. 매화서옥도의 소재도 이런 생활의 한 표현이다.

청대 매화도는 다양한 묘사가 특징이다. 명 황족 출신인 팔대산인(八大山人)과 승려로 떠돌았던 석도(石濤 1641~?)[61]의 매화도가 특별하다. 이들의 매화도에는 나라 잃은 울분이 표현되어 있다. 석도의 〈세필매화도(細筆梅花圖)〉(도판 5)에서 보이는 매화는 마른 붓질로 그린 구불구불한 가지에 드문드문 몇 송이 꽃이 붙어 있는데, 모진 세파를 묘사한 기굴(奇屈)한 줄기에 자신의 심경을 투영하고 있다. 이들 외에 다양한 양식과 기법으로 독특한 화풍을 보인 양주팔괴가 유명한데, 왕사신(汪士愼), 금농(金農), 이방응(李方膺), 정섭(鄭燮), 나빙(羅聘) 등이 각자 개성적인 매화를 그려냈다. 그들은 매화도에 자신의 정신성을 부여하기보다는 주로 작화 기법에 변화가 많다. 예를 들면 왕매(汪梅)로 불리는 왕사신(汪士

61) 본명은 주도제(朱道濟). 석도는 자. 호는 청상노인(靑湘老人), 대조자(大滌子), 고고화상(苦瓜和尙) 등이며 명조의 종실로 망국의 한을 그림으로 남겼다. 수많은 천변만화(千變萬化)의 작품으로 그림마다 한족(漢族)의 비극적 감정을 담았다. 대표작으로 〈황산권(黃山圖卷)〉, 〈노산관폭도(盧山觀瀑圖)〉, 〈산경도(山徑圖)〉 등이 있다. 허영환(1977), 앞의 책, p. 42 참조.

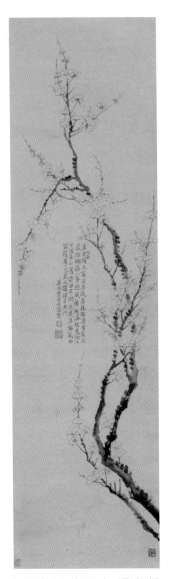

[도판 6] 왕사신(汪士愼), 〈묵매도(墨梅圖)〉, 청(淸), 지본수묵(紙本水墨), 113.3×33.3cm, 캘리포니아대학 부속미술관

[도판 7] 나빙(羅聘), 〈삼색매도(三色梅圖)〉, 청(淸), 지본수묵(紙本水墨), 118.4×51.2cm, 길림성 박물관

[도판 8] 조지겸(趙之謙), 〈병매등서도(瓶梅燈鼠圖)〉, 1865, 지본설색(紙本設色), 북경 고궁 박물원

[도판 9] 임백년(任伯年), 〈매작도(梅雀圖)〉, 1893, 지본채색(紙本彩色), 70.7×35cm, 요녕성 박물관

愼, 1686~1759)**62)**의 〈묵매도(墨梅圖)〉(도판 6)는 농묵으로 점태를 한 굵은 줄기의 표현이나 균형을 이루며 올라가는 가지, 그리고 적당히 배치된 꽃들은 이전 매

62) 양주팔괴 중의 한 명이며 안휘의 휴녕(休寧) 사람. 자는 근인(近人), 호는 소림(巢林)이다. 난초와 대나무 그림에 뛰어났고 매화로 이름이 높아 '왕매(王梅)'로 불렸다. 산수·화훼·팔분서(八分書)·전각 등을 잘했으며, 『소림시집(巢林詩集)』이 있다. 허영환(1977), 앞의 책, p.64;저우스펀, 서은숙 譯(2006), 『양주팔괴』, 창해, P.22 참조.

화 형식에서 찾아볼 수 없는 기법이다.**63)** 특히 나빙(羅聘, 1733~1799)**64)**의 〈삼색매도(三色梅圖)〉(도판 7)는 담묵으로 그린 긴 줄기에 백·홍·청색의 꽃을 그려 그 성정보다는 기법에 역점을 두고 있다. 이들 다양한 화풍은 청말의 조지겸(趙之謙, 1829~1884), 임백년(任伯年, 1840~1896), 오창석(吳昌碩, 1844~1927), 제백석(齊白石, 1863~1957) 등으로 이어지면서 더욱 다양하고 추상적인 모습의 채색 매화로 변화하였다(도판 8, 9, 10).

이처럼 중국에서 많은 작가가 매화도를 그리면서 매화도는 다양하게 발전을 거듭해 왔다. 많은 화보(畫譜)가 출간되고, 매화도 기법과 이론이 유전되어 매화에 관한 관심이 지대했음을 입증해준다. 초기에는 다른 화목처럼 그 자체의 형태를 그렸지만, 점차 상징적 의미를 강조하게 되고 청대에 이르러 다양한 기법으로 변화 및 발전하였다.

우리나라에 매화도가 언제 전래하였는지 명확한 기록은 없다. 다만 고려 중엽에 중국의 묵매화가 들어왔거나, 송·원 시대 중국에 가서 보고 배운 문인이나 화원들

[도판 10] 오 창 석 (吳 昌 碩), 〈홍매(紅梅)〉, 1922, 131×34cm, 지본수묵(紙本彩色), 대만 홍희(鴻禧) 미술관

63) 저우스펀, 서은숙 譯(2006), 앞의 책, p.36 참조.
64) 자는 양봉(兩峯), 호는 각진거사(却塵居士)이며 양주팔괴 중 한 명으로 금농(金農)의 제자이다. 산수, 인물, 화훼, 불상을 잘 그렸다. 허영환(1977), 앞의 책, p.14 참조.

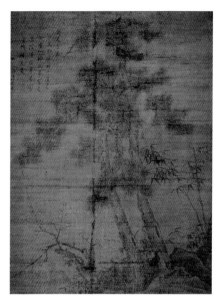

[도판 11] 해애(海涯), 〈세한삼우도(歲寒三友圖)〉,
14세기, 견본수묵(絹本水墨), 131.6×98.8cm, 교토
묘만사(妙萬寺)

이 매화도를 그렸을 것으로 추측[65]될 뿐이다. 고려 말과 조선 초 해애(海涯, ?~?)[66]에 의해 그려진 것으로 추정되는 〈세한삼우도(歲寒三友圖)〉(도판 11)가 현재 일본 교토의 묘만사(妙萬寺)에 남아있어 초기 매화 그림을 엿볼 수 있는 단서가 되고 있다. 화면 왼쪽 아래에 그려진 고매(古梅)의 굵은 줄기에서 뻗어난 가지에 듬성듬성 하얀 꽃들이 간결하면서도 고졸한 느낌을 주고 있어 당시 매화 그림의 수준을 엿보게 한다.

조선 초기작으로 알려진 신사임당(申師任堂, 1504~1551)의 여덟 폭 화첩에

65) 내용을 옮겨보면 "李寧, 全州人, 少以畵知名. 仁宗朝, 隨樞密使李資德入宋, 徽宗命翰林待詔王可訓·陳德之·田宗仁·趙守宗等, 從寧學畵. 且勅寧畵本國禮成江圖, 旣進, 徽宗嗟賞曰, 比來, 高麗畵工, 隨使至者多矣, 唯寧爲妙手. 賜酒食·錦綺·綾絹.(이령은 전주사람으로서, 어려서부터 그림을 잘 그리기로 유명하였다. 인종(仁宗) 때 추밀사 이자덕을 따라 송(宋)에 들어갔으며, 송 휘종(徽宗)이 한림대조 왕가훈·진덕지·전종인·조수종 등에게 명령하여 이령을 따라 그림을 배우게 하였다. 또한 이령에게 조칙을 내려 우리나라의 「예성강도」를 그리게 하였으며, 그림이 완성되어 올리자 휘종이 감탄하면서 말하기를, "근래 고려의 화공이 사신을 따라 많이 왔는데, 오직 이령만이 그림의 명인이도다."라고 하고, 술과 음식, 화려한 옷과 명주 비단(綾絹)을 하사하였다.)" 「列傳」 卷35 「方技」, 『高麗史』 卷122. 한국사 DB(db.history.go.kr) 검색자료, 국사편찬위원회.

66) 생애와 행적 등이 전혀 알려지지 않았다. 우리나라의 기록에는 보이지 않으나 일본의『고화비고(古畵備考)』卷50의 조선서화전(朝鮮書畵傳)에 그의 이름과 작품이 등재되어 있고, 고려 말 또는 조선이라고 소개되어 있다.『한국민족문화대백과사전』, 한국학중앙연구원.

는 부러지고 휘어
진 〈고매(古梅)〉(도
판 12)가 잘 표현되
어 있어, 이미 오래
전부터 매화가 그
려졌으리라 추정된
다. 하지만 매화의
조선적인 정형은 중
기 화단에 이르러
형성되었는데,『화
광매보(華光梅譜)』에
서 제시한 다섯 잎
의 깔끔한 꽃 모양

[도판 12] 신사임당(申師任堂),《고매첩(古梅帖)》8폭 중 1폭, 16세기, 지본수묵(紙本水墨), 52.5×36.4cm, 이화여대 박물관

[도판 13] 어몽룡(魚夢龍),〈월매도(月梅圖)〉, 조선 중기, 견본수묵(絹本水墨), 119.4×53.6cm, 국립중앙박물관

과 '*'모양의 꽃술, J자 모형의 꽃받침 형태를 따른다.[67] 그리고 용의 뿔과 같은 굵은 밑동에 부러진 줄기나 하늘로 치솟는 가지, 그리고 사슴뿔처럼 간결한 가지에서 화려하지 않고 수수하게 듬성듬성 핀 꽃들을 그렸다. 이러한 모습들은 어몽룡(魚夢龍), 조속(趙涑), 오달제(吳達濟) 등의 유작을 통해서 특징을 엿볼 수 있다. 어몽룡(魚夢龍, 1566~?)[68]의 경우 매화만을 그렸는데, 그의 대표작 〈월매도(月梅圖)〉(도판 13)는 밑동을 생략한 비백의 절지법을 사용하여 굵고 곧게 솟구친 매화를 달빛 아래 선 강건한 줄기에 섬세하게 꽃을 그려 단출한 구도를 특징으로

67) 이선옥(2005),「中國梅譜와 朝鮮時代 梅花圖」,『미술사학보』제24호, 미술사학 연구회, p.39.

68) 字는 견보(見甫), 호는 설곡(雪谷)·설천(雪川)이며 현감을 지냈다. 매화를 잘 그려 국조제일(國朝第一)이라고 일컫는다. 유복렬(1979),『한국회화대관』, 문교원, p.196 참조.

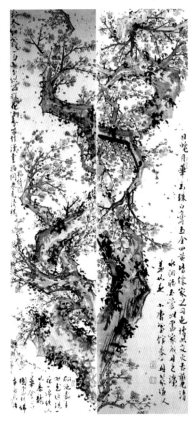

[도판 14] 조희룡(趙熙龍), 〈홍매대련도(紅梅對聯圖)〉, 조선 19세기, 지본담채(紙本淡彩), 각 42.2×145.0cm, 개인소장

한다.

후기에 이르면 이전에 비해 줄기의 구성 방식이나 꽃의 세부 표현에서 많은 변화가 생긴다. 특히 매화도의 일인자라 할 수 있는 조희룡(趙熙龍, 1797~1859)**69)**의 〈홍매대련도(紅梅對聯圖)〉(도판 14)에서 이러한 특징이 잘 드러난다. 매화도가 여러 폭의 대작 병풍에 그려졌으며 담채를 가한 홍매를 그려 화려한 느낌을 준다. 조선 중기의 매화도가 간결한 구도에 듬성듬성 꽃을 둔 소박한 구도였다면, 조선 후기 작품인 조희룡의 매화도는 기존 틀을 벗어난 독특한 화경을 드러내고 있다. 그의 매화도는 19세기 화단에 홍매를 유행시켰으며, 가지마다 생동하는 듯 탄력 있는 꽃을 수없이 그린 병풍 대작이 대거 등장하는 계기가 되었다. **70)** 이외 추사 김정희의 영향을 받아 남종문인화의 전통을 계승한 허련(許鍊, 1808~1892)을 들

69) 자는 치운(致雲)이며 호는 우봉(又峰)·석감(石敢)·철적(鐵笛) 등이 있다. 김정희(金正喜)의 문인으로 19세기 대표적 여항시사인 벽오사(碧梧社)의 중심인물로 활동하였다. 대표작으로 간송미술관이 소장한 「매화서옥도(梅花書屋圖)」등이 있다. 『한국민족문화대백과사전』, 한국학중앙연구소.

70) 이선옥(2011), 『사군자』, 돌베개, p.147.

[도판 15] 허련(許鍊), 〈지두묵매(指頭墨梅)〉, 조선 19세기, 지본수묵(紙本水墨), 23.3×33.6cm, 일본 개인소장

[도판 16] 허련(許鍊), 〈수매도(壽梅圖)〉, 1877년, 지본수묵(紙本水墨), 109×57.1cm, 개인소장

수 있다. 그는 그의 독특한 지두화법을 적용하여 〈지두묵매(指頭墨梅)〉(도판 15)를 그렸으며, 구불거리는 가지를 수(壽)자 모양으로 형상화하여 〈수매도(壽梅圖)〉(도판 16)를 그리는 등 다양한 화법과 형태에서 그만의 개성적 화경을 선보였다. 말기의 묵매는 꽃술이 복잡해지고 점(태점)이 과다해지면서 특유의 간결한 맛은 없어졌다.

매화도의 전개 방향을 정리해 보면, 중인에 의해 가장 먼저 그려진 매화가 북송 말 양무구 등에 이르러 큰 진전을 보였다. 매화는 초기에는 사실적 표현에 가깝게 그려졌으나, 원·명대에 이르러 복잡하게 그린 줄기와 가지에 꽃송이를 화면 가득 채운 화려한 모습으로 그려지는가 하면 표현의 주제를 달리한 〈매화서옥도(梅花書屋圖)〉, 〈매화초옥도(梅花草屋圖)〉 등이 창출되었다. 청대에는 다양한 양식과 기법으로 개성적인 채색 매화가 많이 그려졌음을 살필 수 있다. 특히 다양한 매보는 조선의 화단에 많은 영향을 끼쳤다. 『화광매보』에 선

보인 필묵법, 가지와 꽃을 그리는 화법[71] 등이 조선 중기 매화도에서 보이기 때문이다. 조선에서의 괄목할 만한 변화는 조희룡에게서 찾을 수 있다. 그는 중국의 매보에서는 볼 수 없는 독자적 화풍으로 담채를 가한 홍매로 화려함을 추구하면서 구도나 색상, 화면경영 등에서 독특한 화경을 보인다. 이처럼 우리나라나 중국에서 매화도는 시대별 특징을 갖지만, 점차 매화에 담긴 성정을 표현하기보다는 자유분방하고 화려한 모습의 식물로 표현하는 경향의 공통점을 발견할 수 있다.

2.1.2. 疎影의 隱逸

사군자 중 매화는 인자한 군자의 인품을 상징하기도 하고 눈 속에서 꽃을 피우는 강인한 생명력 때문에 선비의 곧은 절개를 의미하기도 한다. 더 나아가 매화는 청초한 매화의 맑은 향기가 감도는 자연에서 자유로운 삶을 동경한 선현들에 의해 특히 은일의 상징으로 자리 잡았다.

은일은 세상을 피하여 사는 것으로, 모든 속박에서 벗어나 자유로 충만하며 세속으로부터 영원한 초월을 말한다.[72] 중국에서 은일은 은사(隱士), 은자(隱者), 처사(處士), 일사(逸士), 방외지사(方外之士) 등으로 불렸다. '은(隱)'이 속세를 떠나 자연으로 간다는 의미라면, '일(逸)'은 세상을 떠나 명예와 이익을 구하

71) "老如龍角, 嫩似釣竿. 拈如丁折, 條似直弦. 嫩梢忌柳, 舊梢若鞭. 弓梢鹿角, 下筆忌繁. (가지가 늙은 것은 용의 뿔과 같고, 어린것은 낚싯대 같아야 한다. 바른 가지는 활시위 같아야 하고, 오래된 가지 끝은 채찍과 같아야 한다. 활 같고 사슴뿔 같아야 하는데 붓을 댈 때 너무 번잡해서는 안 된다.)"
俞崑 編(1984), 『中國畵論類編』, 中華書局, p.1041.
72) 임태승(2007), 『상징과 인상』, 학고방, pp.96-97 참조.

지 않고 세속을 초탈하여 자유로이 떠
도는 모습을 말하는 것[73])으로, 일상적
생활에서 자연의 품인 무(無)의 세계로
복귀함을 뜻한다.

　　매화가 군자의 은일적 삶에 비유
되어 매화도로 그려진 것은 매화를 유
난히 사랑했던 몇몇 선비들이 매화의
고결한 성정과 닮은 생활을 하였고,
매화의 속성이 선비들이 추구하는 정
신성과 품격 있는 삶의 태도와 닮았기

[도판 17] 전기(田琦), 〈매화초옥도(梅花草屋圖)〉,
조선 말기, 지본채색(紙本彩色), 29.4×33.3cm, 국립
중앙박물관

때문이다. 매화를 이렇게 은일의 표상으로 상징화한 계기는 당대 맹호연(孟浩
然, 689~740)이나 송대 임포(林逋, 967~1028)의 생활에서 비롯된다.

　　맹호연은 산수 자연을 사랑하여 녹문산(鹿門山)에 숨어 살면서 매우 격조
높은 시로 산수의 아름다움을 읊은 산수 시의 대가이다. 그는 특히 매화를 좋아
하여, 이른 봄 나귀를 타고 파교(灞橋, 중국 장안에 있는 다리)를 건너 설산에 들어
가 매화꽃을 찾아다녔다는 탐매고사(探梅古事)[74])로 유명하다. 또한 매처학자(梅
妻鶴子)로 불리는 임포 또한 세속의 명리(名利)를 멀리하고 서호(西湖)의 고산(孤
山)에 매화를 심고 시를 읊으며 유유자적한 생활을 한 은사(隱士)의 전형으로 일

73) 馬華·陳正宏, 강경범·천현경 譯(1997), 『中國隱士文化』, 동문선, pp. 15-16 참조.
74) 은일의 삶을 살았던 맹호연이 눈이 쌓인 산에 들어가 매화를 찾는다는 고사로, 아름다운 꽃의
　　자태를 보고자 함이 아니라 한매(寒梅)의 빙옥(氷玉) 같은 청초한 모습과 청향을 느끼고자 한
　　것으로 해석된다.

컬어진다. 임포가 매화에 관해 지은 많은 시 중 「산원소매(山園小梅)」[75)에 나오는 '성긴 그림자(疎影)'와 '은은한 향기(暗香)', '달그림자(黃昏)'는 많은 문인과 문사들이 시화에 차용한 대표적 시어들로서, 은거의 규범으로 임포를 거론하였다. '성긴 그림자'나 '은은한 향기'는 매화의 은일적 특성을 상징적으로 나타낸 대표적 단어이다. '은은한 향기'가 너무 진하지도 않고 전혀 없는 것도 아닌 향기를 말한다면 '성긴 그림자' 또한 그림자가 있는 듯 없는 듯한 의미로 있는 듯 없는 듯이 사는 은자의 삶과 분명 닮았다.

이러한 시어들처럼 산 삶은 송대 이후 성리학이 발달하면서 사물에 자기의 뜻을 의탁하는 경향의 문예사조에 의하여 후대 선비들 사이에 회자하여 시나 그림으로 그려졌다. 맹호연의 탐매고사는 〈탐매도(探梅圖)〉나 〈심매도(尋梅圖)〉 등의 화제로 그려졌고, 임포의 시 「산원소매」는 〈월매도(月梅圖)〉나 〈관매도(觀梅圖)〉로 그려졌다. 또한 매화 숲속의 서재에 선비가 앉아 글을 읽는 정경은 〈매화서옥도(梅花書屋圖)〉나 〈매화초옥도(梅花草屋圖)〉(도판 17) 등으로 그려졌는데, 은거를 표현하려는 '서옥도'나 '초옥도'에서 선비가 거처하는 옥(屋)과 은일을 상징하는 매화는 주요한 경물로 자리 잡고 있다. 이와 관련하여 남송대 문인들은 자신의 별서를 임포의 은거처에 비유했다. 문장가로 활동한 서악상(舒岳祥, 1219~1298)은 왕(王)씨 성 인물의 은거를 노래하면서 임포의 은거처를 매화옥(梅花屋)으로 명명했는데, 이 용어가 매화와 가옥을 작품으로 사용한 계기를 마련하였다. [76)

75) "衆芳搖落獨暄妍, 占盡風情向小園, 疏影橫斜水淸淺, 暗香浮動月黃昏, 霜禽欲下先偸眼, 粉蝶如知合斷魂, 幸有微吟可相狎, 不須檀板共金尊." 송용준 註解(2014), 『중국한시』, 서울대학교출판문화원, p.329.
76) 김현권(2012), 앞의 논문, p.19 참조.

이를 계기로 원대의 왕면은 원·명 교체기에 세상이 점차 혼란스러워지자 다가올 난을 피해 처자를 이끌고 강소(江蘇) 서주(徐州)의 구리산(九里山)에 은둔하여 자기 삶을 기탁하였다. 그는 피난처 주변에 매화 수천 그루를 심고 띠집 세 칸을 만들어 스스로 임포의 은거처를 의미하는 '매화옥'에서 은거의 삶을 택했다.[77] 왕면의 이러한 일화 또한 은거를 꿈꾸는 선비들이 〈매화서옥도〉를 그릴 때 자주 인용되는 소재였다. 명·청대에는 은일을 표현하려는 상징 매개체로 매화가 〈서옥도〉에서 무성하게 그려지거나 대나무와 소나무를 곁들여 은일과 함께 선비의 기개를 표현하기도 하였다.

이외에도 〈매화서옥도〉의 일종인 〈구리매화촌사도(九里梅花村舍圖)〉[78]가 있다. 은일적 삶을 추구한 오숭량(吳崇梁, 1766~1834)[79]이 자신의 은거처로 삼

[도판 18] 신잠(申潛), 〈설중탐매도(雪中探梅圖)〉, 16세기 전반, 견본채색(絹本彩色), 210.5×44cm, 국립중앙박물관

77) 김현권(2012), 앞의 논문, p. 19 참조.
78) 청대 옹방강의 문하였던 난설(蘭雪) 오숭량(吳崇梁)이 문인화가인 다농(茶農) 장심(張深)에게 부탁하여 〈구리매화촌사도〉를 얻게 되었다. 이는 오숭량이 추사에게 보낸 「부춘매은(富春梅隱)」의 자서(自序)에서 확인되나 작품은 전해지지 않는다. 藤塚隣, 박희영 譯(1994), 『추사 김정희의 또 다른 얼굴』, 아카데미하우스, p. 268 참조.
79) 청대 강서(江西) 동향인(東鄕人)으로 호는 연화박사(蓮花博士) 또는 석계노어(石溪老漁)이다. 옹방강(翁方綱, 1733~1818)의 문인으로 시재(詩才)가 뛰어났으며 일찍이 매벽(梅癖)이 있어 회갑 기념으로 그린 〈부춘매은도(富春梅隱圖)〉는 김정희 형제에게 부탁하였다. 김현권(2012), 앞의 논문, pp. 17-31 참조.

[도판 19] 심사정(沈師正), 〈파교심매도(灞橋尋梅圖)〉, 1766, 견본채색(絹本彩色), 115×50cm, 국립중앙박물관

은 구리주를 그린 그림이다. 청대의 문학가이자 서화가(書畫家)로 알려진 그는 매벽(梅癖)이 있어 자신이 살고자 하는 곳도 임포가 지낸 서호(西湖) 부근의 구리주(九里洲)를 택해 매화를 가득 심은 후에 집을 짓고 그 정경을 〈구리매화촌사도〉로 남겼다. 이러한 연원에서 구리주에 매화를 심고 은거를 시도한 오숭량 또한 임포나 왕면과 비견되기도 한다.

이처럼 '매화서옥'이라는 주제는 각별한 매화 사랑과 연계된 것으로, 조선에서도 19세기 중엽부터 조희룡(趙熙龍), 전기(田琦) 등 벽오사(碧梧社)[80] 동인들과 허련(許鍊) 등이 비슷한 화풍으로 많이 그렸으며, 맹호연의 고사는 〈탐매도〉나 〈심매도〉로 나타났다. 조선 시대 탐매도 중 가장 이른 작품은 신잠(申潛, 1491~1554)이 그린 〈설중탐매도(雪中探梅圖)〉(도판 18)이다. 나귀를 탄 선비가 다리를 건너 설산으로 가고 있는 장면을 그린 것으로, 그가 관직에서 배척되어 20여 년간 자연을 벗 삼아 지낸 은거 생활 중 그린 그림으로 추측된다.

80) 1847년 유최진(柳最鎭, 1791~1869)이 중심이 되어 결성된 여항문인(閭巷文人)들의 아회(雅會) 집단으로 시·서·화를 논하고, 옛 선비의 결사를 따르고자 벽오사(碧梧社)가 설립되었으며 유최진이 세상을 떠난 후 서서히 활동이 종료된 것으로 추정된다. 『한국민족문화대백과』, 한국학중앙연구원.

탐매도의 걸작으로 알려진 심사정(沈師正, 1707~1769)의 〈파교심매도(灞橋尋梅圖)〉(도판 19) 또한 신잠의 작품처럼 맹호연의 삶을 소재로 하였다. 아직 눈이 녹지 않은 이른 봄, 적막한 산길을 매화를 찾기 위해 나귀를 타고 파교를 건너는 선비와 그를 따르는 사동의 설중탐매(雪中探梅) 모습을 그린 것이다. 이들 〈서옥도〉나 〈탐매도〉, 〈심매도〉는 세속을 떠나 진정한 자유로운 은일적 삶을 동경하는 선비들의 심경이 매화에 담겨 있음을 알 수 있다. 특히, 이들 작품에 그려진 매화는 백매의 새하얀 빛깔로 옥과 얼음, 눈에 비유되어 티 없이 맑고 깨끗함을 상징하여 모든 세속에서 벗어난 탈속의 경지를 드러내며, 그 어떠한 욕망과 잡념이 사라진 맑고 담담한 아름다움을 표현한다. 매화가 은일의 표상으로 자리 잡아 예술적으로 승화된 가치가 바로 여기에 있다.

조선 전기 문신인 강희안(姜希顔, 1417~1464)이나 퇴계 이황(李滉, 1501~1570)에게서도 은일적 삶을 추구한 면모를 볼 수 있다. 강희안은 젊어서부터 영달을 구하지 않고 고요한 삶을 추구한 인물이다. 그가 쓴 「매설(梅說)」에는 "매화는 번거로운 곳을 싫어하고 오직 산림을 좋아하여 이름조차 감추고 사니 세상 사람들이 나와 더불어 자취를 감추고 사는 이가 많다."[81]고 적혀 있다. 즉, 매화를 빌어 천성에 따라 은일적 삶을 살고자 하는 자신의 의지를 표현하고 있다. 퇴계 또한 도산서당 화단에 매화를 심고 가꾸며 임종 전에 "분매에 물을 주어라."[82]라는 말을 남긴 것이나, 백여 편 이상의 매화 시를 지었다는 점에서 매화에 대한 남다른 애정을 엿볼 수 있다. 은자(隱者)의 이미지가 강했던 퇴계는 어려서부터 도연명을 좋아하고 그의 삶을 따르고자 하였으며, 관리가 되어서도 출세하기보

81) 姜希顔, 이병훈 譯(2012), 앞의 책, p.177 재인용.
82) "八日朝命灌盆梅." 李滉(1978), 『退溪全書』卷4, 成均館大 大東文化研究院, p.242.

다는 재야에 묻혀 학문에 힘쓰고자 하는 마음이 확고했다.[83) 그가 42세에 지은 다음의 시를 보면 관리로써 명리를 추구하기보다는 은둔자로 삶을 살고자 하는 바람이 역력하다.

뜰 앞의 매화나무 가지마다 눈이 쌓이니	一樹庭梅雪滿枝
티끌 같은 속된 세상 꿈속에도 어지럽네	風塵湖海夢差池
옥당에 홀로 앉아 봄밤의 달을 마주하니	玉堂坐對春宵月
기러기 울음소리에 그대 그립구나.	鴻雁聲中有所思.[84)

　옥당(玉堂)에 있음에도 매화의 청초함과 향기를 그리워하며 티끌 같은 속된 세상에서 벗어나고픈 심정을 노래한 것이다. 퇴계는 그의 『매화시첩(梅花詩帖)』에서 백매의 고결탈속(高潔脫俗)함을 '옥선(玉仙)', '흰옷 입은 신선(縞衣仙)', '매선(梅仙)' 등으로 표현하였다. 퇴계에게 있어 매화는 세속에 물들지 않은 신선과도 같은 존재였다.[85)
　이러한 여러 사례를 보면 매화는 세속에 물든 자에게는 어울리지 않는다. 매화는 은둔하는 선비와 낙향하는 선비를 위한 나무이며, 명상의 세계를 맛볼 수 있는 성숙한 인간들에게 어울리는 나무로 보는 것이 옳다.[86) 따라서 매화의 이미지는 매화를 가꾸며 그 품성을 담고자 한 강희안이나 속세를 초월한 퇴계의 청빈한 모습과 어울린다.

83) 이종남(2014), 『퇴계 이황의 매화시에 관한 연구』, 영남대 박사학위 논문, p.104 참조.

84) 李滉(2000), 「玉堂憶梅」 『退溪全書』 卷27, 퇴계학연구원, p.14.

85) 박혜숙(2000), 「조선의 매화시」, 『한국 한문학 연구』 제26집, 한국한문학회, p.435.

86) 이상희(1998), 『꽃으로 보는 한국문화』 제3권, 넥세스, p.36 참조.

이외에도 백매의 고결탈속을 들어 고려 때 이규보(李奎報, 1168~1241)가 매화를 선녀(仙女)인 항아(嫦娥)[87]에 비유하여 그 아름다움을 노래[88]하였고, 조선 전기 문신인 서거정(徐居正, 1420~1488)은 '매화는 응당 신선의 골격이 있다.'[89]고 하였다. 선녀나 신선은 모두 속세를 초월한 불로불사인 은자로, 인위적 모습이 아닌 자연 그 자체로 깨끗하고 차분하며 하늘의 명을 아는 대범한 존재의 상징이다.

맹호연, 임포, 강희안, 퇴계 등은 명예와 이익을 구하지 않고 세속을 초탈하여 자유로운 은일적 삶을 추구하였다. 이러한 삶의 철학은 곁에 두고 바라본 매화의 청초함과 은은한 향기에서 비롯되었다고 할 수 있다. 즉, 매화를 찾아나선 맹호연이나 매화와 더불어 산 임포, 매화를 직접 심고 가꾼 강희안이나 퇴계의 경우 매화라는 화목에서 인생의 참뜻을 얻은 것이다. 매화와 관련된 그림들은 처음에는 눈 속에서 피는 매화의 아름다운 모습을 표현하였으나 점차 세상에 초월하는 은자가 추구해야 할 삶의 전형을 비유하였다. 이러한 삶을 살아간 은사들에게 매화는 하늘의 뜻을 알고, 즐기는 경지에 도달할 수 있는 자연 산수의 역할을 하였다.

87) 본래 항아(姮娥)로 불리며, 항아(恒娥)로 쓰기도 한다. 달의 여신으로 「남명훈(南冥訓)」,『회남자(淮南子)』편에 처음 나온다.『중국인물사전』, 한국인문고전연구소.

88) "庾嶺侵寒拆凍唇, 不將紅粉損天眞, 莫敎驚落羌兒笛, 好待來隨驛使塵, 帶雪更粧千點雪, 先春偸作一番春, 玉肌尙有淸香在, 竊藥姮娥月裏身."李奎報,「梅花」,『東文選』卷14.

89) "梅也仙之骨."이 구절은 한(漢)나라 때 매복(梅福)이란 사람이 일찍이 남창위(南昌尉)로 있다가 이내 그만두고는 처자(妻子)를 버리고 홀로 홍애산(洪崖山)으로 들어가서 득도(得道)하여 신선(神仙)이 되었다는 고사에서 온 말인데, 이 역시 매화를 신선 매복에 비유하여 말한 것이다. 徐居正,『四佳詩集』卷4,「詩類, 梅竹軒」, 한국고전종합 DB(www.db.itkc.or.kr) 검색자료, 한국고전번역원.

2.2. 청아(淸雅)한 덕향(德香)으로서의 蘭花圖

2.2.1. 蘭花圖의 전개

난초[90]는 맑고 깨끗한 모습이 문인들의 높은 인격과 정신을 닮았다 한다. 그뿐만 아니라 향기는 강하지 않지만 멀리 퍼지는 특성이 덕으로 인식되어 문인들이 즐겨 그렸다. 난화도가 시작된 시기는 북송대(11세기)로 본다. 우리나라는 고려 말부터 그려졌다고 하나 기록으로만 전해지고, 실제 작품은 조선 중기부터 전해지고 있다. 원대에 난화법이 생겨난 것을 시작으로 명·청대에 『난보(蘭譜)』제작이 유행했고, 우리나라는 조선 후기에 많이 그려졌다.

최초의 난화도를 누가 언제 그렸는지는 확실하지 않다. 다만 화조화의 일부로 시작했음은 분명하다. 난초가 문인화의 소재로 등장한 기록은 남송대 등춘(鄧椿, ?-?)이 쓴 『화계(畫繼)』(1167년)의 서문[91]이다. 여기에는 미불(米芾)이 매(梅)·송(松)·난(蘭)·국(菊)을 한 폭에 그렸다는 기록이 있다. 채색화인지 묵화인지는 명시되지 않았지만, 그의 활동 시기로 보아 북송대까지 유추해 볼 수 있다.

화조화의 일부였던 난화는 송말·원초부터 많이 그려졌으며 조맹견(趙孟堅,

90) 전통적으로 우리나라에서는 난화나 난초를 구별하지 않고 '난'이나 '난초'로 칭하고 있다. 그러나 중국은 난화와 난초를 구별한다. 주희는 송대 이전 난을 모두 난초, 이후를 난화라고 분류하였고, 또는 국화가 난을 난초, 분재로 키워 시각적으로 형태가 아름다운 난을 난화라고 하였다. 강영주(2016), 『조선 시대 묵란화 연구』, 고려대 박사학위 논문, pp.22-25 참조.

91) 매(梅)·송(松)·난(蘭)·국(菊)이 한 종이 위에 그려져 있었는데, 가지와 잎이 서로 교차하였으나 어지럽지 않았고, 번잡한 듯하나 간소하며 간소한 듯하나 서로 비어 보이지 않았다. 매우 고아하고 기이하여 실로 광대한 기작(奇作)이다.(其一乃梅松蘭菊, 相因於 紙之上, 交柯互葉而不相亂, 以爲繁則近簡, 以爲簡則不疎, 太高太奇 實曠大之奇作也.) 登椿(1972),「畵史叢書」第1册,『畵繼』卷3, 上海人民出版社, p.15.

[도판 20] 조맹견(趙孟堅), 〈묵란도(墨蘭圖)〉, 남송(南宋) 13세기, 지본담묵(紙本淡墨), 34.5×90.2cm, 대만 국립고궁박물원

1199~1267?)**92)**, 정사초(鄭思肖, 字는 所南, 1241~1318), 조맹부(趙孟頫, 1254~1322) 등에 의해 문인화의 소재로 뚜렷이 나타났다. 두 조씨는 송의 황족 출신이었다. 몽골 이민족인 원나라가 들어서자 조맹부는 조정에 출사했지만, 조맹견과 정사초는 은거 생활을 하며 원에 대한 항거의 정신을 그림으로 표현했다.

조맹견은 묵란을 잘 그린 화가이다. 그의 〈묵란도(墨蘭圖)〉(도판 20)를 보면 난 잎을 길게 끌어당겨 끝부분을 가볍게 처리하였다. 가느다란 난 잎들은 바람에 흔들리는 느낌을 주며, 충분한 공간을 두고 좌우로 넓게 펼쳐 자유분방하면서도 간결하게 표현되었다. 몽골의 치하에서도 꺾이지 않는 자유로운 정신의 상징이다.

유민화가인 정사초는 원의 지배하에 사는 자신의 처지를 비관하여 땅에 뿌리를 내리지 못한 〈묵란도(墨蘭圖)〉(도판 21)를 65세인 1306년에 그렸다. 공

92) 남송 후기의 서화가. 字는 자고(子固), 호는 이재거사(彝齋居士). 송의 태조 11대의 자손. 조맹부의 종형이다. 한림학사를 지냈으며 수묵화와 백묘화를 잘 그렸다. 저서는『이재문편』,『매보』를 지었으나 전하지 않는다. 허영환(1977), 앞의 책, p.96 참조.

[도판 21] 정사초(鄭思肖), 〈묵란도(墨蘭圖)〉, 1306, 지본수묵(紙本水墨), 25.4×94.5cm, 일본 오사카 시립박물관

중에 떠 있는 듯한 노근란(露根蘭)을 좌우 대칭에 가깝게 그리고, 조국에 대한 우국충정의 마음이 절절히 담긴 시를 함께 남겼다. 정사초가 그린 노근란은 소박하지만 단아하고 범접하기 어려운 기상이 서려 있으며, 한 떨기 꽃에 머금은 향기는 시간을 달리한 후대까지 그의 정신이 전해진다.

조맹부의 호는 송설(松雪)이다. 그는 송설체(松雪體)[93]라는 자신만의 서체를 창시하기도 하였다. 이 서체는 대나무뿐만 아니라 난초 그림에도 회화의 용필과 결합하여 형상을 탁월하게 구사하였다. 더구나 난초 잎을 그릴 때 붓을 세 번 돌려 선에 변화를 주는 독특한 삼전법(三轉法)으로 산뜻하고 단아한 난을

93) 조맹부는 송나라 宗室 출신으로 원나라 세조 때 경제, 정치, 예술 방면에서 활동한 인물로 특히 서예를 비롯하여 회화, 문학 등 예술 전반에 뛰어났다. 회화에서는 唐과 北宋代의 영향을 받아 여러 문인화적인 그림을 그리고 古意를 품은 筆墨의 情趣를 강조하며 계승하고자 하였다. 그의 송설체는 왕희지(王羲之, 303?~361?)의 서체를 바탕으로 南北朝의 碑와 唐代의 구양순(歐陽詢, 557~641), 저대량(褚隊良, 596~658) 등과 남송(高宗, 1127~1162)의 서체의 장점들이 종합된 독특한 필체이다. 조맹부의 서풍은 원대는 물론 고려 말 우리나라에 유입되어 조선 시대 전반기에 걸쳐 막대한 영향을 미쳤다. 송설체는 충선왕(1275~1325)이 학문연구를 위해 연경에 설치했던 萬卷堂에서 조맹부와 직접적인 교류를 통해 성리학의 유입과 더불어 국내에 소개되었다. 김소영, 「趙孟頫 松雪體와 朝鮮初期 書壇」, 예술논집 9권 0호, pp.103-114 참조.

그린 것으로 유명하다. 원대에는 이처럼 지조와 불굴의 정신을 상징하는 사군자가 몽골 치하의 한족 문인들 사이에 크게 유행하였다.

정사초 이후의 난화도는 설창(雪窓, ?~1350)**94)**이 유명하다. 당대 문인들은 설창의 그림이 조맹견과 조맹부의 난법을 이어받았다 하여 '설창난'을 높이 평가하였다. 실제 설창난은 조가(趙家)와는 구도나 소재가 유사하나 난화 양식의 기준이 되는 잎이나 꽃잎, 꽃술의 표현이나 바위와 대나무 등을 함께 그린 것은 그만의 독창적인 면모이다.**95)** 이러한 이유로 그의 난화를 〈설창난(雪窓蘭)〉(도판 22)이라고 특별히 명명하며, 난화법을 기록한 『화란필법기(畵蘭筆法記)』를 남겼다고 하지만 현존하지 않는다.

명·청대는 묵란을 그리는 화가들이

[도판 22] 설창(雪窓), 〈난도(蘭圖)〉, 원(元), 지본담채(紙本淡彩), 106×46cm, 일본 황실

94) 원나라의 선승으로 난화(蘭畵)의 명수, 자는 설창(雪窓), 법휘(法諱)는 보명(普明)이다. 1338년 10찰(刹)의 하나인 강소성(江蘇省)의 운암사(雲巖寺) 주지가 되었다. 조맹부(趙孟頫)에게서 묵란(墨蘭)을 배웠으며, 당시 저명한 문인과 묵객들로부터도 칭찬받았다. 저서로는 『화란필법기(畵蘭筆法記)』가 있다. 『두산백과』

95) 강영주(2015), 「雪窓 普明의 '雪窓蘭'과 畵蘭法 연구」, 『미술사학연구』 제288호, 한국미술사학회, pp. 163-164 참조.

많았다. 이는 다른 사군자 화목처럼 송대 이후 성리학의 영향이 원·명을 거쳐 청대까지 문인 사대부의 덕이 강조되는 관학적(官學的) 풍토에 기인했기 때문이다. 또한 이 시기에 발간된 『매죽난국사보(梅竹蘭菊四譜)』[96], 『십죽재서화보(十竹齋書畫譜)』[97], 『개자원화전(芥子園畫傳)』[98]의 난화법이 화가들에게 많은 영향을 미쳤다.

난초 그림의 새로운 전기는 명대 오파(吳派)의 중심 인물인 문징명(文徵明,

[96] 명의 신종(神宗) 만력연간(萬曆年間, 1573~1619)에 황봉지(黃鳳池, ?~?)가 《매죽란국사보梅竹蘭菊四譜(표제 唐詩畫譜)》를 편집한 單册으로 《당시오언화보(唐詩五言畫譜)》, 《당시육언화보(唐詩六言畫譜)》, 《당시칠언화보(唐詩七言畫譜)》, 《고금화보(古今畫譜)》, 《명공선보(名公扇譜)》, 《목본화조보(木本花鳥譜)》, 《초목화시보(草木花詩譜)》 등과 더불어 '黃氏畫譜八種'으로 불린다.

[97] 明代 호정언(胡正言, 1582~1671)이 1627년 간행한 화보집이다. 내용은 서화책(書畫册), 묵화보(墨華譜), 과보(果譜), 영모보(翎毛譜), 난보(蘭譜), 죽보(竹譜), 매보(梅譜), 석보(石譜)의 여덟 분야로 나누고, 각 분야에 그림 20폭과 해설 20쪽으로 구성하였다. 즉 팔종보(八種譜)·매종이십도(每種二十圖)·일도일문(一圖一文)이라는 뜻이다. 그림은 호정언·오빈(吳彬)·오사관(吳士冠) 등 20여 명이 그렸고, 해설문은 수십 명이 썼다. 십죽재화보는 10여 그루의 대나무를 심고 즐겨보면서 집 이름을 스스로 십죽재(十竹齋)라 한 호정언이 지은 이름이다. 조선 시대에 이 채색 화보를 보고 배우면서 모방작을 남긴 유명한 화가로는 정선·심사정·강세황·김홍도 등이 있다. 특히 심사정은 가장 많은 영향을 받아 중국 냄새가 짙은 그림을 남기기도 하였다. [출처: 한국민족문화대백과사전]

[98] 청나라 이어(李漁)가 명말(明末) 산수화명가 이유방(李流芳, 1575~1619)의 화본(畫本)을 인수하여 그의 사위인 심심우(沈心友)로 하여금 개자원(芥子園)에서 왕개(王槪, 1645~1710)에게 부탁하여 발간한 것으로, 화리(畫理)와 화법(畫法) 등을 장르별로 나누어 설명한 화보집. 1679년에 제1집을 간행한 후 제2집과 제3집은 1701년에 간행하였고, 제4집은 1818년에 간행하였다. 변미영(2005), 「芥子園畫傳 「樹譜」에 나타난 樹法」, 대구대학교 대학원 박사학위 논문, pp.7-15.

1470~1559)이다. 그는 공자의 공곡유란(空谷幽蘭)[99] 고사와 굴원(屈原, BC 340~278)[100]의 구원란(九畹蘭)에 담긴 탄식과 한의 정서, 조맹견과 정사초가 담은 망국의 슬픔 대신에 이들의 작품을 궁구하고 임모하되 자신만의 독창적 화풍을 완성했다.[101] 그의 〈난죽도(蘭竹圖)〉(도판 23) 또는 〈난죽석도(蘭竹石圖)〉를

[도판 23] 문징명(文徵明), 〈난죽도(蘭竹圖)〉, 명(明), 지본수묵(紙本水墨), 62×31.2cm, 대만 국립고궁박물원

99) 난초가 군자를 상징하게 된 공곡유란(空谷幽蘭)의 가장 큰 계기는 공자의 전기를 함축해 놓은 곡조인 〈의란조(猗蘭操)〉에서 비롯되었다. 공자가 제후들에게 초빙받았으나 임용되지 못해 결국 위(衛)에서 노(魯)나라로 되돌아가는 도중에 깊은 계곡에서 홀로 무성하게 핀 향기로운 난을 발견하고 말하기길 "난은 임금이 맡을 향기이다. 지금 홀로 피어야 하는데 잡초들과 함께 자생하고 있으니, 어진 사람이 때를 만나지 못해 필부들 무리에 섞여 있다." 라 하며 거문고와 북을 치며, 스스로 때를 만나지 못한 심정을 슬퍼하며 향기로운 난에 의탁한 것이다. 이후 공자의 〈의란조〉에 의해 시문과 그림으로 형상화된 '空谷幽蘭'은 척박한 환경에서도 지조와 절개를 잃지 않는 고결한 선비를 상징하게 되었으며, 동아시아 문인들의 난에 대한 칭송과 찬미로 표현된 시화는 바로 공자의 공곡유란을 읊거나 이미지화한 것이다. 姜榮珠(2017), 「先秦時代 蘭의 儒家 象徵 考察」, 『中國學 論叢』 제58집, 고려대학교 중국학연구소, pp.154-158

100) 전국 시대 초나라의 시인·정치가이다. 성은 미(羋), 씨는 굴(屈), 이름은 평(平)이다. 왕족으로 태어나 회왕 때에 좌도(보좌관)를 역임하였다. 회왕과 국사를 도모하고, 외교적 수완이 뛰어났으나, 다른 이의 모함을 받아 신임을 잃고 끝내 자살하였다. 그는 이러한 아픔을 시 《이소(離騷)》에 담아내었다. 이소란 '우수에 부딪힌다'라는 뜻이다.

101) 유순영(2013), 「吳派의 蘭 그림과 『十竹齋書畵譜』」, 『溫知論叢』 제35집, 溫知學會, pp.495-502 참조.

보면 이전 작가들이 난엽 끝을 낚싯바늘처럼 말리게 그리는 것과 달리 가늘고 긴 난엽들을 분수 줄기가 부챗살처럼 퍼지듯 표현하여 부드러우면서도 자유분방한 필치를 선보였다.

난화도는 주로 난엽을 어떻게 표현하느냐에 의해 화풍이 결정되지만, 명·청대 화가들은 저마다 개성 있는 묵란도를 그렸기에 일정한 화풍으로 단정하기는 어렵다. 이들 개성적인 작품들은 객관적 묘사에 의한 형사(形似)를 떠나 작가의 사상을 표현하는 사의적 표현을 즐겼다. 이러한 화풍은 중국 근대의 조지겸(趙之謙, 1829~1884)이나 오창석(吳昌碩, 1844~1927)의 작품(도판 24, 25)에도 큰 영향을 끼쳤다.

[도판 24] 조지겸(趙之謙), 〈화훼도(花卉圖)〉, 1867년, 지본채색(紙本彩色), 168×43cm, 북경 고궁박물원

[도판 25] 오창석(吳昌碩), 〈난화도(蘭花圖)〉, 개인소장

우리나라는 고려 말 송·원과의 대외교류에 따른 영향으로 중국의 묵란화가 유입되었다는 기록이 있어 그 시원을 알 수 있다. 고려 말 이색(李穡, 1328~1396)이 조맹견의 〈금란화(金蘭畵)〉에 부친 찬사(讚辭)에 묵란화가 유입된 과정을 기록하였다.

> 김영록광수(金榮祿光秀)가 지정황제(至正皇帝)를 가까이 모시던 중에 황제로부터 금색의 난초 그림을 하사받았는데, 이것은 조맹견(趙孟堅)의 작품이었다. 영록이 늙었다는 이유로 사직을 한 뒤에 그 그림을 가지고 동방으로 돌아와서는 공산(公山)의 수옹(壽翁)[102] 시중공(侍中公)에게 바치자, 시중공이 나에게 그 위에다 화제(畵題)를 적어 넣으라고 하였다.[103]

이처럼 고려의 난화도는 중국 화단의 영향 아래 조맹견의 영향을 받았을 것으로 추측할 수 있다. 하지만 현존하는 작품은 없고, 단지 고려 말 최초로 '옥

102) 고려의 무인인 최해(崔瀣, 1287~1340)의 자는 언명보(彦明父) 또는 수옹(壽翁)이며 문창후(文昌侯) 최치원(崔致遠)의 후예다. 충숙왕 8년(1321) 원나라에서 과거에 응시해 제과(制科)에 급제하고 요양로개주판관(遼陽路盖州判官)으로 임명되었다. 동아대학교 석당학술원(2006), 「列傳 5」,『國譯高麗史』, 민족문화출판사, pp.318-319 참조.

103) "金榮祿光秀近侍至正帝, 帝賜金畫蘭, 孟堅所作也, 榮祿告老, 携以東歸, 歸之公山壽翁侍中公, 公俾穡題其上."李穡,「金畫蘭讚」,『牧隱文藁』卷12, 한국고전종합 DB(www.db.itkc.or.kr) 검색자료, 한국고전번역원.

[도판 26] 이정(李霆), 〈금니묵란도(金泥墨蘭圖)〉, 조선 1594, 묵견금니(墨絹金泥), 25.5×39.3cm, 간송미술관

서침(玉瑞琛, 13~14세기)과 윤삼산(尹三山, 1406~1457)이 난죽을 잘 그렸다.'104)라는 기록을 살펴볼 수 있다. 또한 조선 초기 문인 신숙주(申叔舟, 1417~1475)가 쓴「화기(畫記)」에 따르면, 안평대군(安平大君)의 수장품 가운데 원대의 대표적 묵란화가였던 설창의 〈광풍전혜도(狂風轉蕙圖)〉 두 점, 〈현애쌍청도(懸崖雙清圖)〉 한 점

104) 유복렬(1973), 앞의 책, p.28. 또한 여말선초 문장가인 변계량(卞季良, 1369~1430)은 "瑞琛, 善畫蘭竹者也.(옥서침은 난초와 대나무를 잘 그리는 자다.)"라고 기록하고 있다. 卞季良,「題玉瑞琛 詩卷次獨谷桂庭韻」,『春亭集』卷4; 윤삼산(尹三山)에 대해서 서거정(徐居正, 1420~1488)은 "子瞻已逝子昻非, 爲竹寫眞天下稀.(자첨〔蘇軾〕은 이미 가버렸고 자앙〔趙孟頫〕 또한 없으니, 대의 참모습 그릴 사람이 천하에 드물다.")라 하여 윤삼산의 화죽(畫竹)을 보고 직접 시를 지어 그를 그리워하고 있다. 徐居正,「題尹僉樞三山 畫竹」,『四佳集』卷13, 한국고전종합DB(www.db.itkc.or.kr) 검색자료, 한국고전번역원.

이 포함되어 있었다.[105]고 한다. 이러한 기록으로부터 고려 말 조선 초는 사대부 화가들이 조맹견이나 설창 등의 영향 아래 난화도를 그렸을 가능성이 있다.

우리나라의 가장 오래된 난화도[106]는 조선 중기 이정(李霆, 1554~1626)의 〈금니묵란도(金泥墨蘭圖)〉(도판 26)다. 난초와 가시나무가 한 화면에 그려진 역삼각형 구도가 특이하다. 좌우 대칭으로 뻗어 균형 잡힌 한 포기 난이 화면 왼쪽 아래에서 부챗살 모양으로 뻗어나가다가 중간에 한 번 뒤틀린 모습이다. 난엽은 부드러운 곡선 처리나 끝이 말리지 않는 기법을 사용하여 기품이 있고 잎새가 아름답기 그지없다. 송대 정사초의 짧고 간결한 난초나 조맹견의 작품과는 다른 느낌을 보인다. 활짝 핀 꽃들도 조맹견이나 정사초의 묵란도에 비해 꽃대의 길이나 꽃의 크기 등이 전체적으로 균형을 이루고 있어 단아하면서 아름다운 멋을 풍긴다. 이정의 〈묵란도〉는 조선 시대 난화도의 전형을 세웠을 뿐만 아니라 그 만의 독자적 화풍을 수립한 것으로 평가된다. 이정과 동시대 화가로 이징(李澄)과 이우(李瑀) 등도 몇 점의 난화도를 남기고 있다.

조선 후기 문인들은 묵란을 즐겨 그렸는데, 대표적인 인물이 추사 김정희(金正喜, 1786~1856)이다. 그는 화법에 얽매이지 않는 대담하고 자유로운 독창적 면모로, 그가 넓은 여백에 그린 변화무쌍한 난엽은 사실성과 형식을 중시하는 중국 난화와 비교된다. 또한 묵란에 예서(隸書)의 필법을 적용했고, '문자향 서권기'와 난엽을 그릴 때 세 번 돌려 잎의 변화를 주는 삼전법(三轉法)을 강조하였다. 그

105) "雪窓浮屠也, 善蘭竹, 今有狂風轉蕙圖二, 懸崖雙淸圖一. (설창은 부도(浮屠)로서 난죽(蘭竹)을 잘 그렸는데, 지금 〈광풍전혜도〉 두 점과 〈현애쌍청도〉 한 점이 전해진다.)"
徐居正,「畵記」,『東文選』卷82. 한국고전종합 DB(www.db.itkc.or.kr) 검색자료, 한국고전번역원.

106) 최근 이정의 〈묵란도〉(도판 26) 보다 훨씬 이전에 그려진 신사임당(申師任堂, 1504~1551)의 섬세한 필치의 〈묵란도〉가 서울미술관에서 공개되었다(한국일보, 2017. 1. 23일 보도).

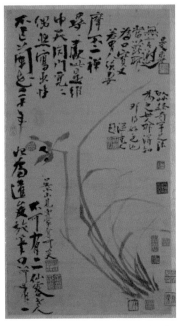

[도판 27] 김정희(金正喜), 〈불이선란도(不二禪蘭圖)〉, 조선 후기, 지본수묵(紙本水墨), 54.9×30.6cm, 개인소장

래서 그의 난화도는 서예의 멋이 있고 긴장감 있는 리듬이 있다. 〈불이선란도(不二禪蘭圖)〉(도판 27)에서 그 사례를 찾아볼 수 있다.

조선 말기의 대표적인 난화도는 허련(許鍊, 1809~1892)과 석파 이하응(李昰應, 1820~1898), 민영익(閔泳翊, 1860~1914)의 작품들을 들 수 있다. 허련과 석파는 추사의 직접적 영향을 받았으나 그들만의 개성이 있는 독특한 작품들을 남겼다. 특히 석파와 민영익은 쌍벽을 이루었는데, 석파의 〈묵란도〉(도판 28)는 추사의 영향으로 예서(隸書)와 초서(草書) 쓰는 법으로 그려 까칠하면서도 리듬감이 있다. 그것은 정치적 시련에 따라 힘차고 날카로운가 하면 때론 가늘고 부드럽게 표현되었으며, 그의 독특한 난초는

'석파난'이라고 불릴 정도로 개성이 강하다.**107)** 민영익의 〈묵란도〉(도판 29)는 석파와 달리 진한 먹으로 잎끝을 뭉툭하게 그리거나 전서(篆書)의 획을 상기시키는 길고 가느다란 난엽들을 그렸다. 일직선 혹은 직각으로 꺾은 독특한 난엽들은 일제의 침탈에 대해 맺힌 감정의 표현으로, 기개가 넘친다.

난화도는 다른 사군자 화목처럼 북송대부터 왕공·문인 사대부에 의해 애호의 대상으로 많이 그려졌지만 남겨진 작품 수는 중국이나 우리나라 모두 많

107) 유홍준(2013), 『명작순례』, 눌와, p.177.

지 않다. 중국에서는 남송말
이후 청대 후기에 이르기까
지 성리학적 이념이 강하게
나타나 정치·사회적으로 선
비의 덕과 절개가 강하게 요
구되면서, 실천의 주체인 왕
공·문인 사대부가 난화도를
많이 그렸다. 이는 고려 말
이후 그리고 조선 말기 내우
외환에 따른 정치적 혼란기
와 성리학의 도입에서 나타
난 우리나라의 예와 유사하
다. 중국에 묵란을 유행시
키고 화법을 수립한 조맹견
이나 조맹부가 있었다면, 우
리나라에는 조선 중기 이정
이 독자적 화풍에 의해 독특
한 화경을 선보였고, 후기에
김정희는 서법의 연장선상
으로 여겨 '문자향 서권기'를
갖춘 연후에 그릴 것을 강조
하였다.

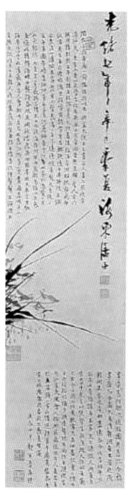

[도판 28] 이하응(李昰應), 〈묵
란도(墨蘭圖)〉, 19세기 후반,
지본수묵(紙本水墨), 93.7×
27.6cm, 개인소장

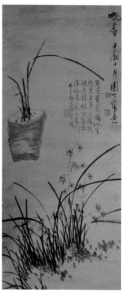

[도판 29] 민영익(閔泳翊), 〈묵
란도(墨蘭圖)〉, 19세기 후
반, 지본수묵(紙本水墨), 132×
58cm, 개인소장

2.2.2. 淸雅한 德香

난초는 아무도 돌보지 않은 공곡(空谷)에서도 홀로 자생하며, 청아한 향기가 멀리까지 퍼지는 것이 특징이다. 그러한 속성 때문에 난초는 덕의 상징으로 평가받아 왔다. 맑고 높은 뜻을 가진 청고고아(淸高古雅)한 사람에게서 향기가 퍼지듯 깊은 골짜기에서도 피어나 맑은 향을 퍼뜨리는 난초에서 그 덕을 느낀 것이다. 『좌전(左傳)』에서 '난초에는 국향이 있다(蘭有國香)'라고 하였고, 고려 말 조선 초 학자 권근(權近, 1352~1409)은 "난초의 사랑스러움은 향기로운 덕이 있기 때문이다."[108]라고 하여 난의 여러 성정 중 특히 향기로 인해 사랑받는다고 하였다. 난초의 향기는 군자의 지조에 비유되기도 한다. 이는 군자의 지조가 행동으로 나타날 때 덕행을 실현한 것으로 보기 때문이다. 따라서 이 장에서는 난초의 덕향을 의미하는 사례를 살펴보고자 한다.

난초와 관련된 말은 공자가 편찬했다는 『시경』에 처음 등장한다. 춘추시대 공자가 위나라에서 고국 노나라로 넘어오던 중 어느 외진 골짜기에서 향기를 내는 풀 한 포기를 노래하여 군자의 표상으로 처음 알려졌다.

너는 왕자의 향기를 지녔건만 어찌 이름도 없이 잡초 속에 묻혀 있느냐?[109]

이는 공자가 아무도 돌보지 않은 빈 골짜기(空谷)에서 홀로 핀 난초(幽蘭)의 그윽한 향기를 맡으며 자신의 처지를 비관하여 읊은 노래이다. 세상 널리 덕을

108) "蘭之愛也以馨德." 權近, 「贈李培之四畵說」, 『陽村集』卷21, 한국고전종합DB(www.db.itkc.or.kr) 검색자료, 한국고전번역원.
109) "夫蘭當爲王者香, 今乃獨茂, 與衆草爲伍." 이어령(2006), 『난초』, 종이나라, p.59 재인용.

펼칠 수 있는 공자 자신이 때를 만나지 못해 꿈을 펼칠 수 없는 현실을 슬퍼한 것으로, 난향을 인간의 덕에 비유한 상징성을 만들었다.

난은 본래 오늘날의 난과의 풀이 아니고 국화과의 식물인 향등골 나물 또는 향수란(香水蘭)이라고 알려져 있다.**110)** 향수란이라 명명된 것은 잎의 색깔과 곡선이 빚는 자태뿐만 아니라 그윽한 향에서 군자의 미덕을 느낄 수 있어 의미를 크게 부여하였기 때문이다. 난의 이러한 속성은 역대 문인 사대부들의 글과 그림의 소재가 되었으며 심미적 이미지가 형성되어 미인, 애정 등으로도 상징하게 되었다.

공자가 난향을 '왕자향(王者香)'으로 부른 이후 사람들은 난향을 국향(國香), 향조(香祖), 제일향(第一香), 유향(幽香)이라 말하기도 한다. 이는 인간의 감정에 가장 잘 와 닿는 향이란 의미로 읽힌다. 『공자가어(孔子家語)』에서는 난초를 빌려 '군자는 어려움이 있더라도 학문 수양과 덕의 펼침을 멈춰서는 안 된다.'**111)**라

110) 공자가 말하는 난은 오늘날의 난과는 전혀 다른 식물이다. 『시경』에 등장하는 난을 비롯해 당대(唐代)까지의 문헌에 나오는 모든 난은 난초과가 아니라 국화과에 속하는 '향등골 나무'로 산과 택지에서 자생하는 잡초이다. 남송의 진전량(陳傳良, ?~?)은 「도난설(盜蘭說)」에서 오늘날 난이라고 부르는 것은 공자나 굴원이 말한 난이 아니라고 밝혔고, 원나라 방회(方回, 1227~1307)는 「정난설(訂蘭說)」을 통해 그 잘못을 고치려 했다. 원의 오초려(吳草廬, 1249~1333)와 명의 양신(楊愼, 1488~1559) 등도 모두 잘못된 것을 주장했으나 대세를 바꿀 수 없어 오늘날처럼 유란(幽蘭)을 난화로 그냥 믿게 되었다는 것이 전문가들의 주장이다. 그리고 중국을 비롯한 관련 전문가들은 그것을 구별하여 옛날 난이라고 불렀던 국화과의 난(유란)을 난초라 하고 오늘날의 난과에 속하는 '심비듐' 등의 난은 난화(蘭花)라고 구분해서 부르고 있다. 이어령(2006), 위의 책, pp. 26-27 참조.

111) "芝蘭生於深林, 不似無人而不芳, 君子修德立道, 不爲困窮而改節. (지초〔芝草〕와 난초가 깊은 산골짜기에서 났다 할지라도 사람이 없다 해서 그 향기가 나지 않는 법이 없다. 군자는 도를 닦고 덕을 세우다가 곤궁함을 이유로 절개를 바꾸지 않는다.)" 이민수 譯(2003), 『공자가어』, 을유문화사, p. 245.

고 말한다. 순자(荀子, B.C.298?~B.C.238?)도 마찬가지로 궁해도 고달프게 여기지 않고, 근심해도 뜻을 꺾이지 않는 군자의 모습을 난초에 투영하였다.

> 지초와 난초가 깊은 숲속에서 자라지만 사람이 없다고 하여 꽃을 피우지 않는 바가 아니며 군자의 학문은 현달함에 있는 것이 아니니 궁해도 고달프게 여기지 않고 근심해도 뜻을 무너뜨리지 않는다.[112]

난초의 생장 환경은 깊은 숲속이라 군자가 학문을 하고 뜻을 펼치는 데에 어려움이 있는 것과 마찬가지지만, 난초가 자라 향을 내뿜듯이 군자도 그 덕을 펼쳐야 한다는 뜻으로 공자의 언급과 같음을 알 수 있다.

이후 난초는 초나라 시인 굴원(屈原, B.C.343~B.C.278)에 의해 신념과 신의를 굽히지 아니하는 절개로 표상되었다. 굴원은 정적(政敵)들의 중상모략으로 정계에서 퇴출당하여 자신의 결백을 증명하기 위해 멱라수(汨羅水)에 몸을 던진 인물이다. 그는 자신의 시「이소(離騷)」에서 난초가 잡초에 묻혀 그 향이 바래는 것을 슬퍼하였다.

> 나는 이미 구원(九畹)의 밭에 난초를 기르고, 또 백무(百畝)에 혜도 심었다.…(중략)…시들어 말라 죽을지라도 그 무엇이 슬프랴, 수많은 꽃 향기가 잡초에 묻히는 것이 슬프도다.[113]

112) "芷蘭生放深林, 非以無人而不芳, 君子之學, 非爲通也, 爲窮而不困, 憂而意不衰也."「宥坐」『荀子』

113) "余既滋蘭之九畹兮, 又樹蕙之百畝, … 雖萎絶其亦何傷兮, 哀眾芳之蕪穢."屈原,「離騷」

즉, 난이나 혜와 같은 자신이 덕을 펼쳐보지 못하고 죽더라도 괜찮지만, 수 많은 충신 또한 간신들에 의해 뜻을 펼치지 못함을 안타까워하였다.

한편, 통일신라 때 최치원(崔致遠, 857~?)은 신라 왕족인 어느 부인[114]의 덕을 '난혜(蘭蕙)의 향기'로 상징화하기도 하였다.

부인은 덕이 난혜(蘭蕙)처럼 향기롭고, 예(禮)가 빈번(蘋蘩 : 개구리밥과 흰 쑥)을 제물로 바치는 것처럼 정결하였다.[115]

난초의 향은 일반적으로 군자의 덕으로 비유되는데, 최치원은 어느 부인의 덕을 난초의 향기로 표현한 것이 흥미롭다.

『좌전(左傳)』에 삼불후설(三不朽說)이라는 말이 있다. 가장 귀한 것은 덕을 세우는 일이요(太上有立德), 그다음은 공을 이루고(其次有立功), 죽어서는 명성을 남기는 것(其次有立言)[116]을 의미한다. 역사상 위대한 인물들의 업적을 평가할 때 덕행(德行)을 첫째로 보고 사공(事功)을 둘째로 보고 학문이나 저술을 끝으로 본다는 말이다. 문인들은 평가의 최우선인 덕행을 난초의 향으로 비유하였다. 따라서 덕을 상징하는 난향을 문인·문사들은 난초 그림에 반드시 꽃을 그려 말하고, 글로써 은근히 자신이 곧 군자임을 내비치기도 했다. 주자학(朱子學)에 밝았던 고려 말 문신 이인복(李仁復, 1308~1374)이 난향을 자신의 맑은 덕에 비유한 것

114) 중화(中和) 6년(886, 정강왕 1년) 병오년에 타계한 소호(小昊)의 후예요, 태상(太常)의 손자인 전주 대도독(全州大都督) 김공(金公)의 미망인을 말하고 있다.

115) "夫人德芳蘭蕙, 禮潔蘋蘩" 崔致遠, 贊「華嚴佛國寺繡釋迦如來像幡贊」竝序. 『孤雲集』卷3, 한국고전종합 DB (www.db.itkc.or.kr) 검색자료, 한국고전번역원.

116) 馬華·陳正宏, 姜炅範· 千賢耕 譯(1997), 『中國 隱士文化』, 동문선, p.43.

도 마찬가지로 추측해 볼 수 있다.

아름다운 난초는 나서부터 향기 있으니	猗蘭生有香
그러므로 그것을 군자에 비한다.	故與君子配
남은 향기는 지금도 남아있다	賸馥今猶在
향기 나는 뿌리는 얼마나 깊은가	芳根幾許深
푸른 잎은 특히 사랑스러워라	綠葉尤可愛
밝은 덕으로 응당 어두워짐이 없으리라	明德應無晦[117]

이인복은 향기 때문에 군자에 비유되는 난초가 뿌리를 깊게 두고 푸르게 자라서 그 향이 오래오래 풍기기를 바라며 이 시를 지었으며, 시에 등장하는 난초에 자신을 투영하였다. 상징화란 내적인 의(意)를 외적인 말(言)로 표현하기 때문이다.

고려 말 조선 초 정도전(鄭道傳, 1342~1398)이나 권근(權近, 1352~1409) 등도 난초의 향을 덕으로 표현하고 있다. 정도전은 "난초는 그 됨됨이가 양기를 타고 났으므로 그 향은 군자의 덕에 비길 수 있다."[118]라고 말했다. 난의 높고 깨끗한 이미지에서 군자의 고결한 인품을 느꼈으며 그 향을 덕이라 하였다. 권근 또한 "자신의 덕이 신명(神明)과 사귀어 사람이 감복하고 찬미하는 것이 난초의 높은

117) 徐居正,「題蘭坡李御史壽父卷」,『東文選』卷4, 한국고전종합 DB(www.db.itkc.or.kr) 검색자료, 한국고전번역원.

118) "至若露曉月夕, 有香泠然, 觸于鼻端, 是則蘭之爲物, 稟陽氣之多. (이슬 내린 새벽과 달 뜬 저녁에 그 향기가 향긋하게 코끝을 찌르니, 이것은 난초의 됨됨이 많은 양기(陽氣)를 타고났기 때문인데 그 꽃답고 향긋한 덕은 군자에게 비할 만한 것이다.)"鄭道傳,「題蘭坡四詠軸末」,『三峯集』卷4, 한국고전종합 DB(www.db.itkc.or.kr) 검색자료, 한국고전번역원.

향기와 같을 것이다."¹¹⁹⁾라고 하여 자신의 덕을 난향에 결부시켰다. 조선 초 서거정(徐居正, 1420~1488)도 "유정한 자태를 존경하며 덕의 향기를 알겠네."¹²⁰⁾라고 하여 난초의 자태에서 인품을 느끼고 향에서 덕을 찾았다. 이처럼 사군자의 문학화는 유가적(儒家的) 특성이 있는 것이었다고 할 수 있지만 이들은 대체로 유가적 수양을 갖춘 학자들에 의해 이루어졌으며, 이들은 사군자 특히 난초에 도덕적 가치와 의미를 부여하였다.

난초는 시들어도 의연하고, 관심을 두는 사람이 없어도 고결한 향기를 내뿜는다. 군자는 언제 어느 상황에서나 은인자중의 덕을 실현하는 주체로, 난향은 군자의 덕에 비유된 후 문인 사대부들의 정신세계에 심오한 영향을 끼쳤다. 따라서 군자를 표방하는 사군자 화목들은 사대부의 이상적 가치를 구현하는 매개체였고, 특히나 난초는 유려한 자태와 은은한 향기로 인해 즐겨 찾는 화목이었다.

근대 사학자인 문일평(文一平, 1888~1939)도 『화하만필(花下漫筆)』에서 난초가 문인 사대부들에게 사랑받는 이유를 정확히 표현하였다.

난으로 말하면 그 화태(花態)가 고아할 뿐만 아니라 경엽(莖葉)이 청초하고 형향(馨香)이 유원(悠遠)하며 기품의 우(優)함과 운치의 부(富)함이 초화(草花) 중에 뛰어나므로 예로부터 군자의 덕이 있다고 일컬어 문

119) "然則吾之德足以交神明, 而人服美之者, 同於蘭之馨也."權近, 「贈李培之四畵說」, 『陽村集』 卷 21, 한국고전종합 DB(www.db.itkc.or.kr) 검색자료, 한국고전번역원.
120) "崇宗終歲守幽貞, 雪徑回興認德香."徐居正, 「詩類, 蘭」, 『四佳詩集』 卷4, 한국고전종합 DB(www.db.itkc.or.kr) 검색자료, 한국고전번역원.

인 묵객 사이에 크게 애상되어 왔었다.[121]

　난초를 심어 기르며, 그 자태를 보거나 향을 느끼는 것은 자기 수양의 하나이다. 더 나아가 난향은 군자의 덕으로 상징화되어 덕을 실현하려는 마음의 자세를 대변하는 매개체였음을 알 수 있다.
　살펴본 바와 같이, 난초는 오래전부터 공자나 굴원에 의해 군자의 표상이 되었으며 그 자태와 향기에 의해 문인 사대부들, 특히 유가적 학자들에 의해 가장 애호하는 화목이었다. 난초를 꽃 가운데 군자라 하여 소나무, 대나무, 매화보다 상위에 그 가치를 두기도 하였으며, 난초의 상징성은 '덕향'이나 '절사(節士)의 기품(氣稟)'을 상징하면서 작품화되었다.

121) 文一平(1972),『花下漫筆』, 三星文化文庫 19, 三星文化財團, p.72.

2.3. 지절(志節)의 정향(正香)으로서의 菊花圖

2.3.1. 菊花圖의 전개

국화는 사군자 중 제일 늦게 소재로
채택되었다. 그 이유는 국화가 다른 사
군자 식물과 달리 꽃잎이 많고 복잡한 형
태의 잎을 가지고 있어, 서법에 의존해서
그리기 어려웠기 때문이다. 사군자도의
장점은 산수화나 인물화에 비해 화법이
비교적 간단하고 서예의 기법을 적용하
여 그릴 수 있다는 것이다. 그러나 국화
는 종류뿐만 아니라 빛깔과 형태가 다양
하므로 구륵과 선염(渲染)의 화법을 잘 써
야 좋은 그림을 그릴 수 있었다.**122)** 국화
를 다른 초화나 괴석들과 함께 그리는 경
우가 많았던 것도 표현하기가 쉽지 않았
기 때문이다.

국화 그림을 누가, 언제 먼저 그렸
는지는 확실치 않다. 오대를 거쳐 송대

[도판 30] 가구사(柯九思), 〈만향고절(晚香
高節)〉, 원(元), 지본수묵(紙本水墨), 75.2×
126.3cm, 대만 국립고궁박물원

에 와서 작품이 많아진 것은 다른 화재와 비슷한 양상을 띠고 있다.**123)** 국화를

122) 辛永常, 앞의 논문, p.47 참조.
123) 국화가 하나의 화과로 독립된 것은 오대를 거쳐 송대부터이며 이것은 다른 사군자와 비슷하
 다. 김종태(1978), 『동양화론』, 일지사, p.319.

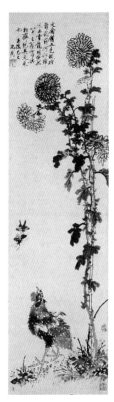

[도판 31] 심주(沈周), 〈국화
문금도(菊花文禽圖)〉, 1509,
지본수묵(紙本水墨), 104×
29.3cm, 오사카 시립박물관

전문으로 그린 계기는 송대 범성대(范成大, 1126~1193)와 유준호(劉俊湖, ?~?)가 화조화의 일부로 그린 국화를 화보로 제작하여 국화가 독립적 화과(畵科)로 인정받을 수 있도록 한 것[124]부터였다. 따라서 이들을 국화의 시조라 한다. 범성대는 『범촌국보(范村菊譜)』를 남기기도 했다.

송대 『선화화보(宣和畵譜)』는 송의 황전(黃筌), 조창(趙昌), 서희(徐熙), 구경여(邱慶餘), 황거보(黃居寶) 등의 〈한국도(寒菊圖)〉를 기록하고 있다. 그러나 주로 지분(脂粉)에 의한 화법으로 순수한 묵국(墨菊)[125]의 경지에 이르지 못하고 여러 종류의 화훼와 함께 그려졌다.

원대에도 국화는 홀로 다루어지기보다는 대나무, 바위 등과 함께 그려진 예가 많았다. 국화를 그리는 이는 극소수였다. 다만 가구사(柯九思, 1312~1365)가 그린 〈만향고절(晩香高節)〉(도판 30)에서는 국화가 대나무나 괴석에 비해 아주 작게 그려졌으나 그 기세는 대나무와 견줄 정도로 오롯이 핀 것을 볼 수 있다.

명대에는 민족의식을 고취하려는 복고주의적 문화

124) 김종태(1978), 앞의 책, p.320.

125) 묵국(墨菊)에는 묵으로 그린 국화(菊畵)와 국화의 한 종류로 검은 국화가 있었다. 검은 국화가 있었음을 기록한 책으로는 중국 명대의 문인 고송(高松, ?~?)의 화보 『高松菊譜』에 나오는데 국화의 종류 중 '묵국(墨菊)'이라는 종류를 소개하면서 심자흑색천엽(深紫黑色千葉)이라 설명하고 있다. 즉 자줏빛이 진해 검게 보이는 것을 '墨菊'이라 불렀다는 것이다. 이러한 품종을 귀하게 여겼는지 흑색이 도는 묵국을 만들기 위해 꽃에 먹물을 칠하기도 했다는 기록도 있다. 이선옥(2011), 앞의 책, p.50 재인용.

[도판 32] 문징명(文徵明), 〈추화도(秋花圖)〉, 명(明), 지본수묵(紙本水墨), 북경 고궁박물원

[도판 33] 서위(徐渭), 〈국죽도(菊竹圖)〉, 명(明), 지본수묵(紙本水墨), 90.4×44.4cm, 요령성 박물관

활동이 성행하였다. 당시에는 심주(沈周, 1427~1509)나 문징명(文徵明, 1470~1599)이 국화도를 그렸다. 심주는 수묵을 바탕으로 한 국화 그림의 기본적인 양식을 성립하였고, 이에 따라 국화는 화훼화의 소재가 아닌 사군자의 소재로 다루어졌다. 이후 국화도는 오파(五派)의 화풍을 확립한 문징명을 거쳐 그의 제자인 진순(陳淳, 1483~1544) 등에 이르면서 발전을 거듭하였다.

심주의 〈국화문금도(菊花文禽圖)〉(도판 31)는 긴 줄기에 피어난 커다란 국화 송이 아래 성글게 그려진 닭이 한 쌍의 나비를 쳐다보고 있는 작품이다. 단아하게 핀 꽃송이와 번잡하지 않은 잎사귀들의 생생한 기운을 잘 드러낸 국화 그림이다. 서릿발 같은 기운은 길게 솟은 가지, 나비를 쳐다보며 꼿꼿이 서 있

[도판 34] 운수평(惲壽平), 〈국화도(菊花圖)〉, 1669, 지본수묵(紙本彩色), 67.3×34.5cm, 대만 국립고궁박물원

[도판 35] 팔대산인(八大山人), 〈화조도(花鳥圖)〉, 청(淸), 지본수묵(紙本水墨), 개인소장

[도판 36] 석도(石濤), 〈죽국석란도(竹菊石蘭圖)〉, 청(淸), 지본수묵(紙本水墨), 114.3×46.8cm, 북경 고궁박물원

는 닭에서도 볼 수 있는데 국향(菊香)에 모여든 나비의 부드러움과 조화를 이루고 있다. 나비와 닭을 함께 그리면서 농담의 대비나 기세의 배치, 구륵법과 몰골법의 사용에서 원숙한 필묵의 운용을 잘 보여 준다. 심주는 전통적 화가들의 화풍을 존중하면서도 국화의 맑은 기운을 높이기 위해 수묵을 사용하였다. 심주의 화풍을 이어받은 문징명의 국화(도판 32)는 구도나 기법 등에서 더욱 발전을 보였으며, 그의 제자 진순(陳淳)도 스승들의 기본적인 양식을 따른 국화도를 여러 점 남겼다. 또한 명나라 말 사의화(寫意畵)의 새로운 표현양식을 개척한 서위(徐渭, 1521~1593)의 그림(도판 33)에서는 심주의 국화와 비슷한 구도를 볼 수 있으나, 발묵법을 사용하여 다양하고 미세한 먹색에 변화를 주면서 일품화풍(逸

品畵風)의 자유분방한 필치로 또 다른 국화
도의 면모를 보인다. 청대에는 세밀한 필치
의 정감을 강조하는 운수평(惲壽平)의 국화
도(도판 34), 팔대산인(八大山人)과 석도(石濤)
등의 국화도(도판 35, 36)가 제작되었다.

국화가 단일 소재로 많이 채택된 시
기는 청대 말에서 근대이다. 오창석(吳昌碩,
1844~1927)과 제백석(齊白石, 1863~1957)은 국화
를 즐겨 그렸다. 오창석은 강렬한 시각성을
강조한 채국(彩菊)(도판 37)을 많이 그렸다.
그의 채국은 절제된 정감보다는 활달한 필
선으로 생동감 있는 사실성을 표현한 근대
적 감각의 국화이다. 제백석의 국화는 더욱
발달하고 분방해지며 형태가 단순화하였
다. 결론적으로 보면, 국화 그림도 다른 사
군자 화목처럼 시대에 따라 상징성의 표현
이 변화와 발전을 거듭한 것이다.

우리나라는 고려 말 조선 초부터 국화

[도판 37] 오창석(吳昌碩), 〈국도(菊圖)〉, 근
대, 지본채색(紙本彩色), 105.3×49cm, 북경
고궁박물원

가 그려지기 시작하였으며, 중국처럼 사군자 중에서 가장 늦게 그려졌다. 중국
과 마찬가지로 국화만을 전문으로 그린 화가는 없었으며, 국화는 대개 다른 초
화(草花)나 괴석(怪石)과 함께 그려졌다. 고려 시대 상감청자와 조선 초 분청사
기 문양을 만들 때 국화를 소재로 하는 것이 유행했으며, 묵국화보(墨菊畵譜)는

[도판 38] 이산해(李山海), 〈한국(寒菊)〉, 개인소장

[도판 39] 홍진구(洪晋龜), 〈국화도(菊花圖)〉, 조선, 지본수묵담채(紙本水墨淡彩), 32.6×37.6cm, 간송미술관

찾아볼 수 없다. 중기에 이르러서야 이산해(李山海, 1539~1609)**126)**와 홍진구(洪晋龜, 1680~?)**127)**의 작품을 찾아볼 수 있으며 이산해의 작품이 그중 가장 오래되었다. 조선 중기 문신(文臣)인 이산해가 그린 〈한국(寒菊)〉(도판 38)은 쌀쌀한 기운에 말라가는 꽃송이와 오그라진 잎들을 그린 것이다. 담묵으로 그린 국화는 투박하면서 담백하다. 홍진구의 〈국화도〉(도판 39)는 붉은 나리꽃과 노랗게 활짝

126) 字는 여수(汝受), 호는 아계(鵝溪)로 영의정을 지냈다. 문장에 능해 선조 시대에 문장팔가(文章八家)의 한 사람으로 불렸으며 서화도 잘해 산수묵도(山水墨圖)에 뛰어났다. 저서로 『아계집』이 있다. 『한국 민족문화백과사전』, 한국학 중앙연구원.

127) 호는 욱제(郁齊) 또는 방장산인(方丈山人)이요 남양인(南陽人)이며, 득귀(得龜)의 제다. 역시 그림을 잘 그렸다. 유복렬(1973), 앞의 책, p.215.

[도판 40] 강세황(姜世晃), 〈국죽석도(菊竹石圖)〉, 조선, 지본수묵(紙本水墨), 28.8×33.5cm, 고려대학교 박물관

[도판 41] 심사정(沈師正), 〈황국초충도(黃菊草蟲圖)〉, 조선, 지본수묵담채(紙本水墨淡彩), 16.5×14.2cm, 국립중앙박물관

피어난 국화를 함께 그린 작품이다. 왼쪽 아래에서 대각선을 따라 그려진 줄기나 칼칼하게 그려진 꽃송이, 그리고 농묵의 잎들에서 국화의 생생한 기운을 엿볼 수 있다. 국화는 구륵과 몰골법을 혼용하여 그리고, 나리꽃은 몰골법으로 그려진 것을 볼 수 있다. 화제나 뭇 풀의 배치, 색채 대비, 농담이 잘 어우러진 작품이다.

또한 조선 중기에는 강세황(姜世晃), 심사정(沈師正), 허필(許佖) 등이 다양한 필치로 개성적인 국화도를 그렸다. 강세황은 대나무와 국화, 돌 세 가지를 유익한 벗이라 하였으며, 이를 그린 〈국죽석도(菊竹石圖)〉(도판 40)는 바위를 기반으로 하여 국화와 대나무가 서로 어우러진 작품이다. 심사정의 〈황국초충도(黃菊草蟲圖)〉(도판 41)는 크고 작은 꽃송이가 달린 국화에 여치를 함께 그린 작품이다. 노란색 담채로 꽃을 그리고 농묵의 구륵법으로 꽃잎 모양을 만든 후 꽃잎 중간에 길게 붉은 선을 그어 꽃의 싱싱함을 살렸다. 강세황과 가까웠던 허필(許

 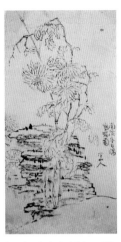

[도판 42] 허필(許佖), 〈국화도(菊花圖)〉, 18세기, 지본담채(紙本淡彩), 26.7×18.7cm, 서울대학교 박물관

[도판 43] 정조(正祖), 〈야국(野菊)〉, 18세기, 견본수묵(絹本水墨), 51.4×84.6cm, 동국대학교 박물관

[도판 44] 이인상(李麟祥), 〈병국도(病菊圖)〉, 18세기, 지본수묵(紙本水墨), 28.5×14.5cm, 국립중앙박물관

佖, 1709~1761) 역시 국화를 뭇 풀과 함께 그렸다.(도판 42) 거칠지만 옅은 황국에 먹줄을 그어 꽃잎이 잘 드러냈고, 진한 먹으로 드문드문 그린 잎들은 꽃과 잘 어우러진 구도이다. 엉성한 듯하면서 가볍고 여유로운 자태로 국화 향을 가득 풍기는 작품이다.**128)**

　　이 시기에 그려진 국화도는 대체로 채색 국화를 돌이나 들풀, 풀벌레들과 함께 그리고, 계절의 정취를 물씬 담은 정경을 묘사하는 것이 특징이다. 특히 정조(正祖, 1752~1800)의 〈야국(野菊)〉(도판 43)은 괴석을 두고 세 방향으로 자란 국화를 그린 작품이다. 담묵으로 바위와 꽃, 풀잎 등을 그리고 농묵으로 잎을 그렸는데 농담의 조화로 국화의 생동감이 느껴진다. 특히, 정교하게 그린 단아

128) 최열(2010), 『사군자 감상법』, 대원사, p.95.

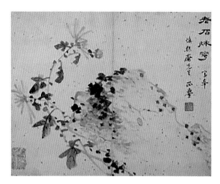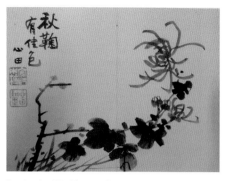

[도판 45] 전기(田琦), 〈국화도(菊花圖)〉, 조선 후기, 지본담채(紙本淡彩), 33×26.3㎝, 선문대 박물관

[도판 46] 안중식(安中植), 〈추국가색도(秋菊佳色圖)〉, 조선 후기, 지본수묵(紙本水墨), 33×24.7㎝, 간송미술관

한 국화나 뭇풀에서는 정조의 품성이 엿보인다. 왕의 신분과 달리 호사스럽거나 화려한 것과는 거리가 먼 조촐하고 밝은 화면이 차분하고 정제된 분위기를 연출하며 담박한 아취(雅趣)가 있다.

　문인화의 대표작으로 꼽히는 국화도는 이인상(李麟祥, 1710~1760)의 〈병국도(病菊圖)〉(도판 44)이다. 〈병국도〉는 괴석을 배경으로 한줄기 대나무와 함께 마른 가지 끝에서 국화꽃들이 꽃잎 하나 떨구지 않고 말라붙어 있는 그림이다. 갈필의 마른 붓질로 가다 서기를 반복한 듯한 필치의 국화는 이인상이 만년에 병들고 야윈 처연한 자기 모습을 형상화한 것으로 평가되고 있다. 하지만 괴석과 대나무를 함께 그려 처연함보다는 변치 않고 높은 그의 지조를 느낄 수 있다. 도연명이 지조를 지키겠다며 팽택현령(彭澤縣令)을 박차고 고향으로 돌아간 것처럼, 이인상 또한 관찰사와 다툰 뒤 성품에 맞지 않는 관직을 버리고 단양에 은거하며 벗들과 시·서·화를 즐기며 여생을 보낸 인물이다. 화제에는 담묵의 흐린 필치로 '병든 국화를 겨울날 그렸다(南溪冬日寫病菊)'라고 써 놓았다. 다른 작품과 달리 이인상의 기개를 느끼게 하는 문인 묵국의 대표작이라 할만하다.

　조선말에는 국화도가 많이 그려졌으며 다양한 개성을 선보인다. 전기(田琦)

의 〈국화도(菊花圖)〉(도판 45)와 안중식(安中植)의 〈추국가색도(秋菊佳色圖)〉(도판 46)는 꽃잎이나 줄기, 잎 등이 화본을 벗어난 개성 있는 작품으로 평가되며, 다양한 종류의 국화를 그리면서도 국화의 고고한 기품까지도 그려내었다.

이상으로 국화도의 전개를 정리해 보면 국화가 사군자의 하나로 그려진 시기는 중국에서는 13세기, 한국에서는 16세기이다. 국화도가 발전한 근원은 당대(唐代)로 보지만 다른 사군자에 비해 역사적으로 늦고, 국화를 전문적으로 그린 화가는 거의 드물었다. 국화의 종류가 다양할 뿐만 아니라 화법의 부재에 따른 국화 그리기의 난해함 등이 복합적으로 작용한 결과이다. 또한 국화를 단일 소재로 그리기보다 괴석이나 난초, 대나무와 함께 그리거나 나비나 메뚜기 등 곤충들과 어울려 그린 경우가 많았다. 이는 찬 서리를 맞고 피어나는 국화의 성정을 그림으로 형상화하는 작업의 어려움 때문으로 추측된다. 그러나 이러한 어려운 여건에서도 이인상의 〈병국도〉에서는 오히려 그 기개를 볼 수 있으며, 이러한 면이 중국과 달리 단아하고 소탈한 맛을 강조하면서 다양한 기법으로 발전되는 원동력으로 작용하였다.

2.3.2. 志節의 正香

국화가 여러 상징 중 지절(志節)의 화목으로 그려진 계기는 동진 말 시인인 도연명(陶淵明, 365~427)에 의해서이다. 그는 팽택령(彭澤令)의 관직에 있을 때 적은 녹봉을 받기 위해 자존심을 버리고 살 수 없다고 하여 자리를 박차고 전원으로 돌아갔다. 그가 세속에 어울리지 못하고 자연을 사랑하는 본성을 지키고자 천성에 맞지 않는 벼슬살이에서 벗어나 고향에 돌아왔을 때, 그는 삼경은 황폐했어도 국화는 여전히 꿋꿋한 모습으로 자신을 반겨준 것을 예찬하였다. 국화는 곧 자유로운 삶으로 돌아온 자신의 꿋꿋한 모습을 상징하게 되었다.

삼경(三逕)[129]은 잡초 무성하지만, 소나무와 국화는 여전히 꿋꿋하도다.[130]

세속적 길인 삼경은 더 이상 갈 곳이 아닌 곳이고, 모든 초목이 시들어 죽어가는 계절에 푸르른 소나무와 찬 서리를 이기고 핀 국화를 벗 삼아 전원에서 자유로운 삶을 살겠다는 의미이기도 하다. 도연명이 벼슬을 버리고 고향으로 돌아와 국화를 키우고 즐기는 생활은 남조 송대부터 그림으로 그려졌다.[131](도판 47) 이는 자연을 사랑하는 본성을 지키고자 세속으로부터 돌아온 청빈한 선비의 전형으로 비쳤기 때문이다. 국화가 이처럼 본성을 지키는

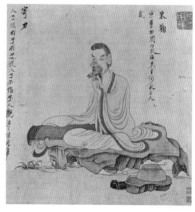

[도판 47] 진홍수(陳洪綬), 〈도연명도(陶淵明圖)〉, 명(明), 견본수묵담채(絹本水墨淡彩), 30.3×307cm, 호놀룰루 아카데미 미술관

지절을 상징하는 것 외에도 장수나 영원한 생명, 부귀복록 등 다양한 상징이 있다. 하지만 서리와 추위에 의연하게 맞서 꽃을 피우는 국화는 대표적으로 도연

129) 한나라 장후(蔣詡)가 속세를 피해 은거해 살며 집의 뜰에 松·菊·竹을 심어놓고 그것을 벗 삼아 지냈으므로 그것이 있는 곳에만 세 길이 났다고 하여 '삼경(三逕)'이란 말이 생겨났다. 윤호진(1997),『漢詩와 四季의 花木』, 교학사, p.12 재인용.

130) "三徑就荒, 松菊猶存." 위안싱페이, 김수연 譯(2012),『도연명을 그리다』, 태학사, p.31.

131) 도연명이 고향으로 돌아가며 읊은 시 〈귀거래사〉에 관련된 그림들은 남조(南朝) 송대 화가 육탐미(陸探微, ?~?)가 그린 〈귀거래사도〉에서부터 송대 이공린(李公麟, 1049~1106)의 〈연명귀은도〉, 〈귀거래사도〉가 있으며, 이후 여러 작가에 의해 작품으로 남겨졌다. 위안싱페이, 김수연 譯(2012), 위의 책, pp.14-270 참조.

명이 세속에서 벗어나 자연으로 돌아간 지조(志操)와 절개(節槪)를 상징한다.

　　지조는 원칙과 신념을 굽히지 아니하고 끝까지 지키는 꿋꿋한 의지 또는 그런 기개를 이르는 말이다.[132] 절박하지만 순수 본성을 지키는 신념이며, 고귀한 투쟁이기도 하다. 지조가 있는 사람은 자기의 신념에 어긋나면 목숨을 걸어 타협하지 않고 부정과 불의에 맞설 각오를 해야 한다. 그러므로 지조의 매운 향기를 지닌 사람은 심한 고집과 기벽(奇癖)까지도 지녔다.[133] 이렇게 지조가 올바른 길을 초지일관(初志一貫) 밀고 나가는 것이라면, 이와 유사한 개념의 절개는 지조를 굳게 지키는 꿋꿋한 태도를 말한다.[134] 그래서 지조와 절개를 의미하는 늦가을 국화는 거만할 정도로 당당한 모습인 오연(傲然)한 자태로 맑은 향을 지닌다.

　　다음 도연명의 시 「음주(飮酒)」[135]에서 국화는 지조와 절개가 있는 선비의 내면세계를 표명하고 있다.

동쪽 울타리에서 국화꽃 꺾어들고　　　　　　採菊東籬下

물끄러미 남녘 산을 바라보네.　　　　　　　悠然見南山

이 가운데에 참뜻이 있으니　　　　　　　　此中有眞意

말하고자 하나 이미 할 말을 잊었다네.　　　欲辨已忘言.[136]

132) 국립국어연구원(2000), 『표준국어대사전』, 두산동아, p. 5776.

133) 조지훈(1997), 『志操論』, 나남출판, pp. 93-96 참조.

134) 국립국어연구원(2000), 위의 책, p. 5380.

135) 도연명이 405~406년인 41~42세경 벼슬을 버리고 고향에 은둔한 이후의 작품이다. 『도연명집』에는 「飮酒」 20수 중 제5수로 수록되었지만, 남북조 시대 소통(蕭統, 501~531)의 문선(文選)에는 잡시(雜詩)란 제목으로 이 한 수만 수록되었다. 특히 소식(蘇軾)이 "采菊東籬下 悠然見南山"을 명구(名句)라고 찬탄한 이래 천하의 명구가 되었다.

136) 송용준 주해(2014), 『중국한시』, 서울대학교 출판문화원, p. 128 재인용.

도연명의 이 시는 노자의『도덕경
(道德經)』에서 말하는 '말할 수 있는 도는
영원한 도가 아니다(道可道 非常道)'라는
도가적 경계를 연상시킨다. 국화는 세속
의 명리에 연연하지 않는 탈속한 선비의
지절(志節)로 등장한다. '동쪽 울타리 아
래 국화를 꺾어 들고 물끄러미 남녘 산을
바라본다(採菊東籬下, 悠然見南山)'라는 유
명한 문구는 문인 사대부들이 즐겨 인용
하여 화의로 사취(寫趣)하곤 했다. 〈동리
고사도(東籬高士圖)〉나 〈유연견남산도
(悠然見南山圖)〉, 〈동리채국도(東籬採菊
圖)〉 등이 그 예이다.

송대 양해(梁楷, 1140~1210)[137]의 〈동
리고사도〉(도판 48)는 도연명이 오래된
소나무 아래에서 국화꽃을 꺾어 들고 국
화가 무리 지어 핀 길을 걷고 있는 모습
을 그린 그림이다. 조선 시대 정선(鄭敾,

[도판 48] 양해(梁楷), 〈동리고사도(東籬高士
圖)〉, 송(宋), 견본채색(絹本彩色), 71.5×36.7cm,
대만 국립고궁박물원

1676~1759)이 선면화로 그린 〈유연견남산도(悠然見南山圖)〉 또한 한 선비가 국화
를 꺾어 든 채 소나무 옆 높은 곳에 앉아 먼 산을 보고 있다. 모두 세속적인 욕망

137) 남송 중기의 화원화가. 자는 백양풍자(白梁風子)이며 호는 양풍자(梁風子)로 산둥성 사람이
다. 산수화와 도석인물화를 잘 그렸다. 대표작은『이백 음행도(吟行圖)』,『육조절죽도(六祖截
竹圖)』,『출산석가도』,『설경산수도』가 있다. 허영환(1977), 앞의 책, p.51 참조.

을 떨치고 자연과 더불어 살아가는 도연명의 탈속한 심경을 그린 작품들이다. 여기서 국화는 도연명의 지절을 상징하는 표상으로 간주한다.

또한 송대 여러 문인 문사들은 국화를 다른 꽃과 달리 지절의 상징으로 여기며 꽃 중의 왕자라고 말하였다. 문동(文同)은 〈대도도차견국(大桃途次見菊)〉이라는 시에서 '국화가 맑은 서리를 이겨내고 참 향기를 낸다.'[138]라고 하였다. 상설(霜雪)을 맞고 자라는 국화야말로 참다운 향기를 피운다는 것으로, 인고의 세월을 이겨낸 사람만이 자신의 참모습을 추구한다는 것과 같은 말이다. 이외에도 양만리(楊萬里), 범성대(范成大), 정사초(鄭思肖) 등의 글에서 찬 서리에도 불구하고 꽃을 피우는 국화를 바라보는 감정은 시대를 넘어 비슷함을 알 수 있다. 양만리는 「백국(白菊)」에서 '서리와 더불어 다시 맑은 하늘 아래 싸워, 서리는 녹아도 국화는 녹지 않는다.'[139]고 하였다. 국화는 시들지언정 땅으로 떨어지지 않고 향기를 품고 있는 품성은 곧 오상고절이 연상된다. 범성대는 『범촌국보(范村菊譜)』 서문에서 '해와 달이 이전하여 모든 초목이 변하고 쇠해도 국화는 홀로 풍상 앞에 거만스럽게 버티고 서 있다. 그 품격은 마치 산인(山人)과 일사(逸士)가 고결한 지조를 품고 비록 적막하고 황량한 처지에 있다 하더라도 오직 도를 즐기어 그 즐거움을 고치지 않는 것이나 다름이 없다.'[140]고 하여 국화를 숨어사는 선비의 지조로 비유하고 있다. 정사초는 고국인 송이 멸망하자 〈한국(寒菊)〉을 두고 쓴 시에서 '차라리 가지 머리끝에서 향을 끌어안고 죽어 갈지언정,

138) "英英寒菊犯淸霜, 惟此氤氳是正香."陳維東·邵玉錚 主編(2003), 『中華梅蘭竹菊詩詞選』, 學苑出版社, p.78.

139) "與霜更鬥晴天日 鬥得霜融菊不融."심경호(2006), 「한국·중국의 한시와 자연」, 『민족문화연구』 제45호, 고려대 민족문화연구원, p.158 재인용.

140) 姜希顔, 이병훈 譯(2012), 앞의 책, p.50.

92 四君子의 세계

어찌 북풍 속에 휘말려 꽃잎을 떨구겠는가.'[141]라고 썼다. 국화가 시들어도 가지에 붙어 향을 안고 죽어가는 모습에 끝까지 이민족인 원나라에 타협하지 않겠다는 지조를 보인 것이다.

고려 말이나 조선 시대 선비들에게도 국화는 지대한 영향을 미쳤음을 부인할 수 없다. 특히 당·송의 영향을 많이 받은 문인들이 국화를 지조와 절개, 완성된 인격자의 상징으로 기리는 데에 중요한 소재로 활용하였다. 고려 말에는 사가 김부식(金富軾, 1075~1151), 시인 이규보(李奎報, 1168~1241), 학자인 이곡(李穀, 1298~1351), 문신인 정포(鄭誧, 1309~1345) 등이 있다.

김부식은 칠언율시 「대국유감(對菊有感)」에서 '늦가을 온갖 풀 다 시들어 죽는데, 뜰 앞의 국화만이 서리를 능멸하고 피었네.'[142]라 하여 심한 서릿발에 온갖 초목은 죽어가지만 유독 국화만이 굴하지 않고 꽃을 피운다고 하였다. 이규보도 <영국(詠菊)>에서 '춘삼월이라 봄바람에 곱게 핀 온갖 꽃이 가을 한 떨기 국화만 못하구나. 향기롭고 고우면서 추위를 견디니 더욱 사랑스럽다.'[143]고 하여 국화의 성정인 오상고절을 노래하였다. 춘삼월에 피는 꽃들은 대부분 무리 지어 피면서 바람이라도 한 번 불면 일시에 사라지곤 한다. 그러나 유독 국화는 메말라 가면서도 꽃을 끌어안고 자태를 유지하며 향을 잃지 않는 성정이 있다. 그래서 만 가지 화초보다 늦가을 피는 한 송이 국화가 더욱 사랑스럽다고 여겨진다.

이곡은 『가정집(稼亭集)』에서 절개를 지키며 늦게 피어나 은은한 향기를 내

141) "寧可枝頭抱香死 何曾吹落北風中." 심경호(2006), 앞의 논문, p.158 재인용.
142) "季秋之月百草死, 庭前甘菊凌霜開." 徐居正, 「對菊有感」, 『東文選』 卷12. ; 崔康賢(1983), 「四君子의 文學的 考察(Ⅲ)」, 『弘益大 論叢』, 홍익대학교, p.249.
143) "春風三月百花紅, 不及秋天菊一叢, 芳艶耐寒猶可愛." 李奎報, 「詠菊」, 『東國李相國集後集』 卷 1, 한국고전종합 DB(www.db.itkc.or.kr) 검색자료, 한국고전번역원.

고 있어 그와 오래도록 함께 할 것[144]이라며 국화를 좋아하는 이유를 쓰고 있다. 또한 고려 말 충혜왕의 폭정을 직간(直諫)하다 유배된 정포는 "바람서리 아무리 차고 매우나 그 위엄도 또한 두려울 것 없어라."[145]고 하며 국화에 자신의 심경을 비유하여 토로하고 있다.

이처럼 고려 말 문인들은 국화를 두드러지게 예찬하였다. 정국 변환 시기에 어떤 어려움이 있더라도 목숨을 걸어 타협하지 않고 맞서겠다는 지절의 매운 향기를 말한다. 특히 문인 문사들이 그림으로 그리거나 시로 읊은 황국은 결실의 색이자 땅의 빛깔인 동시에 높은 것, 고귀한 색으로 유독 강인한 지절의 세계로 표현된다. 조선의 선비들도 이러한 국화의 성정을 읊었다. 사마천(司馬遷, B.C.145~B.C.86?)이나 한유(韓愈, 768~824)에 비견된 조선 전기 문신 강희맹(姜希孟, 1424~1483)은 '새벽에 찬 서리 맞고 꽃다운 향기를 가진 국화에는 굳은 절개가 있다.'[146]고 읊으면서 자신의 정신적 지향점을 국화의 성정에 두었다. 문인 이정보(李鼎輔, 1693~1766)도 국화를 오상고절의 상징으로 보았으며,[147] 그 모습에서

144) "獨憐此粲者, 晚節莫我違, …… 昏昏到夕暉.(나는 유독 청초한 이 꽃을 사랑하노니, …… 만년의 절조 지킴이 내 마음에 꼭 들어, 곤드레만드레 황혼녘까지 함께하리라.)", 李穀, 「十日菊」, 『稼亭集』卷14, 한국고전종합 DB(www.db.itkc.or.kr) 검색자료, 한국고전번역원.

145) "我愛黃金菊, …… 風霜雖凜冽, 亦不畏其威.(나는 황금빛 국화를 사랑한다, 서리를 업신여겨 빛을 내나니, …… 바람서리 아무리 차고 매우나, 그 위엄도 또한 두려울 것 없어라.)"徐居正, 「詠菊」,『東文選』卷4, 한국고전종합 DB(www.db.itkc.or.kr) 검색자료, 한국고전번역원.

146) "爾知夫玆菊之所以貞堅, 芳烈隱逸而披拂者乎, 嚴霜戒曉, 薄露凝夕, ……이하 생략"(너는 아는가, 저 국화의 곧은 절개, 꽃다운 향기, 은일이면서 피어나는 모습을, 새벽에 찬 서리, 저녁에 찬 이슬이 내릴 때, ……)"신용개·김전 등, 「友菊齋賦」,『續東文選』卷1, 한국고전종합 DB(www.db.itkc.or.kr) 검색자료, 한국고전번역원.

147) 국화야, 너는 어이 삼월 동풍(東風) 다 지나고, 낙목한천(落木寒天)에 너 홀로 피었느냐, 아마도 오상고절(傲霜孤節)은 너뿐인가 하노라. 鄭炳昱 編(1966),『時調文學事典』, 신구문화사, p.59.

자신을 보려고 애쓴 흔적이 역력하다. 구한말 여류시인인 송설당(松雪堂, 1855~1939) 최 씨는 여장부(寒士)로서 남긴 '국화' 시문에 "절개롭다 저 국화야 / 신기롭다 저 국화야! / 낙목한천(落木寒天) 소슬한데 / 너만 홀로 피었구나…(하략)."라고 노래하면서 오상고절에 피어난 국화의 기개를 표현하였다.**148)**

　국화에는 여러 종(種)이 있고 다양한 색이 있다. 하지만 어떠한 국화든 사군자 중 만추의 꽃으로 내한성(耐寒性)과 향기에 연유한 생태에 의해 불의에 대한 저항, 불굴의 의지를 상징하며 여러 이칭(異稱)과 더불어 고귀하고 성숙한 모습의 식물이라는 문화적 인식이 형성되었다. 유가 철학의 바탕 위에 고결한 인품과 시정성(詩情性)을 갖춘 국화는 서리가 내리는 계절에 홀로 피어나는 특성으로 오상화(傲霜花), 절화(節華) 등의 이름도 갖게 됐다. 이들 중 절화로 불리는 것은 도연명이 세속에 어울리지 못하고 자연을 사랑하는 천성에 따라 다시 전원으로 돌아온 것에 연유한다. 따라서 천성에 맞지 않는 생활을 박차고 돌아온 도연명의 의기나 국화의 오상고절은 같은 가치를 지녔다. 이는 후대 선비들에게 하나의 정신적 지주가 되었다. 또한 찬 서리를 맞고 피어난 국화에서 나는 정향(正香)은 도덕적 완성을 이룬 군자의 품격을 의미하였다.

148) 최강현(2006),『국화』, 종이나라, P.65.

2.4. 직공(直空)의 충정(忠情)으로서의 竹圖

2.4.1. 竹圖의 전개

대나무는 사군자 중에서도 가장 먼저 문헌에 등장하며 중국과 우리나라 모두 많이 그려지고 크게 성행하였다. 사철 푸르고 곧게 뻗어 올라가는 대나무의 의연한 모습은 선비의 기상을 상징하며, 필법이 서예와 유사하여 운필이 용이하다는 점에서 더욱 애호되었다.

대나무가 최초로 등장하는 문헌은 『시경(詩經)』「위풍(衛風)」에서 위나라 무공(武公, B.C.811~B.C.757)의 높은 덕과 학문을 기수(淇水)의 푸르른 대나무에 비유하여 유비군자(有匪君子)[149]라고 한 대목이다.

대나무가 『시경』에 언급된 이후 그림으로 그려졌다는 기록은 위진 남북조 시대 고경수(顧景秀, ?~?)[150]의 그림에 대한 기록으로 전한다. 대나무를 그린 것으로 추정되는 목록에 〈왕헌지죽도(王獻之竹圖)〉와 〈수상잡죽회향화(樹相雜竹懷香畵)〉가 『역대명화기』에 실려 있기 때문이다.[151] 제목으로 보아 대나무를 그린 것으로 추정되지만 부연 설명이 없어 그림의 성격은 알 수 없다. 이외의 목록 대부분이 초상화인 것으로 보아 인물 배경 화면으로 채색의 대나무를 그렸

149) "瞻彼淇奧, 綠竹猗猗, 有匪君子, 如切如磋, 如琢如磨, 瑟兮僩兮, 赫兮咺兮, 有匪君子, 終不可諼兮"〈淇奧〉,「衛風」,『詩經』.

150) 고경수(顧景秀, ?~?)는 宋 무제(武帝, 재위 420~422)때 궁정화가이다. 중국 남제(南齊)·양(梁)의 화가인 사혁(謝赫, ?~?)은 고경수가 세밀화에 능했으며 채색과 형태 제작을 새롭게 하였고 매미와 꿩 그림 부채가 고경수에서 시작되었다고 말하고 있다. 장언원, 조송식 譯(2008),『역대명화기』下, 시공아트, p.159.

151) 장언원, 조송식 譯(2008), 위의 책, pp.158-159 참조.

으리라 추측할 뿐이다.**152)**

　문헌에 의하면 당대(唐代)에 이미 독립적인 화과로 죽도가 있었던 것으로 확인된다. 섬서성((陝西省) 건현(乾縣)에 있는 장회태자 이현(章懷太子 李賢, 651~684)묘의 벽화 그림이 그것인데,『역대명화기』에는 화가 '소열(蕭悅, ?~?)이 죽도(竹圖)를 한 가지 색으로 사실에 가깝도록 잘 그렸다'**153)** 는 기록뿐이다. 이와 달리 김종태는 북송 시대 문동(文同, 1018~1079)을 대나무 그림의 비조(鼻祖)로 보고 있다. 그는 "문동은 죽화법의 전형을 형성하였고, 역대로 그의 전형을 배우지 않는 사람이 없기 때문이다."**154)**라고 주장한다. 따라서 대나무가 여러 화가에 의해 그려졌다는 기록은 있으나, 그 기원을 정확히 밝히기는 쉽지 않다.

　五代(906~960)에는 묵죽에 관한 여러 설(說)로 미루어 보아 당시 사람들이 대나무를 상당히 많이 그렸음을 알 수 있다. 묵죽의 기원설로는 촉의 장군인 곽숭도(郭崇韜, ?~926)의 부인 이씨가 달밤에 창문에 비치는 대나무 그림자를 베껴

152) 이성미(1983),「중국 묵죽화의 기원 및 초기 양식의 고찰」『고고미술 』제157호, 한국미술사학회, p.3 ; 또한 사혁(謝赫)은 고경수가" 賦彩制形, 皆維新意(채색과 형태 제작에 모두 새로운 뜻이 있었다)"라 하였다. 장언원, 조송식 譯(2008), 앞의 책, p.159 참조.

153) "蕭悅, 協律郎, 工竹一色, 有雅趣."장언원, 앞의 책, pp.397-399 참조. 명대 문인 당문봉(唐文鳳, 1441~?) 또한 "墨竹始於唐蕭悅因觀竹影逡爲寫眞. (묵죽이 당대 소열에 의해 시작되었는데, 대나무 그림자를 보고 비로소 그 참모습을 그려냈다.)"라고 하였다. 唐文鳳,「題墨竹圖」,『梧岡集』卷7, 四庫全書, 文淵閣.

154) 김종태(1978), 앞의 책, p.332.

서 묵죽을 그렸다[155]는 설 등 묵죽의 기원에 관한 여러 기록[156]이 있다. 또한 묵죽이 그려졌다는 기록으로는 북송 휘종(徽宗)대에 저술된 『선화화보(宣和畵譜)』(1120년)에 '오대 남당의 후주(後主) 이욱(李煜, 937~978)과 당희아(唐希雅, ?~?)가 서로 묵죽을 잘 그렸다.'[157]고 하였으며, '상(象) 밖의 것을 얻을 수 있는 경지에 이른 사람은 오대의 이파(李頗), 송대의 익단헌왕 조군(益端獻王 趙頵, 1056~1088)[158]과 문동(文同)이다.'[159]라고 한 것으로 보아 이때는 묵죽이 상당히 그려졌음을 알 수 있다. 따라서 묵죽은 여타 사군자 소재보다 훨씬 오래전인 당대(唐代)부터 시작되었음을 알 수 있다.

155) "學畵竹者, 取一枝竹, 因月夜照其影於素壁之上, 則竹之眞形出矣.(대나무 그림을 그리는 법을 배우는 사람은 흰 벽에 달빛에 비친 대 그림자를 그대로 그리면 대나무의 참모습을 그릴 수 있다.)" 郭熙, 신영주 譯(2003),「山水訓」,『林泉高致』, 문자향, p.25.

156) "촉나라 장군부인 李夫人이 적적함을 달래기 위해 창문에 비친 대나무 그림자를 먹으로 그대로 그린 것이 묵죽화의 시작이다" 夏文彦, 『圖繪寶鑑』卷2, p.42.
"唐 玄宗이 창문에 비친 대나무 그림자를 보고 먹으로만 대나무 그릴 것에 착상한 데서 묵죽화가 시작하였다." 張退公, 『墨竹記』; 이성미(1983),「중국 묵죽화의 기원 및 초기 양식의 고찰」,『고고미술』제157호, 한국미술사학회, p.10 재인용.
"묵죽은 唐 현종에서 비롯되어 소열에게 전해졌다. 권덕주(1982),『중국 미술사상에 대한 연구』, 숙명여대 출판부, p.64.

157) "李氏能文, 善書畵. 書作顫筆樛曲之狀, 遒逕如寒松霜竹, 爲之「金錯刀」, 故唐希雅初學李氏之錯刀筆, 後畵竹乃如書法, 有顫掣之狀, 而李氏又復能爲墨竹, 此互相取備也.(이씨는 문장에 능하고 글씨와 그림도 잘했다. 필획은 떨리는 듯 구불구불하였으며 겨울철 소나무나 서리 덮인 대나무와 같이 힘을 나타내니 이를 '금착도(金錯刀)'라고 하였다. 후에 당희아는 이씨의 서법을 배웠고 그 서법으로 대나무를 그렸으니 구불구불 떨리는 듯한 모습을 보였다. 이씨 또한 묵죽을 잘 그렸는데 이는 서로가 좋은 점을 배워서이다.)" 『宣和畵譜』卷17 ; 이성미(1983), 위 논문, pp.7-8 재인용.

158) 익단헌왕 조군(益端獻王 趙頵, 1056~1088)은 송 영종(英宗, 재위 1063~1067)의 넷째 아들이다.

159) "自五代至本朝才得十二人, 而五代獨得李頗, 本朝益端獻王 趙頵, 士人文同輩.『墨竹敍論』,『宣和畵譜』卷20.

『선화화보』에서는 묵죽에 대한 기록뿐만이 아니라 화가들이 갖추어야 할 내재적 정신에 관해서도 서술하였다.

그림을 그리는 일이 형사를 구하는 것이라 한다면, 단청, 주황, 연분을 버리면 형사(形似)를 잃게 되는 것이니 이는 어찌 그림의 귀중함을 안다고 하겠는가. 필이 있다는 것은 단청, 주황, 연분의 기교에 있지 않다는 것이다. 담묵의 필을 사용하여 그려내면 형사에 오롯이 하지 않는데도 상밖의 것을 얻을 수 있다. 그리고 상외(象外)의 추구는 대부분 화사(畵史)에서 나오지 않고 사인묵객(士人墨客)의 작품에서 많이 나왔다.**160)**

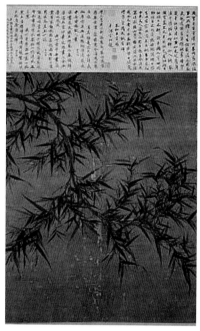

[도판 49] 문동(文同), 〈묵죽도(墨竹圖)〉, 북송(北宋), 견본수묵(絹本水墨), 131.6×105.4cm, 대만 국립고궁박물원

담묵으로 '형사(形似)가 아닌 상외(象外)의 것을 얻을 수 있다'라는 인식의 전환은 먹을 통해 상외를 추구하는 송대 문인 사대부의 창작활동에 기인하였

160) "繪事之求形似, 捨丹靑朱黃鉛粉則失之, 是豈知畵之貴乎有筆, 不在夫丹靑朱黃鉛粉之工也. 故有以淡 墨揮掃整整斜斜, 不專於形似, 而獨得於象外者, 往往不出於畵史, 而多出於詞人墨卿之所作." 『宣畵畵譜』卷20「墨竹敍論」; 이정미(2012), 『선화화보의 예술사상』, 한국학술정보, p.121 재인용.

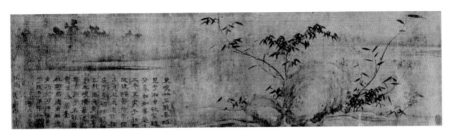

[도판 50] 소식(蘇軾), 〈소상죽석도(蕭湘竹石圖)〉, 북송(北宋), 견본수묵(絹本水墨), 28×105.6cm, 북경 중국미술관

다. 이는 사군자 화목이 활발히 그려진 것과 절대 무관하지 않음을 가리킨다.

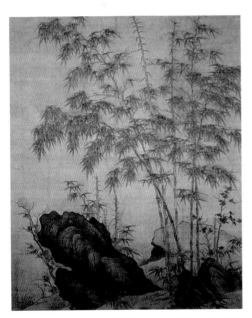

[도판 51] 이간(李衎), 〈죽석도(竹石圖)〉, 원(元,) 견본채색(絹本彩色), 185.5×153.7cm, 북경 고궁박물원

이러한 연유로 묵죽은 북송 중기 이후 인물화, 화조화, 산수화처럼 하나의 독립된 화목으로 확고한 자리를 차지한다.

묵죽을 문인의 그림으로 승화시킨 사람은 문동(文同, 1018~1079)과 소식(蘇軾, 1037~1101)이다. (도판 49, 50). 소식은 문인들의 그림이 화공의 그것과 차이가 있다고 생각했을 뿐만 아니라, 물상의 본질을 그려야 한다는 '흉중성죽(胸中成竹)'론을 끌어냈다. 당시 문동의 묵죽과 소식의 화론은 묵죽을 문인화의 주류로 부상시키는 데에

결정적 역할을 하였으며[161], 이후 우리나라 대나무 그림의 전개에도 막대한 영향을 미쳤다. 이외에도 송대의 묵죽화가로 휘종(徽宗), 미불(米芾)과 그의 아들 미우인(米友仁), 왕정균(王廷筠), 조맹견(趙孟堅), 양무구(揚无咎) 등이 일가를 이룬다. 또한 대나무 그림에 대한 유행은 화파를 형성하기도 하였다. 소식을 중심으로 문동의 마지막 부임지인 지명을 딴 호주죽파(湖州竹派)[162]는 대나무 그림을 유행시키는 매개체 역할을 하였다.

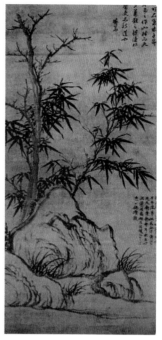

[도판 52] 조맹부(趙孟頫), 〈과목죽석도(果木竹石圖)〉, 원(元), 견본채색(絹本彩色), 99.4×48.2cm, 대만 국립고궁박물원

대나무는 원대에도 화가들이 애호했는데, 대나무를 그린 작가가 당시 화가의 절반을 차지할 정도였다. 이는 송의 유민 사대부들이 몽골족의 지배에 대해 도덕적 표현과 내면의 울분을 부러질지언정 꺾이지 않는 대나무의 성정을 통해 표출하려 한 경향이 강하게 작용했기 때문이다. 이들은 스스로 품격이 있는 선비라 여기고 대나무를 그들 자신에 비유하여 그리는 데 특별한 감정이 있었다.[163]

원대의 주요 묵죽화가로는 이간(李衎, 1245~1320), 조맹부(趙孟頫, 1254~1322)와

161) 백인산(2005), 「조선 시대 묵죽화 연구」, 동국대 박사학위 논문, p.26.
162) 북송대 문인인 문동(文同)을 중심으로 묵죽을 즐긴 문인화가의 일파. 문동의 마지막 관직이 지호주 (知湖州)였던 데에서 명칭이 붙여졌다. 문동의 제자인 소식(蘇軾)이 실질적 주도자였다. 월간미술(2017), 『세계미술용어사전』, p.524 참조.
163) 갈로, 강관식 譯(2014), 앞의 책, pp.370-377 참조.

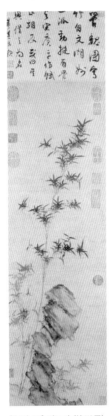

[도판 53] 관도승(管道昇), 〈죽석도(竹石圖)〉, 원(元), 견본묵화(紙本墨畫), 87.1×28.7cm, 대만 국립고궁박물원

그의 부인 관도승(管道昇, 1262~1319), 오진(吳鎭, 1280~1354) 등이 있다. 이간은 묘사력과 세밀함이 200년 이래 따를 자가 없다 할 정도로 대나무의 회화적 완성도가 높았으며 수묵과 채색 모두에 능하다는 평가를 받는다(도판 51). 또한『죽보상록(竹譜詳錄)』을 간행하여, 죽화 구도상의 법칙과 금기를 제시함으로써 후대 묵죽 작가들의 출발점이 되었다.

송의 종실이자 서화가였던 조맹부는 문동의 묘사력과 이간의 세밀함과는 다른 방식으로 묵죽의 조형 원칙을 제시했다(도판 52). 그는 서체를 활용할 것을 주장하였다. 댓잎은 팔법(八法)으로, 바위는 비백(飛白)으로 그린다는 것인데, 그가 제시한 서법적 묵죽 조형은 자연 물상의 묘사와 이간이 이룬 묘사력을 경시하는 경향이 있지만, 묵죽 조형의 기틀을 완성한 것으로 평가된다.**164)** 서법가이자 화가인 관도승은 남편의 실력에 걸맞은 회화와 시작(詩作) 능력을 지니고 있었으며, 특히 묵죽(墨竹)(도판 53)에 뛰어났는데 섬세하면서도 세밀한 그녀의 그림은 당시의 황제인 쿠빌라이의 칭찬을 받기도 했다. 원대 말 남종화를 성립시킨 오진은 간결한 필획으로 서(書)와 화(畫)의 미묘한 조화를 이룬 대나무를 잘 그렸으며 원대의 대표적인『묵죽보(墨竹譜)』를 남겼다.

『묵죽보』에는 이간(李衎)의 대나무 그림을 모사한 오진의 〈묵죽도(墨竹

164) 고연희(2013),「趙孟頫의 墨竹」,『溫知論叢』, 溫知學會, pp. 193-195 참조.

圖)〉(도판 54)가 있는데 문동(文同)이 절벽 아래로 자라는 대나무를 그린 〈묵죽도(墨竹圖)〉를 연상시킨다. 이러한 구도는 송대부터 원대에 이르기까지 유행하였음을 보여주는 사례이다. 화면 좌측에 있는 절벽에서 자라는 대나무가 굽었다가 위로 향하는 표주박 모양에 가지에는

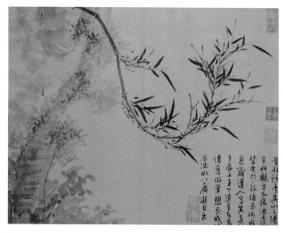

[도판 54] 오진(吳鎭), 〈묵죽도(墨竹圖)〉, 원 1350년대, 견본수묵(紙本水墨), 40.3×52cm, 대만 국립고궁박물원

바람에 씻겨나간 듯 잎사귀가 몇 개 달린 그림이다. 문동의 〈묵죽도(墨竹圖)〉에 있는 대나무 또한 비슷한 환경에서 자라났으나 잎이 무성하여 위로 향한 줄기의 기세를 가늠하기 어려웠지만, 오진의 작품에서는 위로 솟구치는 대나무의 기세가 대단함을 볼 수 있다. 원대의 묵죽은 이간, 조맹부, 오진의 작품에서도 알 수 있듯이 사실주의적 경향의 묵죽이 이전 시대보다 한층 더 진전되었음을 알 수 있다.

묵죽은 명대에 사의적(寫意的) 표현으로 흘러 사취(寫趣)의 경향이 짙어졌다. 대표적 화가로는 왕불(王紱, 1362~1416), 하창(夏昶, 1388~1470), 문징명(文徵明), 서위(徐渭) 등이 있다. 이들은 전통에 구체적으로 접근하면서도 각기 자신의 개성을 살려 다양한 화면형식과 파격적 구도, 자신의 감정을 감상자가 이해하도록 상호 연결을 긴밀하게 하여 작품화하였다. 특히 서위(徐渭, 1521~1593)는 발묵법을 사용하여 한 가지 형식에 얽매이지 않은 일품화풍(逸品畵風)의 〈죽도(竹圖)〉(도판 55)나 〈죽석도(竹石圖)〉 등에서 날카로운 필선의 자유분방한 예술을

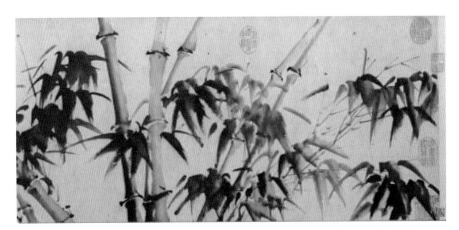

[도판 55] 서위(徐渭), 〈죽도(竹圖)〉, 명(明), 견본수묵(絹本水墨), 30.4×336.5cm, 대만 국립고궁박물원

보이며, 대사의화(大寫意画)의 새로운 영역을 개척하였다.

　　청대 양주팔괴(揚州八怪)**165)**는 각자의 개성과 상업성을 회화창작의 요소로 삼고 주로 예술품의 구매자가 원하는 취향으로 그려주며 화풍을 다양하게 전환하였다. 그들 중 정섭(鄭燮, 1693~1766)은 바위나 괴석을 배경으로 한, 가늘고 긴 줄기의 대나무 그림이나 절벽에 피어있는 난초를 잘 그렸다. 그는 서위의 문학적 재능이나 천변만화하는 서법을 숭배하여 독특한 구조, 비상하는 기운의 묵죽에 뛰어났다.**166)** 양주팔괴는 색채를 화려하고 생동적으로 사용하여 근대 중

165) 양주팔괴(揚州八怪)는 청대 양주에서 활동한 여덟 명의 화가, 즉 왕사신(王士愼)·이선(李鱓)·김농(金農)·황신(黃愼)·고상(高翔)·이방응(李方膺)·정판교(鄭板橋)·나빙(羅聘) 등을 가리킨다. 팔괴의 구성원에 대해서는 학자마다 견해차가 있다. 저우스펀, 서은숙 譯(2006), 앞의 책, p.5 참조.

166) 저우스펀, 서은숙 譯(2006), 앞의 책, pp.180-189 참조.

국의 해상화파(海上畵派)[167]에 영향을 주었다.[168]

우리나라의 죽화는 삼국 시대 전북 익산 미륵사지에서 출토된 중원 금당지(金堂址) 외부 벽체편(壁體片)에 매우 소박하게 그려진 그림을 볼 수 있다.[169] 이는 당대(唐代) 장회태자묘 벽화의 대나무나 화가 소열이 대나무를 그린 시기와 큰 차이가 없어 주목된다. 이로써 통일 신라 시대에도 대나무 그림이 그려졌을 것으로 추정되기는 하나 발견되는 작품은 없다.[170]

고려 시대에는 북송의 영향으로 죽화가 본격적으로 그려졌음을 여러 문헌자료를 통해 확인할 수 있지만[171] 전해지는 그림이 없어 구체적 파악은 어렵다. 다만 북송에 사신으로 다녀온 김부식(金富軾, 1075~1151)이 죽화를 그렸다는 기록이 있고, 선비 화가인 정홍진(丁鴻進, ?~?)의 죽화는 고려뿐 아니라 중국에까지 그 명성이 자자했다. 특히 이규보(李奎報, 1168~1241)는 그를 북송 최고의 묵죽 대

167) 해파(海派)라고도 하며 상해(上海)를 중심으로 활동한 화가들에 대한 명칭이다. 전통적 기초 위에 참신성과 자유로움의 추구로 개성이 분명하다. 대표적 화가로는 조지겸, 오창석, 황빈홍 등으로 기록된 화가의 수는 700여 명에 달한다. 월간미술(2017), 앞의 책, p.516 참조.

168) 김연주 외(2009), 『명·청대 회화예술』, 아름나무, p.129 참조.

169) 양은경(2014), 「미륵사지 출토 벽화편의 제작기법과 제작년대」, 『先史와 古代』41집, 한국고대학회, p.35.

170) 김상엽(2013), 「風竹 그 幽玄한 울림」, 국립 광주박물관, pp.297-298 참조.

171) 묵화화로는 현재 전해지는 게 없지만, 이규보의 『東國李相國集』, 이인로의 『破閑集』, 최자의 『補閑集』 등에 묵죽에 관한 언급이 있다. 다만 특기할 만한 화론이나 기법, 양식에 관한 언급은 없고 북송 시대 묵죽화를 찬양하고 이에 비유하거나 문동이나 소식 등의 이름을 상기한 내용이 대부분이다. 고려 시대 묵죽을 그린 사람은 김부식과 아들 돈중(敦中), 손자 군수(君綬) 등 3대가 墨竹으로 이름을 날렸고, 이인로(李仁老), 정서(鄭叙), 정홍진(丁鴻進), 안치민(安置民), 옥서침(玉瑞琛), 윤삼산(尹三山) 등이 기록에 남아있다. 이들 작품은 전해지지는 않지만, 김부식이 북송 휘종 재임기(1100~1125)에 사신으로 갔다는 것과, 그의 아들 김돈중, 손자가 사죽의 기법을 이어받았다는 점으로 볼 때 사실적 기록으로 보인다.

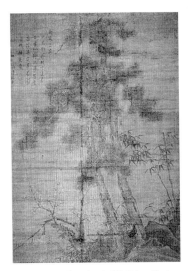

[도판 56] 해애(海涯), 〈세한삼우도(歲寒三友圖)〉, 14세기, 견본수묵(絹本水墨), 131.6×98.8cm, 일본 묘만사(妙滿寺)

가인 문동을 능가한다고 칭찬하였다.[172] 이는 곧 정홍진의 뛰어난 기량뿐 아니라 당시 고려 죽화의 수준을 말해 주는 것이기도 하다.[173] 이들 기록에 의하면 고려 말 죽화의 성행은 정치적 영향력이 커진 문인 사대부들이 성리학 이념과 부합되는 화재로 대나무를 선호하기도 했고 북송의 소식과 문동 등의 영향 또한 크게 미친 것으로 보인다.

현존하는 대나무 그림 중 가장 오래된 작품으로 고려 말 조선 초 해애(海涯, ?~?)의 작품으로 추정되는 〈세한삼우도〉(도판 56)[174]가 오늘날 일본의 교토 묘만사(妙滿寺)에 있다. 이 그림은 매화와 소나무가 대나무와 함께 그려진 그림이다. 중앙에 소나무가 서 있고 좌우에 대나무와 매화가 있는데, 죽엽의 규칙적 배합이나 서예성을 가미한 것으로 볼 때 원대의 묵죽 양식

172) 이규보의 『동국이상국집』에는 그 자신, 또는 당시의 문신 최종준(崔宗峻) 등이 그에게 그림을 그려 받고 지은 찬이 여러 편 수록되어 있다. 최자(崔滋)의 『보한집(補閑集)』에도 그의 문장과 묵죽을 찬미한 글이 실려 있다. 기록만으로는 그의 묵죽화 양식을 알 수 없지만, 그의 존재는 고려 시대 문인들 사이에 묵죽화가 널리 행하여졌음을 알려주고 있다. 『한국민족문화대백과사전』 참조.

173) 洪善杓(2008), 『조선 시대 회화사론』 문예출판사, p.551.

174) 〈세한삼우도〉 화면 왼쪽 위에 제시를 쓴 승려인 해애(海涯) 그림으로 보기도 하지만 해애는 그림이 아닌 제시만 남긴 인물로도 보고 있다.

이 활용되었다.[175)

조선 초 사대부들의 대나무 그림에 대한 기록은 많이 있으나 남아있는 작품은 거의 없다. 가장 이른 대나무 그림은 이수문(李秀文, 1403~?)[176)]이 24세에 그린 〈묵죽도(墨竹圖)〉(도판 57)이다. 그의 『묵죽화첩(墨竹畵帖)』에 그

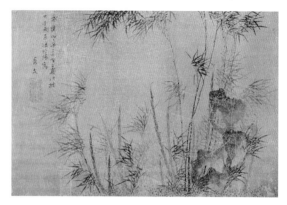

[도판 57] 이수문(李秀文), 〈묵죽도(墨竹圖)〉, 조선 초, 지본수묵(紙本水墨), 30.4×44.5cm, 일본 개인소장

려진 대나무의 간결한 필치는 바위나 언덕, 달 등을 배경으로 하고 있다. 열 폭으로 구성된 화첩에 그려진 대나무는 길고 가느다란 줄기와 굵고 긴 죽순이 서로 대조를 보인다. 이는 중국의 묵죽에서는 찾아볼 수 없는 구도와 필법으로 댓잎이 비바람에 씻겨 부채꼴로 퍼져나가는 생생한 움직임을 잘 나타내 주고 있다. 하지만 이수문의 묵죽을 화풍이나 양식으로 평가하기에는 많은 자료가 뒷받침되어야 할 것이다.

그 외에도 신잠(申潛, 1491~1554), 유진동(柳辰仝, 1497~1561) 등이 유명하다. 신잠은 당대 최고의 묵죽화가인데, "정신은 소식의 삼생습(三生習)을 옮겨왔고, 기

175) 洪善杓(2008),『조선 시대 회화사론』, 문예출판사, p. 552.
176) 이수문의 국적에 대한 논란에 대해 이 화첩에는 "수문(秀文)이 영락(永樂) 22년 갑진년(甲辰年, 1424)에 일본국에 있는 북양(北陽)(현재의 福井市)에 건너와서 그리다"라고 기록되어있다. 일본인들은 이수문을 중국에서 온 사람이라 여겼으나, 다른 여러 기록을 참조한 결과 조선인인 것이 확실해졌다. 趙要翰(1999),『한국미의 照明』, 열화당, p. 269 참조.

세는 문동의 만장(萬丈) 길이를 뒤덮었다."177)는 평가를 받을 만큼 명성이 자자했다. 유진동 또한 자신의 신도 비문에 언급될 정도로 대나무 그림으로 일세를 풍미하여, 당대 이황(李滉)이 그와 더불어 주유하며 그림을 구할 정도였다.178)는 기록이 있다. 이외에도 박팽

[도판 58] 박팽년(朴彭年), 〈설죽도(雪竹圖)〉, 15세기, 지본수묵(紙本水墨), 85×53.6cm, 국립중앙박물관

[도판 59] 신사임당(申師任堂), 〈묵죽도(墨竹圖)〉, 16세기, 견본수묵(絹本水墨), 50×65.6cm, 개인소장

년(朴彭年, 1417~1456)의 〈설죽도(雪竹圖)〉(도판 58)는 내린 눈에도 잎 하나 흔들림 없이 서 있는 모습이 사육신 중 한사람인 자신의 절개를 나타내고 있는 듯하며, 신사임당(1504~1551)의 〈묵죽도(墨竹圖)〉(도판 59)는 가는 줄기에 달린 크고 긴 잎사귀들이 서로 병행하기도 하고 겹쳐있으나 정갈하게 표현되었다.

조선 중기에는 묵죽화 발달에 있어 가장 뚜렷한 성과를 보였다. 다양한 구도와 기법이 더욱 한국적인 양식으로 정립된 시기이다. 특히 세종의 현손인 이정(李霆, 1541~1622)은 풍죽(風竹), 통죽(筒竹), 죽순(竹筍) 등에서 초기 묵죽 양식에서는 찾아볼 수 없는 독자적인 경지를 이루었다. 그의 대나무 그림은 중국 양식을 벗어나 사생의 필치와 농담 대비 등의 표현에서 탁월한 기량을 보인다. 이정

177) "神移蘇老三生習, 勢倒文翁萬丈長." 鄭士龍, 『호음집(湖陰集)』卷4, 「魏尙左相題靈川子畵竹」, 한국고전종합 DB(www.db.itkc.or.kr) 검색자료, 한국고전번역원.
178) 백인산(2007), 「朝鮮中期 水墨 文人畵 硏究」, 『미술사학보』28, p.162 재인용.

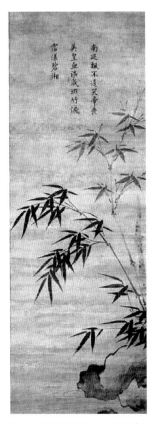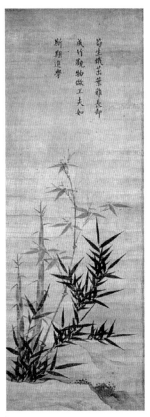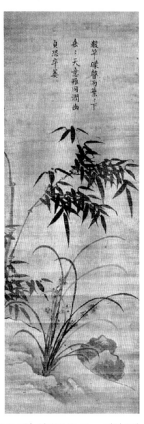

[도판 60] 이징(李澄), 〈난죽병도(蘭竹屛圖)〉 8폭 중 3폭, 16세기, 견본수묵(絹本水墨), 각 116×41.8cm, 개인소장

은 대나무의 다양한 양태를 모두 잘 그렸지만, 특히 세찬 바람에 맞서는 역동적 모습의 풍죽으로 유명하다.**179)** 그래서 원대 이간과 비견되는 조선 시대 최고의 묵죽화가로 평가되고 있다. 이 밖에도 묵죽화가로 선조대왕, 이정의 외손자인 김세록(金世祿, 1601~1689), 매와 죽을 잘한 허목(許穆, 1595~1682), 이급(李伋, 1623~?),

179) 김상엽(2013), 앞의 논문, p.300.

이징(李澄, 1581~?)(도판 60) 등이 있다.

조선 후기에는 이정과 더불어 조선 3대 묵죽화가인 유덕장(柳德章, 1694~1774)과 신위(申緯, 1769~1847)를 들 수 있다. 이정의 묵죽화풍을 이어받은 유덕장의 〈중수죽도(中睡竹圖)〉, 〈신죽도(新竹圖)〉, 〈설죽도(雪竹圖)〉 등은 화의와 구도가 모두 신선한 느낌을 준다는 평을 받는다. 김정희는 유덕장의 묵죽화에 대해 "이정에 비해 한 구석의 손색이 있지만 근일 천학(淺學)의 무리는 너무 거리가 멀어 견주어 말할 수 없다."[180]고 칭찬하였다. 추사와 교분이 두터웠던 신위는 시·서·화에 뛰어나 삼절(三絶)이라 불렸으며, 이정이나 유덕장과는 달리 섬세하고 부드러운 필치의 개성적인 그림을 구사하였다. 그의 그림에 대해 허영환은 "그의 화법은 대체로 농담묵을 써 수지총생법(隨枝叢生法)으로 그렸기 때문에 잎이 다른 사람의 그림보다 많으며 문동의 대나무 그림의 특징을 잘 보여주고 있다."[181]고 말하고 있다.

대나무가 최초로 『시경』에 언급된 이후, 문인들은 서예와의 유사성, 성리학이 추구하는 곧고 바른 충정 등의 이미지와 결부된 묵죽을 즐겨 그렸다. 특히 북송대 문동의 그림과 소식의 화론을 토대로 묵죽이 성행하면서 그 영향은 고려에 전달되었다. 원대에 묵죽화가는 전체 화가의 절반을 차지할 정도로 '묵죽의 전성기'였고, 우리나라 역시 회화사에 등장한 5백여 명 가운데 거의 1백여 명이 묵죽을 그렸으니 얼마나 성행하였는지 알 수 있다.

180) "堂於灘隱孫一等, 至於近日淺徒, 皆懸絶不可比擬." 유복열(1973), 앞의 책, pp.387-388.
181) 許英桓(1976), 「한국 묵죽화에 관한 연구」, 『문화재』 10호, p.86.

2.4.2. 直空의 忠情

대나무는 한자로 죽(竹)이라고 표현한다. 이는 대나무의 가지와 줄기의 모습을 형상화한 것이다. 대나무라는 용어는 '죽(竹)'의 남방 고음이 '덱(tek)'인데 끝소리 'ㄱ'음이 약하게 되어 '대'로 변천한 것으로 알려져 있다.[182] 이를 보면 대나무는 이미 글자에 대와 잎의 모양이 굳세고 곧다는 인식에서 곧고 순수한 정신을 읽어 낼 수 있다.

대나무는 '소상반죽(瀟湘斑竹)'이라고도 표현한다. 순(舜)임금이 창오(蒼梧)에서 죽었을 때 황후인 아황(娥皇)과 여영(女英)이 창오에 가려다 가지 못하고 소상강가에서 슬피 울다 강에 몸을 던져 지아비를 따랐다. 그때 두 여인이 흘린 눈물로 주변 대나무가 얼룩져 나온 말이다.[183] 요순 시대의 고사이지만 대나무의 곧고 바른 성정에 여인들의 안타까운 충정을 비유하였다.

그러나 대나무는 무엇보다도 군자의 충정으로 상징된다. 이는『시경(詩經)』에서 연유한다. 「위풍(衛風)」에서 대나무를 '유비군자(有匪君子)'라 명명하며 위나라 무공(武公)의 애민 정치에서 비롯된 것으로, 그의 높은 덕과 고아한 인품을 기수(淇水)에 있는 대나무에 비유하였다.

충정(忠情)은 마음에서 우러나오는 진심이며, 국가와 사회 그리고 이웃에 대해 정성과 성의를 다하는 배려라는 적극적 의미를 포함한다. 『논어』에서는 충을 "남을 대할 때 진심(忠)으로 하는 것"[184]이라 하였으며, 『예기』에서는 "군자

182) 이어령 편찬(2006),『대나무』, 종이나라, pp.37-38 참조.
183) "博物志云, 舜南巡狩不返葬於蒼梧之野, 堯二女娥皇女英追之不及. 至洞庭之山, 淚下染竹成斑, 妃死為湘水. 神述異記云, 舜南巡葬於蒼梧, 堯二女娥皇女英淚下沾, 竹文悉為之斑, 亦名湘妃竹."李衎,「神異品」,『竹譜詳錄』卷6.
184) "與人忠."「子路」,『論語』.

의 충은 도와 밀접한 관계가 있다."[185]고 하였다. 즉 충은 나의 마음을 극진히 다하는 진실한 마음[186]을 의미하며, 진실한 마음은 성(性)의 근본인 도를 의미한다. 이는 자신의 마음에서 우러나 자기를 극진히 한다는 중심진기(中心盡己)의 뜻으로 제덕(諸德)의 근본[187]이기도 하다. 다시 말해 충정은 외부 환경의 변화와 무관하게 진심으로 예를 다하되 불의와 타협하고 아첨하는 것이 아닌 성을 다하는 것으로, 우리 선현들은 대나무의 바르고[直] 속이 비어[空] 도를 체득할 수 있는 모습에서 이를 발견하고 정신적 지향점으로 삼았다.

당대(唐代)의 시인 백거이(白居易, 772~846)는 「양죽기(養竹記)」에서 대나무의 성질을 固(단단함), 直(곧음), 空(비움), 貞(바름)의 네 가지로 살펴보고 있다.

> 대가 현인(賢人)과 같다고 하는 것은 왜 그런가? 대의 본(本)은 곧으니 곧기 때문에 덕을 세울 수 있는 것이다. 대의 성(性)은 곧으니 곧기 때문에 입신(立身)할 수 있는 것이다. 대의 속은 비었으니 도를 체득할 수 있다. 대는 마디가 곧으니 곧기 때문에 뜻을 세울 수 있는 것이다. 이와 같기 때문에 군자가 대를 많이 심어 뜰의 나무로 삼는 것이다.[188]

백거이는 이처럼 대의 네 가지 성질을 빌어 군자가 행해야 할 바를 비유적으로 서술하였다. 군자가 수신하여 입신하고 도를 체득하는 것은 올곧은 마음

185) "忠恕違道不遠." 「中庸」, 『禮記』.
186) "盡己之心爲忠." 박완식 편저(2008), 「中庸章句注」 제13장, 『中庸』, 여강출판사, p.146.
187) 김원갑(2015), 「공자의 道에 대한 연구」, 원광대학교 박사학위 논문, p.121.
188) "竹似賢, 何哉? 竹本固, 固以樹德, 竹性直, 直以立身, 竹心空, 空以體道, 竹節貞, 貞以立志, 夫 如是故君子人多樹之, 爲庭實焉."白居易, 「養竹記」; 윤호진(1997), 앞의 책, p.217.

에서 비롯되는 것으로 이는 곧 일관된 마음을 견지하여 진실한 마음으로 행하라는 의미이다. 대나무를 숭상하고 상찬한 소식(蘇軾)과 문동(文同)이나, 이간(李衎), 조맹부(趙孟頫) 등에게서 이러한 마음을 읽을 수 있다.

송의 문인 소식은 「어잠승녹균헌(於潛僧綠筠軒)」에서 대나무를 '차군(此君)'으로 의인화하여 수양을 위한 대상으로 삼고 있다.

> 고기 없이 밥은 먹을 수 있으나/ 대나무 없이는 살 수 없다네.
> 고기 없으면 사람이 야윌 뿐이지만/ 대나무 없으면 속되게 된다네.
> 야윈 것은 오히려 살찌게 할 수 있으나/ 속된 것은 고칠 수 없다네
> 사람들이 이 말을 비웃어/ 고상하다 못해 바보스럽다고 하지만
> 만약 이 사람(此君)을 마주하고 또 고기를 먹을 수 있다면
> 세간에서 어찌 양주학(揚州鶴)[189]을 부러워할 일이 있겠나?[190]

고기와 차군을 대비시키면서, 현실적 실리를 추구하고 정신적 문제에 직

189) 양주학(揚州鶴)은『고금사문유취(古今事文類聚)』의 「학조(鶴條)」편에 실린 고사성어이다. 옛날에 손님들이 서로 종유(從遊)하면서 각각 자신의 소원을 말하였는데, 혹자는 양주자사(揚州刺史)가 되기를 원하고 혹자는 재물이 많기를 원하고 혹자는 학(鶴)을 타고 하늘을 날기를 원하였다. 그러자 그중에 한 사람이 말하기를 "허리에 만관의 황금을 차고 학을 타고서 양주(揚州)로 올라가고 싶다." 하니, 이는 세 사람의 소원을 겸하고자 한 것이다. 그는 부귀공명을 모두 누리고 신선까지 되고 싶다는 욕심을 드러냈으며, 이는 인간 세상에서 이루어지기 어려운 헛된 욕망을 일컫는 성어이다. 蘇軾,「綠筠軒」,『古文眞寶前集』卷2, 동양고전종합DB(http://db.cyberseodang.or.kr) 검색자료, 전통문화연구회.
190) "可使食無肉, 不可居無竹, 無肉令人瘦, 無竹令人俗, 人瘦尙可肥, 士俗不可醫, 傍人笑此言, 似高還似癡, 若對此君仍大嚼, 世間那有揚州鶴." 蘇軾,「綠筠軒」,『古文眞寶前集』卷2. 동양고전종합DB (http://db.cyberseodang.or.kr) 검색자료, 전통문화연구회.

면하지만 차군을 통해 내면의 정신적 가치를 우선 추구하겠다는 뜻이다. 따라서 내면의 정신적 가치가 속되게 되면 치유할 수 없고, 인간의 참된 본성마저 물욕에 사라지는 것을 성찰하기 위한 매개체로 대나무를 차용하였다. 또한 「묵군당기(墨君堂記)」에서는 문동은 대나무를 사랑하는 까닭이 사시사철 변치 않으며 어질기 때문이라 하였다.

> 차군(此君)은 소탈하고 간략하고 드높고 곧아서 소리와 색깔과 냄새와 맛으로 사람들의 귀와 눈과 코와 입을 즐겁게 할 만한 것이 없으니, 그렇다면 문여가(文與可)가 차군을 친애하는 것은 아마도 반드시 차군을 어질게 여겨서일 것이다.[191]

대나무는 비록 사람들의 오관을 즐겁게 해주지는 않지만 문동이 대나무를 차군이라 부르는 이유는 사계절의 변화에도 아랑곳하지 않는 드높은 곧음과 어짊을 보았기 때문이다. 즉 세상의 물욕을 좇는 자들은 본성을 잃는 경우가 많지만, 군자는 언제나 흔들리지 않는 한결같은 마음으로 충정을 보인다. 대나무는 이러한 성정으로 인해 차군뿐만이 아니라 '청허자(淸虛子)', '청중자(淸中子)', '녹경(綠卿)' 등으로도 의인화[192]되며 맑고 청량한 모습을 표현하게 되었다.

원대 묵죽의 대가인 이간도 대나무로부터 서로를 배려하는 친근함과 세속에 물들지 않은 모습에서 진실한 마음을 찾았다.

191) "君又疏簡抗勁, 無聲色臭味可以娛悅人之耳目鼻口, 則與可之厚君也, 其必有以賢君矣" 蘇軾, 「墨君堂記」,『宋大家蘇文忠公文抄』卷24, 동양고전종합 DB(http://db.cyberseodang.or.kr) 검색자료, 전통문화연구회.

192) 백인산(2005), 「조선 시대 묵죽화연구」, 동국대 박사학위논문, p.17.

대나무는 풀도 아니고 나무도 아닌 것이, 어지럽지도 번잡하지도 아니하며, 나온 곳이 서로 달라도 모두 일치하는구나. 흩어져 나는 것이 장유(長幼)의 순서가 있고, 무리 지어 나는 것에 부자(夫子)의 친근함이 있다. 빽빽하여도 번잡하지 않고, 성글어도 추하지 않으며, 공허하나 간략하고 고요하고, 묘하고 순수하여 신령과 감응하여 완전한 덕을 갖춘 군자에 비유할 만하다. 그림으로 그려 걸면, 마치 옛 현자와 철인의 위엄 있는 모습을 우러러보는 듯하여 저절로 사람들이 이를 우러러보게 된다.[193)]

이간은 대나무에는 장유유서(長幼有序)와 부자친친(夫子親親)이 있어 빽빽하여도 번잡하지 않고 성글어도 추하지 않다고 말하였다. 인간의 생활로 보면 서로를 이해하고 진심으로 배려하는 마음의 발현을 요구한 것이다. 즉, 번잡하지도 추하지도 않고, 간략하고 고요하고 순수한 모습의 완전한 덕을 갖춘 군자처럼 될 수 있음을 대나무를 빌어 말하고 있다. 이간의 이러한 대나무 상징을 조맹부는「수죽부(脩竹賦)」에서 군자의 충정으로 서술한다.

아름답게 자란 대나무, 풀도 아니고 넝쿨도 아니며, 풀도 아니고 나무도 아니구나. 지조가 높고 특이하여 세상에 우뚝하고, 자태가 말쑥하여 세속에서 빼어났다. 잎은 짙푸른 깃이고 줄기는 매우 푸른 옥이로

193) "竹之爲物 非草非木 不亂不雜. 雖出處不同 蓋皆一致. 叢生者有 長幼有序, 生者有夫子之親. 密而不繁 疎而不陋 冲虛簡靜 妙粹靈通 其可比于全德君子矣. 畵爲圖軸 如瞻古賢哲儀像 自令人起敬慕, 是以古之作者於此亦盡心焉."李衎,「全德品」,『竹品譜』; 고연희(2013),「조맹부의 묵죽」,『溫知論叢』제33집, 溫知學會, p.198 재인용.

다. …(중략)… 그 속(心)은 비웠으나 그 마디(節)는 충실하며, 네 계절
을 관통하여 줄기를 고치지 않고 잎을 바꾸지 않으니, 나는 이에서 군
자의 덕을 보노라. **194)**

조맹부는 대나무의 내적 지조와 외적 자태를 칭송하고 욕심 없는 허심(虛
心)과 바른 충절(忠節)을 말하며 대나무를 보는 것은 곧 군자의 덕을 보는 것이라
하였다.

이런 충정의 마음은 고려 말 문신인 원천석(元天錫, 1330~?)의 시에서도 잘
나타나 있다. 그는 태종(太宗, 재위: 1400~1418) 이방원의 스승이었으며, 고려가 망
했을 때 이방원의 부름에 끝내 출사하지 않고 고려 왕조를 향한 충정을 보인 것
으로 유명하다. 원천석은 대나무를 통해 그 심경을 내비쳤다.

눈 맞아 휘어진 대(竹)를 뉘라서 굽다턴고
구블 절(節)이면 눈 속에 푸를소냐
아마도 세한고절(歲寒高節)은 너뿐인가 하노라. **195)**

그는 망해가는 고려를 보면서 한없이 슬퍼하며, 고려의 백성으로 두 왕조
를 섬길 수 없다는 곧은 마음을 대나무에 의탁하였다. 꺾일망정 휘어지지 않는
대나무의 성정을 고려에 대한 자신의 충정과 동일한 가치로 보았다. 즉, 아무리

194) "猗猗修竹, 不卉不蔓, 非草非木. 操挺特以高世, 姿憧洒以拔俗, 葉深翠羽,幹森碧玉.…… 至於
虛其心實其節, 貫四時而不改柯易葉, 則吾以是觀君子之德." 趙孟頫, 「修竹賦」, 『松雪齋集』卷1.
; 고연희(2013), 앞의 논문, p.199 재인용.
195) 沈載完 편저(1972), 『교본역대시조전서』, 세종문화사, 〈674 시편〉.

어려운 역경에 처하더라도 일관된 초심을 잃지 않겠다는 것을 눈 속에서도 푸른 대나무에 비유한 것이다.

원천석과 동시대 인물인 문신 서견(徐甄, ?~?) 또한 「설중고죽(雪中孤竹)」에 자신을 기탁하여 고려를 그리워하는 우국충정의 시를 남겼다.

암반(巖畔) 설중고죽(雪中孤竹) 반갑고 반가왜라.
뭇노니 고죽(孤竹)아 고죽군(孤竹君)**196)**의 네 엇더닌
수양산(首陽山) 만고청풍(萬古淸風)에 이제(夷齊)를 본 듯 ᄒᆞ여라. **197)**

서견은 암반과 눈 속이라는 열악한 환경에서 자라고 있는 대나무를 보며 고죽군(孤竹君)의 아들인 백이(伯夷)와 숙제(叔齊)의 절개를 찬양하고 있다. 동시에 설중고죽의 자신도 고려에 대한 충정을 지키고 있음을 내비치고 있다.

또 다른 예도 있다. 우리나라가 1905년 을사늑약으로 조국이 반 식민지화되자, 민영환(閔泳煥, 1861~1905)이 자결하여 국가가 위기에 처했음을 알렸다. 이에 고종은 그에게 '충정(忠正)'이라는 시호를 내렸다. 민영환의 유품들이 뒷방에 봉안되고 8개월 후 문을 열어보니, 4줄기 9가지 48잎이 돋은 푸른 대나무가 마루 틈으로 솟아올라 있었다. 이 대나무는 민영환의 피에서 자라났다고 하여 '혈죽(血竹)'으로 명명되고, 사람들은 시와 노래로 그의 충정을 되새겼다. 화가 양기훈(陽基薰, 1843~?)은 이를 추모하여 〈혈죽도(血竹圖)〉(도판 61)를 그렸다. 작품을 보면 가늘고 긴 가지에 유난히 푸른 댓잎이 기개 있게 뻗쳤다. 갓 자란 대나무지만

196) 백이(伯夷)·숙제(叔齊)는 고죽(孤竹)이라는 나라의 왕자로 의(義)가 좋은 형제였다. 『論語』, 이기석·한백우 譯(1997), 홍신문화사, p.97.

197) 沈載完 편저(1972), 앞의 책, 〈1871 시편〉.

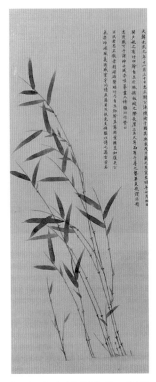

[도판 61] 양기훈(楊基薰), 〈혈죽도(血竹圖)〉, 1906, 견본채색(絹本彩色), 125.4×54cm, 고려대학교 박물관

뿌리를 단단하게 두고 있어 생명의 영속성을 보인다. 민영환의 넋은 그의 시호를 딴 충정로[198]로 개명하여 다시 살아났다. 대나무가 충(忠)으로 상징화된 대표적 사례이다.

이처럼 충정이나 절개 등의 상징은 대나무의 바르고 곧음에 비추어 사대부들이 자연의 원리를 깨달으며 자신을 수양하는 화목으로 차용하였다. 특히 마음을 비우는 겸손함과 강인함으로 인간의 본성을 찾는 풍부한 정신 문화의 보배가 되었는데, 문동이 대나무를 "마음이 비어 뭇 풀과 다르고, 마디가 굳세어 범상한 나무를 넘어섰네."[199]라고 말한 것과 같다. 즉, 대나무에 직공(直空)의 군자지풍(君子之風)이 있어 인간의 참된 본성을 찾기 위한 매개체로 사용되었다.

『시경』에서 처음 대나무를 '유비군자(有匪君子)'라 하여 위나라 무공(武公)의 높은 덕과 고아한 인품을 노래한 이후, 사람들은 대나무를 기절(氣節)과 겸허(謙虛)함으로 인간의 진실한 본성을 찾는 수양의 조목으로 삼았다.

198) 1946년 서울시가 일제 강점기에 죽첨정(竹添町)으로 불리던 지명을 충정로로 개명하였다. 프리미엄조선, 2013. 12 참조.

199) '文同,' "虛心異衆草, 勁節逾凡木." 郭若虛, 『圖畵見聞誌』 卷3, 「紀藝中」; 갈로, 강관식 譯(2014), 앞의 책, p. 317 재인용.

IV

四君子의
현대적 해석

1.
四季의 情感
표현으로 본 四君子

　본인은 30여 년 동안 전통 회화에 관심을 두고 관객과 공유할 수 있는 정감을 회화에 구현하는 작업에 주력해왔다. 근래에는 사군자도를 수묵과 채색을 겸비하여 현대적 감각으로 구체화하는 데에 중점을 두고 있다.

　전통적인 사군자도는 주로 수묵으로 그려졌고 상징성 고양을 위한 정신적 표출에 중점을 두었으나, 점차 더 정밀한 묘사와 자연의 변화를 색상 그대로 담기 위해 채색을 가미하는 등의 변화를 거쳐 왔다. 이는 고고함과 간결함을 추구했던 수묵의 세계를 근대적 미감으로 표현하려는 노력의 산물이기도 하다. 본인 또한 캔버스 천에 아크릴 물감 등 여러 혼합재료를 사용하여 수묵의 무채색과 유채색의 상호 보완을 시도하였다. 간결하나 오묘한 수묵의 선염 효과와 사실적 효과를 추구하는 다양한 색채의 아크릴 물감의 장점을 혼용하였다. 아크릴 물감의 수묵적 표현은 자연을 바라보는 정감을 현대적 감각으로

표출하는 방법론으로 추구하였다. 전통적 사유 방식을 흡수하면서도 현대적 재료에 의한 효과와 질감의 시각성을 강화하여 정감을 표출하는 데에 목적을 두었기 때문이다.

중국 문학가인 양계초(梁啓超, 1873~1929)는 정감이야말로 예술 창조의 첫걸음을 내딛게 하는 것이고, 우주 및 생명을 합일시킬 수 있는 표현 방법으로 보았다. 더 나아가 정감을 모든 인류가 행동하는 원동력으로 간주했다. 이는 정감의 특성이 본능적 표현이기도 하지만 본능을 초월한 경계로 나타날 수도 있기 때문이다. 따라서 정감의 성질은 현재적이지만 작가의 정감 표현 능력은 현재를 초월한 경계로 이끄는 힘이 있다[200]고 하였다.

외물(外物)의 감화를 받아 일어나는 정감[201]은 정조(情操)와 감흥(感興)으로 구성된 개념이다. 정조는 인간의 정신활동인 진리, 아름다움, 선행 등 복잡하고 고상한 감정을 말한다. 정감을 형성하는 정조는 지적·미적·도덕적·종교적 정조 등으로 나누어 볼 수 있는데 예술 작품을 만드는 것은 미적 정조를 창조하는 과정이다. 이런 의미에서 정조를 느끼는 인간의 감정은 인류가 추구하는 삶과 문화가 도달해야 할 최고의 가치로 분석된다. 유가의 '측은지심', 불교의 '자비', 기독교의 '이웃사랑' 등과 같은 종교적 정조는 미적 정조로 표현되고 공유될 수 있다.

정감을 도덕 정감과 자연 정감으로 볼 때, 맹자의 성선설에 근거하는 사단(四端) 즉 인(仁)에서 우러나는 측은지심(惻隱之心), 의(義)에서 우러나는 수오지심(羞惡之心), 예(禮)에서 우러나는 사양지심(辭讓之心), 지(知)의 우러나는 시비지심

200) 섭랑, 이건환 譯(2000), 앞의 책, p.638 참고.
201) 張少康, 李鴻鎭 譯(2000)『중국고전문학창작론』, 법인문화사, p.59.

(是非之心)을 도덕 정감으로 본다. 반면, 『예기(禮記)』「예운(禮運)」편에 나오는 희(喜)·노(怒)·애(哀)·구(懼)·애(愛)·오(惡)·욕(欲)의 칠정(七情)은 도덕적 가치와 관계가 없는 일반적 정감 혹은 자연 정감으로 본다. 여기서 사단을 도덕 정감으로 보는 데는 이의가 없으나 칠정을 자연 정감으로 볼 것인가, 아니면 자연 정감과 도덕 정감을 통칭하는 정감으로 이해할 것인가는 논의의 여지가 많다.[202]

따라서 사단을 포함하는 도덕 정감과 칠정의 정감은 사군자라는 소재로서는 도덕 정감을 강하게 드러내는 요소이며, 현대적 표현을 통한 공감을 추구하는 편에서는 자연 정감으로서의 칠정이 표현으로 잘 드러나야 하는 과제를 가지고 있는 셈이다. 이들 다양한 정감은 내면적으로 고립된 것이 아니라, 대상을 통해 열려 있다. 이를 정서적 개방성 즉, 감흥이라 하는데 특정한 상황과 환경 속에서 자신의 감정이 대상과 소통하고 있는 것을 의미한다. 눈으로 보는 그림이나 귀로 듣는 음악, 몸으로 행동하는 춤 등에도 특정한 느낌과 정감이 포함된다. 이는 많은 사람과 공유하고 공감을 이룰 때 감흥이 유발되어 깊게 인식되고, 행동에도 깊은 영향을 미치게 된다. 본인이 정감 표현 방법을 깊이 연구해야 하는 필요성이 바로 여기에 있다. 미적 정감을 느끼고 그 경험을 공유하는 것은 행복한 사회, 자연의 질서와 함께하는 정감있는 사회를 만드는 초석이 될 수 있다고 판단하기 때문이다.

사군자를 통한 작품창작은 작가의 감정을 열어서 정감을 표현하는 것이고

202) 이명휘는 주자 철학에서 맹자의 사단은 도덕 정감이고 『禮記』의 칠정은 감성의 영역에 속하는 자연 정감에 해당한다고 보았다. 李明揮(2005), 『四端與七情』, 臺北;臺大出版中心, p.10, p.214 참조.
모종삼은 공자의 인이나 맹자의 사단은 초월적이면서 내재적이고, 보편적이면서 특수하며 도덕적인 정(情)이며 도덕적인 심(心)이라 하였다. 정상봉(2007), 「儒家의 情感倫理學」, 『중국학보』 제56권, 한국중국학회, p.471 재인용.

동시에 관객들이 그 정감을 공유하는 과정이며, 정감을 다양한 화법과 화제로 표현하고, 이에 따라 자연과 융화된 아름다움을 시각화하는 예술이다. 또한 그림이 내재한 정감을 감상 행위로 경험하게 하여 내면의 감흥을 환기하고 타인과 공유케 함으로써 혼연일체의 동심을 얻을 수 있게 한다.

이렇듯 본인은 사군자도를 통해 작가와 관객 사이에 존재하는 정감의 간극을 메우고 소통할 수 있는 통로를 만들고자 하는데 재료적 측면과 화면 구성 측면에서 현대성을 추구하는 것이 선택된 방법론이다. 이를 위해 재료는 수묵과 혼합재료(아크릴)의 이질적인 조합으로 시각적인 상대성을 의도하였다. 때로는 둔탁하고 때로는 윤기 나는 혼합재료를 사용하면서 실험적 작품을 창작하였다.

동양 회화는 사물의 실체를 표현할 때 형사(形似), 즉 형태의 닮음보다는 그 대상의 본질을 그리는 신사(神似), 즉 본질의 닮음을 강조한다. 동양 회화의 중추는 내재 된 정신성이 중심이며 사람과 우주, 예술은 일체의 자연의 순환에 합일된다. 즉, 모든 사물과 현상은 서로 연결된 하나의 커다란 고리 속에서 순환한다는 것을 내재한 동양적 정신사상이다. 이러한 바탕에서 본인의 사군자도는 실재의 삶 속에서 일상적으로 볼 수 있는 자연 정감을 내면으로 승화시켜 표현한 것으로, 여기 본 사군자도에 내포된 세계는 관객과 함께 공유하고자 하는 사유의 세계이기도 하다. 그 사유의 세계를 그리는 데에 있어 여러 화론(畵論)과 기법에 근거하면서도 화면경영이나 화경의 해석을 새롭게 구현할 필요가 있다. 이는 표현 대상과의 오랜 시간에 걸친 교류로 영감이 즉흥적으로 반응하는 상태를 깊은 심미적 정감으로 발현시켜 사계의 정감으로 그려내는 것이다.

봄은 음의 기운이 쇠하고 양의 기운이 움트는 계절로, 자연 생명의 활동이 사람에게 정감 작용을 불러일으킨다. 여름은 만물을 길러내고 가을의 수확을 기대하는 계절이다. 꽃을 피워 짝을 찾고 씨를 맺어 퍼뜨릴 날을 기다리는 시간이기도 하다. 가을은 만물의 결실을 주도한다. 하늘은 높고 푸르며 쌀쌀한 바람

은 대지의 기운을 땅으로 끌어당긴다. 겨울은 만물이 땅에 숨어 가느다란 숨결로 생명을 유지하며 새로운 봄을 기다리는 희망의 계절이다. 그러므로 하늘이 만물을 화생(化生)할 적에, 봄과 여름은 그들을 길러 주고 가을과 겨울에는 거두어 저장하며 서리와 이슬로 엄하고 혹독하게 한다. 모두가 음양동정(陰陽動靜)이 서로 원인이 되는 자연의 이치가 아닌 것이 없다.[203] 따라서 인간은 사계절 모두 우주 질서에 따라 순환하는 자연현상을 느끼는 정감이 있다. 이는 인간이 규칙적이면서도 끊임없이 변화하는 자연 속에 살고 있기 때문이다.

그러므로 여기 수록된 작품은 사군자를 제재로 하여 자연 만물에서 동시대인이 보편적으로 공감대를 형성할 수 있는 정감을 그 대상으로 삼았다. 자연의 이치를 깨닫고 이를 작품으로 만들되, 일반적 논리나 추상적 관찰이 아니라, 본인이 직접 바라본 소우주의 모습을 구현하고자 노력한 것이다. 전통적 맥을 잇는 매란국죽은 본인이 닮고 싶어 하는 인격화된 식물로서 고도의 정감 표현의 대상으로 본인의 삶에 깊숙이 자리 잡고 있으며 오랜 기간 공감대를 형성하며 충실히 하고자 했던 생각을 더욱 심화시키며 함께하여 왔다. 따라서 사군자는 일종의 작은 화재(畵材)이지만 본인에게는 우주의 진리가 내포된 매우 경이로운 대상들로 이 경이로움을 과장되지 않게, 그리고 담담하게 캔버스 천에 그려내려는 노력을 쏟았다.

203) "是故, 天之化生萬物, 春夏以長養之, 秋冬以斂藏之, 雷霆以震蕩之, 霜露以肅殺之, 無非陰陽動靜相因自然之理也." 徐居正, 「默軒記」, 『四佳集』, 한국고전종합 DB(www.db.itkc.or.kr) 검색 자료, 한국고전번역원.

2.

作品
世界

2.1. 梅 _ 봄의 生命

　　매화 그림의 주제는 '봄의 생명'이다. 봄은 동토(凍土)에서 만물이 생동하며 움트는 계절로 자라려고 하는 생명의 힘이며 미래에 대한 희망이다. 봄은 시냇가 바위 사이로 겨우내 얼었던 살얼음이 녹아 흐르고 여린 새싹들은 녹색의 생명으로 잉태를 거듭하는 새로움, 설렘 등의 정감을 드러낸다. 봄의 전령사인 매화를 그린 그림들은 찬란한 봄날에 대한 정감의 기록이자 고난과 인고의 세월을 이겨낸 시간의 순환을 드러낸다.

　　과거 문인들은 암울한 시기를 이겨내고 홀로 있어도 의연하고 고결하게 살다 간 군자를 매화로 상징화하였다. 여기 작품들은 이러한 매화의 성정에 근간하여 희망을 머금은 봄의 시간적 흐름에서 바라본 매화의 정감을 표현하고자

하였다. 원대 오태소(吳太素, ?~?)는『송재매보(松齋梅譜)』에서 이를 기술하였다.

> 매화를 그리는 것은 시를 쓰는 것과 본질적으로 같은 일이다. 옛사람
> 이 말하기를 '그림은 소리 없는 시, 시는 소리 있는 그림'이라고 했다.
> 이 때문에 그림이 뜻을 얻는 것은 시가 좋은 울림을 얻는 것과 같다.
> 기쁨[喜], 즐거움[樂], 근심[憂], 시름[愁]이 있어 매화와 시를 얻고, 감동
> [感], 분개[慨], 분노[憤], 노여움[怒]이 있어 매화와 시를 얻는 것은 모두
> 한순간의 흥에서 기인한 것이다. **204)**

이글은 희로애락 등의 감정이 발로하여 매화를 그리고 시를 짓는 것임을
밝히고 있다. 본인이 관찰한 매화에서 도출한 정감 표현은 이와 같은 감정을 근
간으로 하는 네 가지 유형이다.

첫째, 홀로 있으나 의연한 매화의 모습이다. 잔설이 남아있는 동토에서 꽃
봉오리를 내밀고 홀로 우뚝 선 형상을 이른 봄 탐매행(探梅行)으로 마주한 모습
이다. 그 모습을 혼탁한 세상에서도 고상한 기품과 청정무구한 마음으로 조용
히 살아가는 삶으로 묘사하여 〈홀로 피다〉라는 제목으로 표현하였다.

둘째, 세상으로 나아가는 인간실존의 모습을 피어나는 매화의 모습으로
상징화하여 〈세상으로 나아가다〉라는 제목을 부여했다. 이는 자기완성을 한 인
격자가 이루고자 하는 바람직한 세상을 향해 끝없이 가고자 하는 인간의 모습

204) "寫梅作詩其趣一也, 故古人云, '畫爲無聲詩 詩乃有聲畫.' 是以畫之得意, 猶詩之得向, 有喜樂
憂愁而得之者, 有感慨憤怒而得之者, 此皆一時之興耳." 吳太素(1987),「述梅妙理」,『松齋梅
譜』, 廣島市立中央圖書館, p.266 ; 이선옥(2010),「조선 시대 매화도에 표현된 미감」,『한국민
족문화』제37집, 부산대 한국민족문화연구소, p.261 재인용.

이다. 인간과 자연을 하나의 실천적 태도로 보고 있으며 매화는 이의 매개체이다. 〈세상으로 나아가다〉에서 매화는 어둡고 막막한 세상에서 희망의 전령사이다. 두터운 대지와 벽으로 막힌 어두운 세상에 인간은 초월적 존재가 아닌 의지를 갖추고 도전하고 개척하며 발굴하려는 인간상이다. 공간분할의 화면경영을 통해 이러한 의지를 구체화하였다.

셋째, 따스한 햇볕 아래 크고 아름답게 피어있는 매화의 모습을 〈활짝 피다〉라는 소제목으로 표현하였다. 화려한 꽃에 드러난 정감은 혹독한 세월을 이겨낸 매화가 희망을 잉태한 미의 승리로서 드러내는 상징과도 같다. 활짝 핀 매화에서 봄날의 절정은 찰나의 아쉬움을 남기지만 꽃이 피고 지는 것은 자연의 순리로 시샘하는 바람조차 바라보는 사람을 감탄시키는 찰나의 모습을 그려낸다.

넷째, 흩어지는 매화를 통해서 삶의 마지막 모습을 〈흩어지다〉로 피력하였다. 찬란하게 빛나던 꽃잎들이 봄날 따스한 미풍에 하염없이 바람에 흩어져 소멸해가는 모습은 덧없는 삶이 무너져 내림을 보는 것과 같다. 눈이 다 녹기전 다른 뭇꽃들과 다투어 피지 않고 편견과 아집을 허물며 지내 온 시간은 눈부신 봄날에 대한 찬미이자 소멸마저도 아름다운 경외감으로 표현하였다.

이렇게 '봄의 생명' 연작은 봄날의 다양한 정감을 매화로 구현하면서 동시에 생명의 출발과 소멸 과정을 담아내고 있다. 형태상으로는 굴곡의 미를 간직한 매화의 다양한 구도와 필의 운용, 색채 상으로는 무채색과 채색으로 봄의 생명과 아울러 실존의 시작과 종말을 그리고자 한 작품이다. 문인들의 매화 그림이 그 시대성을 피력한 견해를 담았다면 여기 소개된 매화는 실존에 대한 인간적 정감 표현에 더 비중을 두었다. 이는 전통적인 사군자 소재의 군자다운 상징성을 생성과 소멸에서 드러나는 정감적 관점으로 다양화시키려 노력한 것이다. 이러한 주제를 가지고 전개한 작품을 구체적으로 살펴보면 다음과 같다.

2.1.1. 홀로 피다

1) 작품 내용

〈홀로 피다〉(도판 62)는 수묵으로 그린 매화도이다. 이른 봄, 뭇꽃들이 피기 전 꽃봉오리 몇 개가 맺힌 노매(老梅)를 그린 것이다. 바짝 마른 껍질의 노매는 깊고 그윽한 형상이다. 이러한 형상을 고담(枯淡)이라 한다. 소식(蘇軾)은 고담에 대해 내적 참 멋이 무엇인지를 서술한 바 있다.

겉으론 초췌하여 보잘것없으나 안으론 두텁고도 그윽하며, 언뜻 소략(疏略)한 듯하나 진정 참 멋이 우러나옴을 이르는 말이다.**205)**

[도판 62] 김외자, 〈홀로 피다〉, 2016, 캔버스에 수묵, 혼합재료 112.1×162.2cm.

205) "謂其外枯而中膏, 似淡而實美." 임태승(2007), 『상징과 인상』, 학고방, p.56 재인용.

이 말은 노매의 아름다움을 잘 풀이한 것 같다. 노매의 참 멋은 속되지 않고 은근한 멋이 우러나오는 두텁고 그윽한 아름다움에 있다. 매화는 내적 멋을 말하듯 두터운 줄기가 오른쪽 화면을 사선으로 가르고 있다. 그 크기를 가늠할 수 없고 그 길이가 하늘과 맞닿아 있는지 높이도 알 수 없다. 커다란 공백으로 남은 광활한 우주 속에 홀로 일찍 솟아나 그 위용이 더욱 크게 느껴진다.

넓은 공백은 무한한 자연을 나타낸다. 무한한 자연을 벗 삼은 문인들은 공백을 통해 무색 무욕의 경지를 추구하였다. 커다란 공백을 품고 있는 노매 또한 무욕의 경계에 서 있는 형상이다. 공백은 기(氣)가 존재하는 곳으로 노매와 원경의 야산이 긴밀한 유기적 관계를 유지하며 사유(思惟)와 관조(觀照)의 무한히 확장된 우주적 공간으로 표현되었다.

화면은 시간의 흐름을 표현하고도 있다. 잔설이 녹아내리면서 봄의 생명을 움 틔운다. 오랜 수령의 큰 줄기에서 갓 자란 가지에 맺힌 매화 송이가 그 변화를 보여주고 있다. 화면 하단은 원경의 야산을 발묵 기법으로 은은하면서 흐릿하게 표현하여 시각적 만족감뿐만 아니라 아직 먼 산에는 잔설이 있음을 보여주고 있다.

화면의 노매는 본인이 가끔 심신의 정화를 위해 이른 봄 탐매행(探梅行)으로 찾은 하남 검단산 중턱에 있는 나무이다. 실제로 이 매화는 여기저기 잔설이 남아 찬바람이 이는 곳에 서 있으며 껍질이 말라 초췌하지만, 용의 비늘이나 갑옷처럼 단단함이 느껴진다. 혹독한 세월을 견디며 살아온 흔적이 장한 모습이다. 얼음처럼 차가운 바람이나 폭설과 싸우면서 깊이 팬 골들의 흔적은 본인의 심성을 정화하고 위로하는 자연의 흔적이자 매화의 언어이기도 하다.

〈홀로 피다〉는 본인의 가슴에 담고 있는 노매에 대해 애처로움과 대견함이 표현된 작품이다. 시간과 관점을 달리하여 형상화하였을 뿐 표현된 정감은 모든 초목보다 먼저 피어나는 매화의 기상과 순백의 아름다움까지 더하고 있

다. 그 순백의 마지막 꽃잎이 떨어질 때까지 노매는 높은 곳 한 공간을 차지하고 있을 것이다.

2) 작품구성과 분석

〈홀로 피다〉는 노매의 큰 줄기가 비스듬히 화면 우측에서부터 화면 상단 중앙으로 우뚝 뻗어 있다. 매화 몸통의 중간 일부만 수묵으로 그렸으며 그 크기를 짐작하기 어렵다. 마치 한 마리 용(龍)이 하늘에 오르면서 구름 사이로 몸통만 드러낸 형상이다. 화면은 근경의 노매와 원경의 산, 그리고 화면 왼쪽의 커다란 공백으로 구성되어 있다. 탈속과 은일을 암시하는 매화나 먼 산은 우리의 정신세계를 풍요롭고 맑게 해주는 소재들이다.

화면은 크게 세 부분으로 구성되어 있다. 근경의 노매와 원경의 산, 그리고 무한한 공백이다. 화면 상부를 차지한 매화는 크고 견고하면서 껍질이 두꺼워 인고의 오랜 세월을 보낸 흔적을 역력히 보여주고 있다. 원경으로 처리된 산은 낮고 희미하게 배치하여 잔설이 남은 듯 표현하면서 고요함이 깃들도록 하였다. 당대 왕유(王維)는 「산수결(山水訣)」에서 '먼 산은 모름지기 낮게 배치해야 하고, 가까운 나무는 눈에 잘 띄는 것이 좋다.'[206]고 하였다. 이 작품에서도 산은 낮게 배치하고 노매는 선명하게 하여 산세(山勢)의 부드러움과 노매의 강인함을 함께 취하였다. 화면의 균형을 위해 원경의 산은 아래에 두고 화면 좌측 밖에서 치고 들어온 가지 하나를 두어 공간을 구성하였다. 은은한 매화향이 가득한 공백은 무한한 우주로 확장되는 공간이며, 좌측 화면에 치고 들어온 의경물(意境物)은 정(情)과 경(景)이 어우러지면서 공백의 정적을 깨어 화면을 긴장토

206) "遠山須要低排, 近樹惟宣拔倂." 王維, 「山水訣」; 갈로, 강관식 譯(2014), 앞의 책, p.186 재인용.

매화 香으로 가득 찬 氣의 공간

수많은 세월
의 흔적과
고독감

意境物

은일한 삶을
상징하는
원경

[도판 63] 〈분석도〉

록 한 것이다. 이완과 긴장은 대립하는 언어이나 상호 보완한다.

따라서 원경의 산은 담묵의 발묵 기법으로 넓게 그려 서로를 연결하는 매개체로도 작용하며, 원경의 산과 공백이 서로 만나면서 공은 색이고 색은 공인 세계로 하여 시각적 만족감을 도외시하지 않았다. 산은 고요한 무심의 세계이지만 머지않아 매화가 활짝 피고 희미하게 남은 잔설이 녹으면 푸른빛으로 변할 것임을 암시한다. 근경의 매화는 생동감의 표현이다. 껍질은 금방이라도 봄기운에 허물을 벗을 듯이 덕지덕지 붙은 형상으로 그렸고, 여린 가지들은 날카롭게 하여 쑥쑥 솟아오르는 힘찬 율동으로 표현하였다. 또한, 가지마다 맺혀있는 꽃망울은 강한 생명력의 발현이며 생동감을 보여준다.

봄은 생명의 계절이다. 이러한 생명성은 다양한 화법으로 구사되고 있다. 매화 몸통은 농묵을 써서 구륵법으로 표현하면서 점태를 두고, 일부는 비백법

(飛白法)**207)**으로 음영 처리하여 실감 나게 줄기를 드러냈다. 가까이서 바라본 줄기는 철간(鐵幹)처럼 견고하게 느껴지고 실제 이상으로 크게 보이면서 꿈틀대는 모습이다. 원경의 산은 봄볕에 남은 눈이 금방이라도 흘러내릴 듯이 그렸으며 왼쪽의 가지 하나는 화면의 균형을 유지하지만 여기저기서 솟아나는 생명의 기운으로 정감 표현이기도 하다.

즉, <홀로 피다>는 고독과 외로움의 표현이면서 의연한 매화의 모습이다. 홀로 우뚝 선 매화는 광활한 우주에서 역경을 딛고 먼저 피어나지만 청정무구함의 표징(表徵)이며 여기저기 피어나는 생명과 마주함의 기쁨이다.

2.1.2. 세상으로 나가다

1) 작품 내용

<세상으로 나가다>(도판 64)는 화면경영에서 분할의 효과를 염두에 두었다. 동토(凍土)에서 피어난 매화가 세상으로 나와 편견이나 무지의 벽 너머에까지 백옥같은 꽃을 피우는 형상이다. 하지만 긴 타원형의 구불구불한 매화 가지에 한 점 바람이라도 스치면 부러질 것 같은 모습이 고행길을 나선 선구자를 연상시킨다. 매화는 줄기가 뒤틀리고 성글며 수령이 오래될수록 진귀한데, 이런 모습이 품격이 있다고 여겨진다. 또한 매화의 운치는 눈이 온 뒤 달빛 아래 빙옥 같은 백매가 피었을 때 매화에서 느끼는 깊은 정신이 최고조에 이른다고 한다. 매화 가지는 용각(龍角)처럼 단단하고, 이제 갓 자라는 가지들은 용의 수염

207) 예서 등을 쓸 때 필획 속에 스치듯이 비치는 기교의 수법으로 갈필로 붓을 끌면서 그림으로써 필획 가운데 군데군데 먹이 묻지 않은 공간이 생기도록 그리는 것이다. 붓을 넓적하게 사용하면 이와 같은 흔적이 많이 보이게 된다.

[도판 64] 김외자, 〈세상으로 나가다〉, 2016, 캔버스에 수묵, 혼합재료, 50×100cm.

처럼 부드럽게 표현하였다. 구불구불한 가지에는 활짝 핀 꽃과 봉오리들이 줄기를 따라 펼쳐져 있다. 크고 작은 꽃망울이 구슬같이 이어지는데 시대적 갈등과 고뇌의 두터운 벽을 뚫고 화면 밖 공간으로 이어진다.

　잔설 속에서 피는 매화를 선비들이 정신적 지향으로 삼은 이유가 매화에서 지고지순한 은자적 삶의 감정을 느꼈기 때문일 것이다. 선비는 명리를 추구하기보다는 자연의 도를 실천하는 선구자적인 면모가 있었다. 본인은 이러한 정신을 이해하고 추구하면서 〈세상으로 나가다〉를 통해 좀 더 현실적인 문제를 투영하여 형상화하고자 하였다. 위 작품에서 매화는 세속을 멀리하는 은자의 모습이 아니라 굴곡과 좌절이 있어도 뚫고 나아가는 선구자적 삶을 보여주는 매개체이다.

　화면은 공간을 수평과 수직, 네 부분으로 나누었으며, 크게는 상하 분할이다. 의미하는 바는 크게 두 가지이다. 상단의 화면은 칠흑같이 어두운 공간을 가로지르는 매화 가지가 차지한다. 어둠을 뚫고 나가는 빛처럼 희고 맑은 꽃을 풍성히 피우고 있는 공간으로 고난과 편견의 벽을 넘어 저편 세상으로 나아가

는 모습이다. 화면 하단부는 겨울이 채 가시지 않은 대지를 표현하고 있다. 얼어붙은 겨울을 이겨내고 꽃을 피워내는 의지의 상징이다. '춘래초자청(春來草自靑)', 봄이 오면 풀은 저절로 푸르러지겠지만 아직 동토인지라 묻혀있는 온갖 초목들은 완연한 봄날을 기다리는 모습이다.

2) 작품구성과 분석

〈세상으로 나가다〉는 공백을 두지 않았다. 앞에서 언급하였듯이 화면은 크게 위아래로 이등분하고 더 나아가 네 개의 공간으로 나누어 각각의 의미를 담았다. 상단은 전체적으로 검은 색조로 세상에 대한 두려움을 표현하였다. 하단은 흰색과 연초록색을 혼합하여 바탕칠하여 동토(凍土)에서 자란 매화의 의지를 나타내기도 하며, 또한 푸른빛으로 꿈틀대는 잡초들의 생명력을 형상화하였다. 수묵 대신 아크릴 물감으로만 그린 작품이다.

먼저 네 개의 큰 틀은 거의 직선 구성을 이룬다. (A)는 꿈틀대는 봄의 생명감에 대한 표현이다. 위아래 이등분된 화면을 잇는 굵은 노매 줄기가 왼쪽 끝 하단부터 상단 화면 바깥쪽으로 휘어져 밖으로 사라졌다가 다시 오른쪽으로 뻗쳐나간다. 구불거림을 줄기와 가지에 표현하여 운치와 품격을 드러낸다. 화면 우측으로 끝없이 뻗은 가지는 갓 피어난 어린 꽃들을 구슬처럼 달고 화면 밖으로 뻗어나간다. 무한의 역동성으로 지칠 줄 모르는 의지의 표현이다. (B)는 자연의 축복이자 봄날의 아름다움을 상징화한 부분이다. 자연의 순리에 따라 태어나 아름다운 꽃을 피우는 것은 즐거운 감흥 그 자체이다. (C)는 고통과 편견을 형상화한 단절의 공간이다. 갈 수 있는 곳이나 가고 싶지 않은 고통의 길이기도 한 역경의 벽이다. 하지만 이러한 벽을 뚫고 (D)에서는 아름다운 꽃을 가진 가지가 화면 밖으로 뻗어나 있다. 미래에 대해 설레는 생명의 움직임이다. 세필로 꽃잎 하나하나를 정교하게 표현하여 가지 끝까지 이르도록 하였다. 암

[도판 65] 〈분석도〉

울한 여건에서도 전령사로서의 희망을 전하고자 하는 의지, 역경을 극복한 뒤의 뿌듯함 등의 정감을 표현하고 있다.

매화나무의 꽃은 흑백의 강한 대비로 처리한 탓에 앙증맞고 청신하게 보인다. 흑과 백의 대비이면서 흑백 상생의 기조다. 상단과 하단의 화면 구성은 밀(密)과 소(疎)로 긴장감을 더했으며, 매화나무도 곡선과 직선의 대비를 통해 부드러움과 강함이 대조를 이루는 것이 묘미이다.

두터운 고난을 뚫고 빙옥 같은 꽃이 만개한 매화도는 인간의 고단한 삶과 그 고단을 이겨내고자 하는 의연한 정신의 형상이다. 공백이 없는 화면에서 이를 읽을 수 있는데 이는 은일자적 삶을 추구하기 어려운 현대인의 고단함을 표현하면서 일상적 단조로움을 보여준다. 하지만 복잡함이나 단조로운 고난에 머물러 있지 않고 역동적으로 헤쳐 나가는 모습이다. 특히 (C) 부분은 그려놓은 매화를 붓으로 뭉개버린 느낌이다. 이는 매화를 통해 본 본인의 삶도 잠시 지쳐 있음을 표현한다. 하지만 반전을 이루며 나아가고자 하는 의지의 공간이기도 하다. 과거 문인 지사들이 고난이나 환란을 피하여 은자의 삶을 영위하며 매화

를 통해 이를 상징적으로 표현하였듯, 이 작품은 현실적 어려움이 있더라도 잠시 머무를망정 어려움을 극복하려는 의지를 표상하는 것이다.

2.1.3. 활짝 피다

1) 작품 내용

　〈활짝 피다〉(도판 66)는 절지법(折枝法)을 사용하여 커다란 고매에서 줄기 끝 일부를 그린 그림이다. 마치 매화 가지 하나를 화병에 넣어 둔 모습을 연상시킨다. 매화를 클로즈업하여 탐스러운 꽃송이를 강조함으로써 활짝 핀 모습을 생생하게 전달하기 위해서이다. 멀리서 바라본 이전 작품들에 비해 꽃잎과 꽃술을 세밀하게 그리고자 하였다. 크고 커다랗게 만발한 홍매를 그려 찰나의 아름다움을 바라보는 정감과 바람에 흩뜨려질 날에 대해 아쉬움을 생각하며 그렸

[도판 66] 김외자, 〈활짝 피다〉, 2016, 캔버스에 수묵, 혼합재료, 50×65.1cm

다. 구부러지고 뒤틀린 나무는 인고의 흔적으로, 인간의 가슴에 새겨진 삶의 흔적이 될 수 있다. 삶의 흔적은 거칠고 뒤틀린 곡선으로 표현되었으나 뒤틀림은 세월의 자연스러운 형상이며, 감정을 완화하게 하여 품격을 더하기도 한다. 나무줄기에 비해 커다랗게 그려진 꽃들은 매화나무에서 느낀 벅차게 더해지는 찬란한 감정을 시각적 감성을 담아 표현했다. 연분홍색 매화는 세상을 향한 설렘의 시각적 심상을 배가시킨다.

〈활짝 피다〉는 오래된 매화와의 조우로 그 형상을 취하였지만, 거칠거칠한 표면에서 아름다운 꽃을 틔우는 생명성에 대해 안쓰러움과 설렘을 정감으로 드러내고 있다. 매화는 겨울의 차가운 음기(陰氣)가 사라지고 따스한 햇볕과 함께 양기(陽氣)가 교차하는 계절에 피는 봄의 전령사이기도 하다. 하지만 엄동설한(嚴冬雪寒) 이기고 피는 백매나 홍매의 청초하고 화려한 모습에서는 경이감마저 느껴지며 그 맑은 향은 복잡하게 얽혀 지내는 우리에게 잠시나마 은일적 향수를 뿌려주기도 한다.

연분홍 따스한 기운이 화면을 덮은 가운데, 가지마다 앞다투어 피어나는 매화꽃은 동적인 생명 그 자체이다. 매화가 사랑받는 이유는 추위에 피는 내한(耐寒)성과 뭇꽃보다 일찍 피는 조개(早開)성, 그리고 강인한 생명성이다. 활짝 핀 매화는 머지않아 찰나의 아쉬움을 남기고 흩어지지만, 봄날 화려한 선물을 기억하고 싶은 마음을 나타냈다.

2) 작품구성과 분석

〈활짝 피다〉는 커다랗게 만개한 매화의 모습이 감상자의 마음을 사로잡는 형상으로 다가온다. 따사로운 봄기운을 담은 연분홍 배경에 농묵의 매화 줄기를 그리고, 불투명한 흰색과 진분홍색 아크릴로 탐스럽게 담아낸 화사한 매화도이다. 줄기나 꽃 모두 자연감을 되살려 몰골법(沒骨法)을 구사하였다. 하나의

[도판 67] 〈분석도〉

큰 줄기에서 두 개의 줄기로, 그리고 또 두 개로 뻗어나가는 가지의 다양한 율동에서 강인한 생명력이 느껴진다. 생명을 지속하기 위한 인고의 정감은 서로 뒤엉킨 가지들에서 더 고조되며 중앙의 만개한 연분홍 꽃들에서 결실을 본다.

　　우선 엷은 연분홍 아크릴로 바탕을 칠한 후, 구불거리는 줄기는 중간 묵으로 그려 줄기보다는 꽃을 강조하고자 하였다. 뒤틀리고 서로 꼬인 듯 자유로운 곡선을 그리는 줄기는 역경의 흔적으로 표현하고, 탐스러운 꽃들은 꽃술과 꽃잎들의 속살이 보이도록 하여 매화꽃의 아름다움과 꽃송이 하나하나 자태를 달리하여 그 표정을 담기에 주력하였다. 탐스러운 매화꽃들은 흰색 바탕에 분홍색 덧칠로 다섯 장의 꽃잎으로 동그랗게 그렸고, 꽃술은 진분홍색으로 하여 화려함의 절정에 이르렀음을 나타내고자 하였다. 줄기에는 진한 태점을 두어 고목임을 나타냈다. 봄은 겨우내 움츠렸던 만물들이 기지개를 켜고 생동하는 계절로 자연의 생명들이 되살아나는 경이로움을 실감하게 한다.

봄의 생명성을 매화 가지의 다양한 곡선으로 말하면서 현대인의 삶과 공감하는 매화를 그리고자 하였는데, 문인들이 주로 노래한 매화는 홍매보다는 백매인데, 이는 백매가 더 청초하며 세속에서 벗어난 탈속의 경지를 더 잘 드러내기 때문이었다. 그러나 이 작품은 홍매를 그려 기존 매화의 관념에서 탈피하려고 시도하였으며, 생명성뿐만 아니라 화려한 봄날에 대한 설렘의 정감이다.

2.1.4. 흩어지다

1) 작품 내용

〈흩어지다〉(도판 68)는 흰색의 윤곽선으로 그린 수많은 분홍빛 매화꽃이 부유하며 화면 가득 흩어지는 모습이다. 꽃잎 하나가 날려도 애잔함이 앞서지만, 바람결에 날리는 수많은 꽃송이는 절정의 순간이 이제 끝나가고 있음을 상징적으로 표현한다. 꽃잎은 동심초(同心草)의 가사처럼 하염없이 바람에 떨어져 각자 허공에서 떠다니는데 매화 가득한 농가에서 매화 꽃잎들이 땅으로 흩어져 떨어지는 모습을 형상화하였다. 함초롬한 분홍색은 머지않아 그 고운 빛깔마저 잃을 것이며, 곧 그 자리에는 여름의 녹음이 우거지고 강렬한 햇살로 이글거릴 것이다. 화사한 봄날의 시간이 아쉬운 꽃에는 눈물이 서러 있는 듯하지만, 그 아쉬움이 쓸쓸하지만은 않고 매우 경쾌한 마음으로 표현되었다는 점이 흥미롭게 다가온다. 흩어져 소멸하는 것은 자연현상이나 회귀하는 것 또한 자연의 법칙인 변화하지 않는 것은 없듯이 우주는 탄생과 소멸로 이어오고 있기 때문이다.

연분홍색은 일반적으로 모든 사람에게 따사로운 정감과 행복감을 주는데 흩어져 사라지는 꽃잎 또한 역설적으로는 다시 태어나리라는 행복한 기대감의 표현이기도 하다. 그러므로 분홍색 매화꽃은 하나씩 사라지면서도 리듬감을 보인다. 사라짐과 태어남을 『장자(莊子)』에서는 홀가분한 하나의 여정으로 본다.

옛날의 진인(眞人)은 생을 기뻐할 줄 모르고 죽음을 싫어할 줄도 몰라서 태어남을 기뻐하지도 아니하며 죽음을 거부하지도 아니하여 홀가분하게 세상을 떠나며 홀가분하게 세상에 태어날 따름이다. 자기 생이 시작된 곳을 잊지 않지만, 그렇다고 해서 끝나는 곳을 알려고 하지 않아서, 생명을 받아서는 그대로 기뻐하고, 생명을 잃게 되어서는 대자연으로 돌아간다. **208)**

[도판 68] 김외자, 〈흩어지다〉, 2016, 캔버스에 수묵, 혼합재료, 53×65.1cm.

208) "古之眞人 不知說生 不知惡死 其出不訴 其入不距 翛然而往 翛然而來而已矣 不忘其所始 不求 其所終 受而喜之 忘而復之."「大宗師篇」,『莊子』; 이효걸(2013),『장자강의』, 홍익출판사, p.556 재인용.

인간의 한계를 뛰어넘은 진인의 생(生)과 사(死)에 대한 철학이지만 탄생과 소멸은 홀가분하게 이어지는 여정으로 자연 또한 천명을 다하니 죽을 때는 일체를 망각하고 태어날 때 모든 것을 순리로 받아들이라는 말이다.

따라서 흩어짐에 대한 정감 표현은 슬픔이 아니라, 또 다른 삶을 기다리는 경외감을 내포한 행복감으로 아름다운 삶을 살아온 시간을 훌훌 털어버리고 소멸하는 것마저도 아름답게 여겨야 하는 마음이다. 흘러가는 시간에 대한 막연한 두려움과 불안, 공포를 벗어나지 못하는 인간의 심경을 새로운 시작을 기대하는 행복감으로 형상화한 정감이기도 하다.

2) 작품구성과 분석

〈흩어지다〉는 수많은 매화꽃이 부유하며 어지러이 흩어지는 모습을 행복의 정감으로 표현해낸 것임을 밝혔다. 모였다 흩어지는 것은 자연과 더불어 사는 모든 존재를 의미하기도 한다. 전반적 색조 표현은 대지를 상징하는 갈색과 회색 톤의 아크릴로 바탕을 처리했고, 연분홍 매화들로 화면을 꽉 차게 그렸다. 매화는 구륵법[209]으로 처리하였는데, 흰색의 윤곽선으로 그린 수많은 매화를 화면이 꽉 차도록 가득 그려 넣어, 유기적으로 중첩되면서 화려한 느낌을 연출하였다. 부유하며 떨어지는 꽃은 그대로 땅으로 낙하하지 않고 눈꽃처럼 대지를 향해 퍼져나가며 흰 윤곽선이 움직임을 강조한다. 대지의 어두운 색조는 떨어진 화려한 꽃잎으로 덮여 낙원처럼 보일 것이다.

〈흩어지다〉는 매화의 피어남과 떨어져 흩어짐을 통해 순환의 아쉬움과

209) 형태의 윤곽을 선으로 먼저 그리고, 그 안을 색으로 칠하여 나타내는 화법. 구륵전채법·구륵착색법·구륵선염법·쌍구법이라고도 한다.

생명
순환

[도판 69] 〈분석도〉

그 아쉬움을 기대감으로 표현하는 데에 중점을 두었다. 탄생과 이별, 아쉬운 여
정의 아름다움이 피었다 떨어져 하염없이 부유하는 매화꽃과 같기 때문이다.
흩어지면 모이고 모이면 흩어지는 게 자연의 순리다. 그래서 흩어지는 장면으
로 다시 돌아오는 삶을 그린 것으로 연분홍 매화의 흩어짐은 그래서 희망의 메
시지를 던지는데 현재의 삶에 충실하며 봄날의 애상을 아름다운 추억으로 남기
려는 것이다.

2.2. 蘭 _ 여름날의 風景

난초는 몇 가닥의 기다란 잎과 복잡하지 않은 꽃 모양을 가졌다. 초심자가
사군자를 배우기 가장 좋은 화재이기도 하다. 그런데도 난초는 그리기가 가장
어렵다는 화재이다. 대표적인 곡선의 미를 간직한 난초의 가늘고 소략한 잎의

정결함을 간결한 필치로 드러내기 위해서는 오랜 훈련이 필요하기 때문이다. 난 그리기에 능했던 김정희도 난초 그리기가 가장 어렵다고 하여 '문자향 서권기'가 완성된 후에 그려야 한다고 주장했다. 난초는 대나무나 국화, 매화처럼 무리 지어 그리면 그 본성의 단아함이 반감되는 화재이다. 난초는 한 포기 그 자체로 가장 고결하고 청순함을 대변할 수 있다고 여겨지기 때문이다.

『개자원화전』에서는 "난초 줄기는 봉황이 날아가듯 하고 꽃잎은 나비가 날아들듯 해야 한다."[210]고 제시하고 있다. 이는 난초 그림이 유연하고 민첩해야 하며, 빠른 듯하며 느리되, 그 여운이 서로 대비되는 두 가지 요소를 포함하고 있어야 한다는 뜻이다.

여기 소개된 작품들은 난의 성정이 고아하고 은은하게 표현되도록 기존 화론에 근거하면서, 화면경영이나 화경(畵境)에서 새로운 방식을 구현하고자 하였다. 사다리 형·원형·사선 구도를 취하기도 하고 공곡(空谷)과 같은 정원, 나비, 벼랑 위의 흙 등을 소재로 등장시키고 채색을 가미하였다. 또한 창문을 통해 본 이른 아침 정원의 난초, 정원 가까이에서 본 난초, 해안 벼랑에 피어있는 난초, 그리고 저녁 무렵 뒷산 난초의 풍경을 아침, 한낮, 늦은 오후, 저녁 등 시간적 층차를 두고 관찰하여 그렸다. 여름을 상징하는 난초 그림은 이러한 풍경을 통해 잉태된 정감들을 표현하였다.

여름은 낮이 길고 밤이 짧다. 뜨거운 태양이 신록을 더 빛나게 하며, 산과 들의 온갖 생명들이 풍요롭게 성숙하는 계절이다. 활짝 핀 이름 모를 꽃과 꽃 사이로 꿀을 찾아 분주히 날아다니는 곤충들의 움직임이 활발한 때이다. 습한

210) "枝葉運用, 如鳳翩翩, 葩蕚飄逸, 以蜓飛遷." 「畫蘭訣」, 『芥子園畫傳』第二集(2010), 吉林出版集團有限責任公司, p.26.

기운 속에서 서늘함과 뜨거움이 서로 교차하는 독특한 계절이다. 연작 형태인 여름날의 풍경은 아침의 청량함, 나비와 어우러지는 한낮의 나른함, 늦은 오후의 한가로움과 여유, 밤의 그림자가 드리워진 아늑함 등 여름의 품에 안긴 난초의 모습들이다.

첫 번째 작품인 〈아침이 오다〉는 새벽의 여명과 함께 희미한 안개 속에서 온갖 초목들이 막 깨어나는 시점의 표현이다. 그중 정원 한쪽의 한 포기 난초는 벌써 단장이라도 한 듯 여명의 기운을 받아 있는 청량한 모습을 띠고 있다. 여러 초목 중 난초만 유독 선명하게 표현된 이유는 난초를 하나의 인격체로 승화시켜 다양한 사회에서 친구처럼 함께하는 모습을 연상하고 그렸기 때문이다.

두 번째 작품인 〈한낮의 풍경〉은 여기저기 있는 몇 포기 난초들이 난향을 찾은 나비들과 한바탕 어우러진 모습이다. 새벽안개가 걷히고 햇살이 내리쬐는 한낮 정원은 활짝 핀 난초와 어여쁜 나비들의 향연이 펼쳐져 있다. 나비의 날갯짓에 따라 크게 흔들리는 유연한 난초잎들이 한여름의 뜨거운 햇살에 익어가는 눈을 청량하게 하고 있다.

세 번째 작품인 〈늦은 오후〉는 해안가 벼랑에 핀 난초이다. 아무도 찾지 않은 곳, 벼랑 한 귀퉁이에 있으면서 은은한 향을 발산하는 모습이다. 한낮 화려하게 교감했던 나비들이 떠난 늦은 오후의 청량함과 한가함의 여백을 배경으로 하고 있다. 난초는 한없이 쓸쓸해 보이지만 뿌리는 땅에 단단히 두고 꽃은 하늘을 찌르며 은은한 향을 무한한 공간으로 퍼트리고 있다. 무색·무취·무형의 기(氣)로 가득 찬 우주에서 그 기는 난초를 통해 맑은 청색의 덕향으로 드러난다.

네 번째 작품인 〈저녁이 내리다〉는 대나무 숲을 배경으로 한 난초 그림이다. 멀리서 바라본 대나무 숲은 어스름한 어둠에 젖어 있으나, 난초는 아직도 한낮의 뜨거운 기운을 머금은 자태이다. 한 잎 흐트러짐이 없는 정갈한 난초는

아침 정원에서 본 파릇파릇한 정결한 모습 그대로이면서 서로 마주하며 일상을 이야기하는 인간의 정겨움도 함께 내포하고 있다.

2.2.1. 아침이 오다

1) 작품 내용

〈아침이 오다〉(도판 70)는 어둠과 빛이 교차하는 여명의 시간에 청량하게 핀 난초를 수묵으로 그려냈다. 옅은 안개가 피어오르는 듯한 정원 한적한 곳에 단아하게 핀 난초를 형상화하였는데 난초의 고결하고 청초한 모습에서는 순수함과 청정무구함이 드러난다.

난초는 맑고 깨끗한 곳에서 이슬을 머금고 피어난다. 그윽한 향기는 덕을 갖춘 인격으로 비유되기도 하고, '꽃 중의 꽃'이라 부르며 군자를 닮았다고 한다. 공자가 처음 산중의 '유란(幽蘭)'을 발견하고 '왕자의 향'으로 표현한 이후 난초는 군자의 덕향을 상징하기도 한다.[211]

이 작품은 여러 식물이 함께 있는 정원에서 난초만 유독 또렷한 자태로 그리고 나머지 초목들은 어스름한 안개에 묻혀 그 형체를 가늠하기 어렵다. 난초만 유독 뚜렷한 것은 마음속 난초와 기억 속 난초를 심안(心眼)의 참모습으로 바라보기 때문이다. 따라서 작품의 난초는 정원에 있는 난초라기보다는 가슴에 자리를 잡은 마음을 그려낸 난초로, 실상과 기억이 어우러진 정감을 복합적으로 표현하고 있다. 한편으론 공자가 처음 유란을 접한 곳이 사람의 발길이 닿지

211) 姜榮珠(2017),「先秦時期 蘭의 儒家 象徵 考察」,『中國學論叢』제58집, 고려대학교 중국학 연구소, p.151. 재인용

[도판 70] 김외자, 〈아침이 오다〉, 2016, 캔버스에 수묵, 혼합재료, 90.9×72.7cm.

않은 공곡(空谷)으로 여기 난초 또한 그런 인적이 드문 빈 골짜기에 피어있는 듯이 정원이 아닌 마치 산중에 있는 것처럼 형상화하였다.

2) 작품구성과 분석

〈아침이 오다〉는 만물이 깨어나는 새벽, 정원에 심은 여러 초목 중 난초의 모습을 유난히 강조한 작품이다. 바탕은 선염으로 우연한 효과의 얼룩 형태로 표현했고 발묵 기법과 혼합되어 분위기를 고조시킨다. 여명의 흐릿한 공간에서 난초는 농묵으로 강조하고 주변 초목들은 담묵으로 처리하여 희미하게 그렸다. 뭇 초목들의 형상이 단색조의 담묵으로 울퉁불퉁한 바위 사이로 작은 냇물을 이루어 흐르고 있는 것처럼 보이는데 정원을 마치 희미한 안개에 쌓인 공곡(空谷)의 이미지로 추상적 표현형식으로 전환한 것이다.

화면은 크게 세 부분으로 구분된다. 화면 위쪽의 넓은 공백은 아침의 고요함을 나타내며, 여명의 희미한 빛을 심오하게 상상할 수 있는 공간으로 처리하

여명의 희미한 빛으로
표현된 상상 공간

다른 식물과
차별화된 향기로
드러난 현상

생명 활동을 내포하여
생기를 머금은 정원

[도판 71] 〈분석도〉

였다. 옅은 담묵으로 그려진 화면 좌측 공간은 여러 식물이 이제 햇살을 받아
생명 활동을 시작하려는 듯 차분하면서도 분주한 모습을 형상화하였다.

농묵으로 그린 난초는 주변 식물들과 대조적으로 그 자태가 뚜렷하다. 이
러한 대비효과는 아침 이슬을 받아 사는 난초를 고아한 인격체로 상징하여 그
려내기 위함이다. 힘차고 부드러운 부채 모양의 난 잎들이 화면 전체를 아우르
는 듯 유려한 곡선을 드러낸다. 길고 크게 휘어진 활 모양의 잎 하나는 그림에
안정감을 주기도 하고, 난초의 덕을 향(香)에서뿐만 아니라 자태에서도 느낄 수
있다. 여명의 빛에 희미하게 드러난 난초의 꽃과 화심은 기억을 더듬어 그렸다.

전체적으로 보면 한 포기의 난초만 날카로우면서도 부드러운 곡선으로 가
늘고 길게 그렸고 담묵으로 흐릿하게 그린 주변은 여러 식물을 공곡(空谷)의 모
호한 이미지로 그려, 한적한 골짜기의 바위가 연상되기도 하고 작은 계곡에 물
이 흐르기도 한다.

정원의 난초는 깊은 숲속에 있는 난이 아니요, 언제나 만날 수 있는 친구

같은 존재이다. 늘 가까이 다가가 눈으로 보고, 어루만지며 그 청향을 느낄 수 있는 존재로 그려 바쁜 일상에서도 더불어 지내는 행복감을 느끼게 하는 대상이다. 이 그림은 난초의 청아하고 고고한 분위기보다는 가까이 둔 친구처럼 다정한 존재로 그렸다.

2.2.2. 한낮의 풍경

1) 작품 내용

〈한낮의 풍경〉(도판 72)은 다른 주제와 달리 나비가 등장한다. 햇볕이 따가운 어느 여름날 아산의 조용한 민속 마을 초가집 뒤뜰에 정갈하게 핀 난초와 주변을 나는 나비를 사생하고 그린 작품이다. 나비는 남녀 간의 연정이나 금실이 좋은 부부를 상징한다. 그것은 나비가 인연과 행복을 가져다준다고 하기 때문이다. 또한 아름다움과 신비의 상징으로도 여겨지며, 장자(莊子)의 호접지몽(胡

[도판 72] 김외자, 〈한낮의 풍경〉, 2016, 캔버스에 수묵, 혼합재료, 70×138cm

蝶之夢) 설화에 기인한 무위자연(無爲自然)인 꿈의 세계, 무의식의 세계를 상징하기도 한다. '무위자연'은 '자연으로 돌아가라'라는 말로, '소요유(逍遙遊)'이다. 이는 삶의 자유로운 경지를 이른다. 그래서 나비는 연약하지만 자유로운 인간 정신을 반영하기도 한다. 그리고 나비는 인간이 태어나서 죽은 후 다른 새로운 존재로 태어나는 부활의 상징이 되어왔거나 윤회사상에 비유하고 있다.

다른 한편에서는 나비의 외형이 갖는 형태적 구조나 날개에서 보여주는 문양과 색채의 조형미는 새로운 상상력을 유발하는 자극제가 되기도 한다. 조선 시대 신사임당(申師任堂, 1504~1551)을 비롯해 남계우(南啓宇, 1811~1890) 등이 색상과 무늬가 화려한 나비를 소재로 하여 이러한 정경을 즐겨 그렸다. 그것은 날개의 문양에서 보여지는 구조나 비정형의 다채로운 무늬들이 자연계에서만 볼 수 있는 조형미의 극치로 인간에 의한 예술적 조형성과는 다르지만, 이들은 나비의 날개에서 보여지는 자연적 조형미를 최대한 즐겨 탐구하였을 것이다.

난초는 곡선의 미를 내포한 격조 높은 식물이다. 대나무가 직선미를, 매화가 굴곡미를 보여준다면, 난초는 우아한 곡선미를 보여주는 화목이다. 〈한낮의 풍경〉 속에서는 나비의 자유로운 비행과 함께 곡선의 아름다움, 그리고 음양 상생의 정겨움이 그려져 있다. 공간을 자유롭게 날아다니는 나비는 봄·여름·가을 밝은 햇살 아래 향기롭고 감미로운 꽃을 찾아다니는 곤충으로, 향기로운 세계와 자유로움을 지향하는 영혼을 암시한다. 또한 다양한 색과 형태로 표현되어 자유로움을 갈망하는 작가의 분신이기도 하다. 따라서 나비를 통한 세계는 모두 자유로운 영혼으로 비상하며 자연의 질서와 생동감을 창조한다.

〈한낮의 풍경〉은 〈아침이 오다〉와는 대비를 이루며 자연 경물의 모습을 세세하게 분별할 수 있는 시간의 정경이다. 나비의 날갯짓에 흔들리는 난초

나 이리저리 날고 있는 형형색색 나비의 동작은 슬로모션(slow motion) 영상처럼 보인다. 이 작품은 한낮의 햇살이 뜨겁게 내리쬐는 시골 마을 뒤뜰에서 자유롭게 날아다니는 나비들이 난초와 서로 정겨움을 나누는 장면을 그린 작품이다.

2) 작품구성과 분석

<한낮의 풍경>은 한낮의 햇살 아래 피어난 난초를 여기저기 네 곳에 배치하고, 십여 마리의 나비가 화면 중앙에 포진되도록 구성하였다. 여름날 풍성하고 유려하게 자란 난초에 활짝 핀 꽃들은 나비들을 손짓하여 부르고 있다. 난향이 화면 전체에 퍼진 느낌이 들도록 먼저 바탕을 옅은 미색으로 처리하고, 이리저리 뉘어 있는 난초에 꽃대가 휘어지도록 많은 꽃을 그려 난초의 계절임을 암시하고 있다.

화면 중앙에는 크고 작은 오색나비가 사방으로 향기를 따라 자유롭게 날고 있는데 호랑나비, 검은 점 나비, 은색 점 나비, 흰 나비, 노랑나비 등 다양한 색의

[도판 73] <분석도>

나비 10여 마리를 담채 구륵법을 주로 사용하여 사실적으로 그렸다. 나비들은 모두 난향을 즐기듯 날개를 활짝 펴고 날고 있다. 미풍을 일으키며 나는 나비들의 움직임은 서로 조응하듯 뻗은 난 잎들을 한층 생동감 있게 만들어 준다.

난초 잎 하나하나는 섬세하고도 예리하다. 이를 표현하기 위해 난 잎은 중먹과 담묵으로 농담의 큰 변화 없이 그렸고, 꽃대와 꽃, 꽃술 부분 등은 담묵으로 간결하고도 여운이 남도록 하였다. 잎의 필선은 뿌리에서 굵고 힘차게 시작하여 붓에 속도가 붙으면서 가늘어지고, 마지막 끝부분은 길고 예리하게 쭉 뻗어나가 호와 곡선의 아름다움을 나비의 궤적과 함께 자유로움을 배가한다. 곡선은 부드러움과 여유로움을 나타내기도 한다.

담장 너머로 본 정경의 투시점은 위에서 아래로 향한다. 일부 난초는 뿌리를 땅에 두고 있고, 일부는 밑동을 화면 밖으로 배치하였다. 때문에, 화면은 평면이 아닌 입체의 공간적 조형성이 느껴진다. 또한 난초와 나비를 배치하는 데에 있어서 나비들의 비행공간을 충분히 의도하고 구성하였다. 난초와 나비의 호응은 묵과 채색의 호응, 농담의 호응, 소(疏)와 밀(密)의 호응으로 그려 한낮의 나른함을 깨우고 있다.

작품에 등장하는 나비들은 꿈의 세계인 피안의 세계인 삶이 자유로운 경지로 본인의 욕망을 대변해주는 객체로도 존재한다. 또한 예술작품을 창조하는 고통이 나비의 아름다운 문양이나 비행으로 전개되어 변신의 기쁨으로 나타나는 것을 의미하기도 한다. 난초를 찾은 아름다운 나비와 교유(交遊)하면서 자유롭게 살고자 하는 소망을 담았으며, 나비는 복잡한 일상의 피로에서 벗어나는 자유로움과 초가집 뒤뜰의 한적함을 담은 정감 매체이다. 여름날의 정점인 한낮은 나른함이 더해지는 시간이나, 난초의 생생함과 나비의 활기차고 자유로운 비행을 일상에서 벗어난 여행의 기억이 담겨 있다.

2.2.3. 늦은 오후

1) 작품 내용

〈늦은 오후〉(도판 74)는 화면 오른쪽에 넓은 공백을 두고, 벼랑 위 흙더미에서 자라는 난의 자태를 표현했다. 어느 여름날 남쪽 조그만 섬 자락 해안가를 거닐다가 벼랑 위의 파릇파릇한 난초가 유달리 고아하게 핀 광경을 보고 사생하였다. 쉽게 다가설 수 없어 멀리서 바라보며 최대한 가까운 풍경으로 묘사하여 형상화한 작품이다.

명대 시인이자 유학자인 진헌장(陳獻章, 1428~1500)**212)**은 낭떠러지에서도 생기 있게 피어난 난초를 보고 '군자는 험악한 곳에 살면서도 보통 사람과 다르다.'**213)**라고 읊었다. 비록 세찬 바닷바람과 마주하며 오랫동안

[도판 74] 김외자, 〈늦은 오후〉, 2016, 캔버스에 수묵, 혼합재료, 90.9×72.7cm.

212) 자는 공보(公甫)이고, 호는 석재(石齋)이다. 글씨를 잘 쓰고 매화를 잘 그렸다. 묵매화에 뛰어나 〈만옥도(萬玉圖)〉 등의 작품을 남겼다. 허영환(1997), 앞의 책, p.106 참조.

213) "陰崖白草枯, 蘭蕙多生意, 君子居險夷, 乃與恒人異.(낭떠러지에 온갖 풀 말랐는데, 난초는 오히려 생기가 돋아난다. 군자는 험악한 곳에 살면서도, 보통 사람과 다르지 않은가.)" 陳獻章, 오문복 篇譯(1999)「題蘭畵」,『漢詩選』, 이화문고, p.107.

벼랑 끝에 자라왔지만, 오히려 화려한 정원이나 뒤뜰에서 안온하게 자라는 난초보다 청아한 기품이 더욱 돋보인다. 엄동설한을 이기고 핀 매향(梅香)이나 찬 서리를 맞은 국화 향이 더 진하듯이 해풍에 자란 난초의 향이 진하게 느껴진다. 송대 도곡(陶穀, ?~970)이 『청이록(淸異錄)』에서 "난은 비록 꽃 한 송이가 피기는 하나 그 향기는 사람을 감싸고 열흘이 되어도 그치지 않는다."라고 할 정도의 진한 향은 공백의 허공을 타고 전해진다. 허공은 기로 가득 찬 세계이면서 화면 상에서 그려진 공간보다 더 큰 의미의 우주를 의미하기도 한다. 모든 생명체가 그러하듯 난초도 매시간 그 형상이 달라짐을 오래 관찰하면서 느꼈다. 태양의 활동에 따라 변화하는 기의 작용에 따른 것이다. 우주 생명의 근원인 무색·무취·무형의 기는 영원히 멈춤 없이 운동하고 변화하여 생명을 이루고 순환한다. 기는 인간에게 있어 생명의 숨결로, 호흡으로 순환을 이룬다. 이 작품의 난초는 벌써 그 기가 몸에 밴 듯 코끝을 즐겁게 한다. 공백은 맑은 청색 기조로 처리하여 무색·무취·무형의 기를 심안으로 그려 난초를 통해 맑은 덕향으로 드러나는 것을 표현하였다.

이러한 난초는 자연에서 바람과 비, 그리고 이슬을 받으며 잘 자라는데 이를 화분에 담아 그 맑은 향과 곡선의 아름다움을 느끼고자 실내에서 키우기는 쉽지 않다. 쉽고 단순하게 보이는 식물이지만 잘 자라도록 주변 환경을 만드는 것은 결코 쉬운 일이 아니다. 화면 아래 둥글게 돌리듯 그린 작은 난초도 곡선의 아름다움을 배가시키며 화면 위 난초와 서로 닿을 듯 그려졌는데 이는 화면 구성의 균형을 위해 화면 하단부에 작게 배치하였지만 머지않아 그 존재 또한 크게 부각할 여지를 남겨두고 있다.

〈늦은 오후〉는 여름날 오후 해안가 벼랑에 핀 난초를 소재로 삼아, 비록 험한 곳에서 자라고 있지만 고아하고 정결한 자태의 난초에서 느껴지는 향기를 기의 세계로 보면서 그 기가 난초를 통해 덕향으로 퍼지는 것을 형상화하였다.

2) 작품구성과 분석

〈늦은 오후〉는 화면 좌측에 벼랑 끝 흙더미에 뿌리를 두고 자라는 난초와 화면 아래 어린 난초 한 포기를 변각구도(邊角構圖, 자연경관을 전부 그리지 않고 중요한 소재를 화면 한 귀퉁이에 표현하는 산수화 기법)로 배치한 작품이다. 화면을 옅은 청색조로 처리하면서 발묵으로 미세한 층차를 보였다. 공간으로 퍼지는 향기를 색조의 층차로 시각화하여 단순한 공백이 아닌 광활한 우주로 한 것이다. 공백은 유한한 점으로부터 무한한 우주로 가는 기의 통로이다. 그래서 청색조는 은은한

형상 너머로 시각화되어 퍼지는 난향(氣)

늦은 오후 벼랑 끝 난초의 형상

[도판 75] 〈분석도〉

난향이 바람결에 무한한 우주로 멀리 퍼지고 있음을 의미하는데 난초 그림 중 공백을 가장 많이 차지하고 있는 이유이다.

농묵과 담묵으로 그려진 난초는 햇살 가득한 오후이지만 한풀 꺾인 빛의 음영과 바람에 따라 그 색과 모습을 변화시킨다. 진한 먹의 잎과 옅은 줄기를 따라 피어난 꽃은 담묵으로, 꽃술 부분은 동공에 점을 찍듯 진한 먹물로 하여 전통적 묵법을 고수하였다.

붓끝을 획 가운데에 두어 잎들 대부분이 두께가 고른 필선으로 나타난다. 강한 해풍을 맞고 자란 불규칙한 길이의 잎들이 사방으로 자연스럽게 펼쳐져 변화무쌍한 바닷가의 정경임을 드러내고 있다. 화면 좌측 모서리와 아래 중앙

에 농(濃)과 담(淡)의 색조, 그리고 대(大)와 소(小), 곡선·직선과 원으로 하여 무미건조하지 않게 변화하며 밀(密)과 소(疎), 그리고 비움(空)으로 하여 난향이 멀리 갈 수 있는 여지를 두었다. 따라서 청색조의 캔버스에 그려진 난초는 마치 흙을 흘리며 하늘로 부양하는 듯한 분위기를 연출하고 있다.

흑갈색 조의 흙은 무게 중심을 낮추면서, 난초가 위태롭기는 해도 벼랑 위에 단단히 뿌리를 두고 있음을 의미한다. 멀리서 본 풍경이지만 곁에 두고 그린 것처럼 사실적으로 묘사했고 화면 아래 작은 난초와 호응하며 화면이 안정감을 이룬다. 단순한 하나의 소재이지만 이러한 여러 대비와 구도를 통해 한편으로는 빈 곳을 바라볼 수 있는 흐름을 유도하였다. 흘린 듯 배인 약한 갈색 톤은 해가 저물며 생성되는 분위기를 조성하며 아쉬움을 넘어 적막과 고독으로 젖어들게 한다. 땅거미가 서서히 배어들고 있음을 암시한다.

작품의 난초가 한 줌 흙더미에 뿌리를 두고도 초연한 듯 고고한 모습을 보이는 이유 중 하나는 색채가 뿜어내는 다채로움이다. 하지만 색채가 아닌 벼랑에 붙어 있으면서도 절박하기보다는 청아함과 고아한 모습을 그리는 데에 방점을 두었다. 비록 척박한 벼랑 한 줌 흙에 붙어 있는 난초이지만 드넓은 세상으로 덕향을 퍼뜨리는 모습을 담고자 한 것이다.

2.2.4. 저녁이 내리다

1) 작품 내용

〈저녁이 내리다〉(도판 76)는 희미한 대나무 숲을 배경으로 좌·우 화면에 난초가 선명한 자태를 드러내고 있다. 길고 짧은 잎들이 바람에 흔들리며 서로 손짓하는 모습을 보이는데, 닿을 듯 말 듯 한 거리에서 즐거웠던 낮의 이야기를 하는 듯한 장면을 연출하였다. 미풍에 바스락거리던 대나무들도 고요히 숨죽여

[도판 76] 김외자, 〈저녁이 내리다〉, 2016, 캔버스에 수묵, 혼합재료, 91×116.8cm

난초들의 이야기를 듣는 듯 그림자처럼 조용히 서 있다. 흐릿한 형체의 배경으로 자리한 대나무 숲은 습윤한 공기들이 잔뜩 내려앉은 모습이다. 미풍마저 사라진 저녁은 하루를 마무리하는 생명 활동의 휴식 시간이라 할 수 있으나, 난초들은 오히려 에너지를 재충전하듯 하늘거린다.

난초들은 〈한낮의 풍경〉처럼 잎이 뻣뻣하거나 날카롭지 않다. 그렇다고 〈늦은 오후〉처럼 길게 늘어진 모습은 아니며 활기찬 생명 활동 그 자체는 여전하여 생명 활동이 고조된 낮처럼 율동감을 살려 그렸다. 곡선의 이미지는 자연적이지만 동시에 동적인 자유곡선의 연장으로 살아있음을 표명한다. 유동적 연속성을 보이는 조화로운 방향의 변화는 그 의미가 복합적이다. 예측이 어렵고 정확한 방향성을 가지고 있지 않기 때문으로 이들은 여성적인 느낌이나 의미와 연결되어 진다. 그래서 부드러운 자유곡선은 생명력과 여성성을 상징한다.

생명 활동은 시간과 관계없이 살아있는 만상에서 이루어지고 있다. 〈늦은 오후〉가 고고하고 청아한 모습의 자태였다면, 〈저녁이 내리다〉의 난초들은 닿을 듯 말 듯 한 손짓으로 서로의 일상을 이야기하며 관심 있게 바라보는

인간의 면모도 가지고 있는데 하루 동안 각자의 분주한 일상을 마무리하고 조용히 마주 앉아 오순도순 말하는 것처럼 보이는 작품이다.

수묵으로만 희미하게 그려진 대나무 숲은 새의 지저귐이나 잎의 바스락거림도 없이 적막한 고요로 묻혀있다. 숲의 먹색을 감정의 정서로 대변한다면 무채색의 정감마저 고요하여 서로 알지 못하고 다만 뚜렷이 자리한 난초의 정겨운 모습을 바라보는 정취를 담고 있다. 저녁은 휴식이 내리는 시간이다. 분주한 일상에서 벗어나 소소한 이야기로 서로를 찾는 시간이기도 하다. 이 작품은 일상의 분주함이 마무리되는 저녁이라는 테두리에서 대무 숲이라는 고요를 배경에서 잠시 느리게 시간을 순환시키며 지난 시간의 나를 찾고자 하는 이야기를 담고 있다.

2) 작품구성과 분석

〈저녁이 내리다〉는 배경의 공간 대부분을 희미한 담묵의 대나무 군상으로 처리하고, 하단부에 농묵으로 선명하게 난초를 그려 넣어 정적·동적의 화면을 대각선으로 분할하고 있다. 일명 수묵으로 그린 '난죽도(蘭竹圖)'라 할 수 있는데 두 포기 난초 외는 화면 전체가 공백으로 보이나 자세히 보면 담묵으로 그린 좌측의 대나무 두세 그루 외에도 대나무 군락이 배경으로 그려졌다. 따라서 정적이 깃든 대나무 숲을 배경으로 난초 두 포기는 공간을 여유롭게 두고 조응하듯 그려졌다.

길고 짧은 난엽들은 대체로 넓은 편이며 〈한낮의 풍경〉이나 〈늦은 오후〉에서 보여준 날카롭고 꼿꼿한 기세를 누그러뜨리고 다소 부드럽게 묘사되었으나 아직 생동감은 남아 있다. 잎은 중먹을 사용하였고, 잎의 자연스러움과 즐거우며 여유로운 정감을 시각화하기 위해 삼전법으로 생동감 있게 그렸다. 활짝 핀 난 꽃은 여린 필선으로 꼼꼼하게 그리고 꽃의 생명성은 화심(花心)으로

정적·동적의
대비 구도

담묵의 대나무 숲

농묵으로 표현된
다양한 난엽의
동적 조응

[도판 77] 〈분석도〉

마무리하였다. 난초의 선이 생동하는 기운을 포착하여 그렸다면, 화심은 꽃의 생동감을 배가시킨다.

화면 좌측 대나무들은 그 형상을 직접적으로 표현하지 않고 여린 담묵으로 이미지를 숨기듯 드러냈고 어스름한 분위기로 안온함을 연출하였는데 저녁 시간에 느끼는 정적 정감을 체험하도록 소재화한 것이다. 대나무 숲이 거무스름하게 서 있어 땅거미 짙은 시간임을 암시하지만, 난초의 생생함은 시간을 무색하게 한다.

화면 전반에 드리워진 운무로 적막감마저 감돌고 있으나, 저녁 시간의 여유로운 이미지는 희미하게 그린 대나무들이 숲을 이루어 화면 전반에서 적막함을 느낄 수 있는데 한낮 분주하게 날던 나비들도 자취를 감추어 고요함이 깃들어 있는 정경이다. 그러나 동적인 생동감은 서로 닿을 듯이 마주한 난초에서 찾을 수 있다. 하늘과 통하는 대나무가 듣는 소리는 난초가 땅에서 율동으로 전하는 형상적 정감의 대화이다. 율동은 일종의 자유 흐름으로, 보는 이가 여유로운 미적 감동을 받게 된다. 이는 자연적 운동성이 특징이며, 사람이나 동

물의 몸도 비정형적인 곡선의 형태를 띠고 있어 자연적 운동성에서 생명성을 느낄 수 있다. 멀리 안온하게 펼쳐진 대나무 숲의 정적인 배경으로 자리한 곡선 형태인 동적인 난초는 서로 독립된 객체가 아닌 유기적으로 상호소통하는 자연의 모습이다.

한편, 대나무 숲과 난초에는 시간의 흐름도 담았다. 담묵의 대나무 숲이 지난 시간의 추상적 이미지라면 농묵의 난초는 현실에 가까운 시간에 보아둔 생생한 기억으로 새겨진 강한 톤의 이미지이다. 눈앞의 자연을 포착한 기억을 서정적 이미지로 표상하여 그려진 작품이다.

2.3. 菊 _ 孤節, 그리고 가을의 香氣

가을은 사계절 중 가장 하늘이 높고 푸르다. 하지만 조락(凋落)의 계절이기도 하다. 뜨거웠던 여름, 화려하고 무성했던 초록은 기의 쇠퇴로 잎들은 시들고 말라 떨어져 어두운 터널로 향하는 엄숙한 시간이다. 그런데도 국화는 새털구름이 청량한 바람을 타고 떠다니는 하늘 아래 다양한 모양과 색을 띠고 오연(傲然)하게 피어나는 고절(孤節)의 화목이다. 또한 찬 서리를 맞고 피어나 말라 죽어가면서도 참향(正香)을 품고 가는 꽃이라 문인들이 사군자 화재로 애호했다. 가을을 국추(菊秋)라 부르는 것도 국화가 단연 가을을 상징하는 꽃이기 때문이다.

일찍이 춘추전국시대 『초사(楚辭)』에서는 국화를 군자다운 꽃이라며 그 풍모를 칭송하였는데, 이후 육조시대 전원시인 도연명(陶淵明, 365~427)이 「귀거래사(歸去來辭)」에서 '삼경(三逕)은 이미 황폐했으나 소나무와 국화는 여전하도다(三逕就荒, 松菊猶存)'라 읊은 이후 국화는 도연명을 대변하는 지조의 상징이 되었다. 국화는 만추(晩秋)에 만개하고, 서리가 내리는 초겨울까지 그 향기를 품는다. 일반적으로 서리 맞은 국화의 향기가 더욱 진하다고 알려져 있는데, 국화는

어떤 역경이라도 이겨내는 참다운 문인들이 추구하는 고결한 인품과 동일시되기도 한다.

여기 작품 속 국화들은 청량한 품격을 지니면서도 가을의 정감을 상징적으로 드러낸다. 가을 일상 속의 국화를 그 준엄한 꽃과 꽃대, 잎 등의 준수한 모양과 강한 향 등 오상(傲霜)의 고절과 그 향기를 네 가지 형식의 시간순으로 담아 다양한 표현으로 그리고 있다는 것이 특징이다. 전통적인 사군자 그림에서 애용되었던 의인화가 아니라 국화라는 격물(格物)로 가을을 설명하였다. 그 설명은 논리가 아니라, 내가 바라보며 함께하는 자연의 정경이다. 가을의 국화는 순리대로 돌아가는 시간의 엄정함에서 피어나고, 거대한 자연 속에서 하나의 작은 존재로 살아가는 경이로움이다. 그 경이로움을 과장되지 않고 담담하게, 치밀하고 진지한 시선으로 그려내고자 한 것이다.

가을은 한여름의 고온 다습한 무더위를 가시게 하는 선선한 바람이 불고, 청명한 날이 많은 결실의 계절이다. 그리고 곧 찬 바람이 불기 시작하면 산과 들의 잎들은 형형색색의 단풍으로 얼룩지다 떨어진다. 따라서 가을의 정감을 더 상징적으로 화면에 표현하기 위해 먹색 위주에서 시간에 따른 다양한 채색으로 감상자와의 가을의 정감을 공유하려 노력하였다.

사군자 중에서 '국화는 그 설색(設色)이 다양하고 그 모양도 달라서 구륵(鉤勒)과 선염(渲染)이 고루 잘되지 않으면 좋은 그림이 될 수 없다.'[214]고 하였다. 색채는 인간에게 직접적으로 감정을 전달되는 시각적 언어로 여러 가지 내적 감정을 표현하는 요소로 작용한다. 국화를 주제로 한, 가을에서 보여주는 먹과

214) "菊之設色多端, 賦形不一, 非鉤勒渲染交善, 不能寫肖也."『芥子園畵傳』第二集(2010),「靑在堂畵菊淺說」, 吉林出版集團有限責任公司, p.217.

색의 조화로운 상생은 먹과 색이 이질적인 존재로 작용하는 것이 아니다. 오히려 상호 보완적이며, 감상자에게 더욱 직접적으로 국화의 정감을 전달하는 언어로 작용한다.

여기에 실린 국화 그림은 네 가지 유형, 즉 '입추(立秋)의 하국(夏菊)', '중추(中秋)의 8월국', '만추(晩秋)의 추국(秋菊)', '상강(霜降)의 한국(寒菊)'이다. '입추의 국화'(도판 78)는 큰 파초 잎에 가리어져 존재조차 미미한 모습으로 나타난다. 아직 국화는 여름의 거대한 일상에서 벗어나지 못하고 이제 막 가을을 맞이할 준비를 하고 있다. '중추의 국화'(도판 80)는 가을 속에서 만개한 모습으로 드러난다. 깊어진 가을날 맑은 하늘 아래 만개한 국화가 계절의 꽃임을 드러내며 시들어가는 억새와 비교되면서 오연하게 황금색으로 표현되었다. '만추의 국화'(도판 82)는 저물어 가는 계절에 허허로운 들판에서 고개를 들고 세상으로 이제 막 다시 피어나는 것처럼 시들어 마른 억새와 대비하며 그 존재감을 앙증맞게 그렸다. 만추의 국화야말로 모든 식물이 시들어 마른 계절에 미미한 존재로 피어나지만, 자연의 한복판에 홀로 서서 살아가고 있음을 유감없이 드러냈다. '상강의 국화'(도판 84)는 찬 서리가 내린 텅 빈 초겨울 들녘에 보랏빛 작은 꽃들로 자리하고 있다. 하지만 작은 국화의 모습에서 시간의 변화에 따른 계절의 모습, 꿋꿋한 존재의 따스함, 오상고절(傲霜孤節)의 지조를 보인다.

2.3.1. 가을이 시작되다

1) 작품 내용

〈가을이 시작되다〉(도판 78)는 무더위의 끝이 느껴지고 서늘한 바람이 불기 시작한다는 입추의 국화를 그린 작품이다. 입추라지만 말복과 거의 겹치는 시기이므로 늦여름이라고도 할 수 있다. 이제 갓 봉우리를 터트리는 작은 국화

[도판 78] 김외자, 〈가을이 시작되다〉, 2016, 캔버스에 수묵, 혼합재료 60.6×72.7cm.

를 짙푸른 파초 잎 아래 배치하였는데 파초가 지고 나면 그늘을 벗어나 끈질긴 생명력으로 피어날 것을 암시하여 그렸다. 파초, 국화 그리고 억새를 소재로 하여 여름과 가을이 교차하는 시간임을 보인다.

파초는 뜨거운 여름을 애태워 기다리다 잎이 피워버리면 곧 시들게 된다는 말이 있다. 화면 중앙을 가득 채운 짙푸른 파초 잎이 아직 산맥의 능선처럼 드리워져 있고, 그 위용에 가려진 국화는 아직 존재감을 드러내지 못하고 있다. 하지만 짙푸른 파초는 점점 그 선명한 색상을 잃어가고 수묵의 윤곽으로 그려진 국화들은 서서히 그 존재를 드러낼 것이다. 화면 우측에 희미하게 자리한 억새는 시들어갈 파초와 피어날 국화와 더불어 시간적 순환을 이루며 동반자로서 자연의 순리를 따를 것이다. 자연의 순리는 모든 사물이 독립적으로 존재하지 않고, 순환의 고리를 맺어 자연의 섭리대로 진행되는 하나의 법칙이다. 석도(石濤, 1641~1720?)는 『화어록(畵語錄)』에서 '그림이란 천지변통의 대법이요, 필묵의 운

용을 빌어 천지만물을 묘사함으로써 심령을 기쁘게 하는 것이다.'215)라고 하였다. 이는 자연을 충분히 이해하여 그 순환의 이치를 작가의 형상으로 표현해낸다는 의미이다.

사물의 생성변화는 일상적이지만 긴 시간의 흐름을 두고 보면 기운의 생성과 소멸이라는 원리가 있는데 가을의 시작은 정점의 기운이 누그러지는 계절이기도 하다. 이 원리에 따른 변화를 작품에 투영한 것이 <가을이 시작되다>이다. 이제 국화는 자존감을 회복하여 꽃망울을 터뜨리고 황금빛 변화를 주도하며 계절의 중심으로 다가올 것이다. 이러한 변화는 연작 작품에서 시간적 순리에 따라 존재감을 드러내는 때가 있다는 원리를 보인다.

2) 작품구성과 분석

<가을이 시작되다>에서 아크릴로 그려진 넓고 짙푸른 두 장의 파초 잎이 화면을 꽉 채운 채 오른쪽 위에서 왼쪽 아래로 뻗쳐 있고, 그 아래 담묵의 국화는 파초와 달리 미미한 존재로 처리되어 이제 막 꽃봉오리가 피어나는 형상이다. 가을의 작은 기운도 느껴지면서 여름의 열기가 화면 전반에 녹아 있다. 그 열기는 화면 중앙으로 뻗친 잎 하나와 마치 공룡의 등줄기처럼 두텁게 그려진 파초 잎의 크고 짙푸른 색에서 강렬하게 느끼도록 하였다.

그 강렬함은 조형성에서도 나타나는데, 잎줄기는 산등선에 난 길처럼 험하게 표현하였고, 잎 테두리는 너와를 이어 붙인 듯 모나고 각진 울퉁불퉁한 이미지가 느껴지도록 하였다. 반면, 국화는 수묵의 몰골법으로 감각적이고 자연

215) "夫畫 : 天下變通之大法也, 陰陽氣度之流行也." 석도, 김종태 譯(1986), 『石濤畫論』, 일지사, p.17.

늦여름의 열기를
상징하는 강한
조형성

기운의 운집,
미미한 존재의
생명 활동

[도판 79] 〈분석도〉

스러운 번짐으로 섬세하고 가늘게 그려 굵고 대담한 필선의 채색 파초와 크게
대조를 보인다. 이들은 마치 커다란 공룡의 발자국 아래 짓눌린 국화의 모습에
서 정점에 있는 듯한 늦여름의 기운을 실감할 수 있다.

　　화면의 투시법은 정면에서 바라본 파초나 국화가 아니라 위에서 내려다본
시점으로 그려 잎줄기와 줄기 좌우 잎이 음영으로 선명하게 드러나며, 국화 일
부가 파초 잎에 가려져 있는 모습이다. 그래서 파초는 기운이 강하게 느껴지고
국화는 더욱 미미한 존재로 보인다. 여름의 열기가 파초의 강한 색채와 필치,
그리고 투시점으로 나타났다면 가을의 정서는 수묵의 국화로 그려졌다. 수묵으
로 미미하게 그려진 국화는 가을의 기운을 받으며 아래로 처진 파초 잎을 지나
곡선을 그으며 위로 치켜 자라고 있어 서로 교차하고 있다. 여름과 가을의 교우
에서 강한 열기는 점차 땅으로 내리고 국화는 찬바람과 함께 서리를 받으며 자
라날 것이다. 파초의 강렬함과 국화의 미미한 시작, 채색과 수묵의 어우러짐이
계절의 순환적 고리를 이어가며 하나의 장면으로 그려졌다.

〈가을이 시작되다〉는 색조를 통한 강약의 대비와 함께 상승과 하강, 직선과 곡선의 구도, 아크릴 물감과 수묵의 사용, 기운의 세(勢) 등으로 여름과 가을의 교차에서 일어나는 변화를 표현한 것이다. 한편, 국화는 파초에 의해 가려지고, 식혀지고, 덮이고, 달래지면서 보호와 옹호를 받는 모습으로 보일 수도 있다. 하지만 차면 기울 듯 순환되는 자연 속에서 보면 가을의 정취를 더욱 자아낸다. 가을이 오는 길목에서 물상의 변화와 정취를 포착하여 표현한 작품이다.

2.3.2. 가을 속에서

1) 작품 내용

〈가을 속에서〉(도판 80)는 중국 도연명(陶淵明)의 「음주(飲酒)」라는 시를 떠올리며 맑고 푸른 하늘을 배경으로 노란 황국과 서로 강렬하게 대비되는 흑색의 울타리를 따라 피어난 국화를 작품화한 것이다. 가을이라고 하면 꽃 중에 국화, 특히 황국이 가장 먼저 떠오른다. 그래서 국화를 황금색의 귀한 형상으로 표현하였고, 국화가 피어있는 '동쪽 울타리'는 사실적 형상이 아닌 검은 색 면의 사의적(寫意的) 묘사로 시각적 효과를 나타내었다.

『개자원화전』은 '국화의 정색(正色)[216]은 황국(黃菊)이다.'[217)라고 명시하였는데 동양 고대 문화에서 황색은 땅의 색이면서 높고 고귀한 색으로 상징된다.

216) 황색은 동(靑)·서(白)·남(赤)·북(黑)·중앙(黃)의 오방 중 중앙의 색으로 음양오행설에 따라 황색이 중앙에 배치되므로 국화의 황색은 정색(正色)의 의미를 지닌다. 이상희(1998), 『꽃으로 보는 한국문화』 제1편, 넥세스, p.58 참조.

217) "中央正色, 所貴者黃" 『芥子園畵傳』 第二集(2010), 「畵菊訣」, 吉林出版集團有限責任公司, p.220.

[도판 80] 김외자, 〈가을 속에서〉, 2016, 캔버스에 수묵, 혼합재료, 45.5
×53cm.

가을은 또한 맑고 높은 파란 하늘로 표상된다. 파란색은 하늘과 바다, 천국과
천상의 신비로운 색으로 대기의 요소이자 청명한 정신이기도 하다.[218) 국화라
하면 울타리가 연상되는 것은 그 참된 멋이 도연명(陶淵明)의 시로부터 시작되
었기 때문이다. 그는 「음주(飮酒)」라는 시에서 "동쪽 울타리 아래 국화를 꺾어 들
고 고요히 먼 산을 바라보네(探菊東籬下 悠然見南山)"라고 읊은 바 있다. 이후 울타
리는 국화와 함께 등장하는 소재로 사용되었다. 〈가을 속에서〉의 황국은 중
양절에 피는 국화로 마치 여러 태양이 그 색을 잃지 않는 정색(正色)으로 빛나는
모습이다. 하지만 꺾이고 잘린 억새는 회색조로 그려져 변화의 시간이 오고 있
음을 느끼게 한다. 이러한 가을의 정취를 『문심조룡(文心雕龍)』에서는 기(氣)의

218) 데이비드 폰태너, 공민희 譯(2011), 『상징의 모든 것』, 사람의 무늬, p. 117.

변화로 인해 생기는 슬픈 계절로 표현하고 있다.

> 계절은 끝없이 변화하는 것, 가을의 음기에 마음이 슬퍼지고 봄의 양
> 기에는 생각이 활짝 핀다. 자연의 변화에 따라 마음도 동요를 일으키
> 는 것이다. 자연이 손짓해 부르는데 누가 마음을 움직이지 않겠는가?
> 이런 까닭으로 하늘이 높고 공기가 맑은 가을이 되면 음울한 생각이
> 깊어만 간다. **219)**

마음이 동요되는 가을은 어떤 위로의 대답이 없는 슬픈 계절이다. 〈가을
속에서〉는 맑은 하늘에 비춘 그대로 드러내 보이는 물상들에 인간의 감정이
배어 가을 색으로 물들여져 있다. 따사로운 햇살에 동쪽 울타리에 피어난 국화
는 시간이 지나면 찬 서리를 맞으며 그 화려한 빛을 더욱 발산할 것이다. 황국
이 찬란하게 핀 가을의 일상을 맑은 청색과 무채색을 화면에 깔고, 황색과 흑색
의 대비되는 색으로 황국을 강조하는 한편 도연명의 시를 읊조리며 깊어가는
계절의 정감을 그렸다.

2) 작품구성과 분석

〈가을 속에서〉는 바탕화면을 푸른 하늘에 흰 구름이 있는 것처럼 형상화
하고 가을을 상징하는 황국과 갈대를 그린 작품이다. 국화를 그린 다양한 크기
의 원들과 이를 떠받치는 듯한 사각형 틀이 배치된 형상이다. 원과 사각의 조형

219) "春秋代序, 陰陽慘舒. 物色之動, 心亦搖焉. 鬱陶之心凝, 天高氣清, 陰沈之志遠." 이택후 주
편, 권덕주 譯(2001), 『중국미학사』, 대한교과서 주식회사, pp.601-602 재인용.

[도판 81] 〈분석도〉

은 화면의 동적 변화를 보이면서 안정감을 준다. 아크릴 물감과 수묵의 혼합재료로 꽃은 필선으로 윤곽을 그린 후 채색으로 채우고 국화잎은 담묵의 몰골법으로 형태를 취한 후에 농묵으로 잎맥을 촘촘히 그려 황국이 더욱 밝게 빛나 보이도록 하였다. 줄기를 생략한 채 단아하게 그린 크고 작은 동그란 꽃송이나 잎들의 변화가 새로운 시각적 묘사를 준다는 의미가 있다.

국화와 함께 그려진 갈대는 가을이 서서히 깊어가고 있음을 알린다. 이러한 소재와 달리 국화 아래 넓게 그려진 검은 색조의 사각 틀은 도연명의 시 「음주」의 구절 중 '동리(東籬)'의 울타리를 차용하여 형상화한 것인데, 마치 국화가 맑은 호숫가 암반 위에 피어있는 것처럼 보이게 한다. 또 다른 시각으로 보면, 검은 색조의 울타리는 화분과 같은 역할도 한다. 마치 푸른 호수를 배경으로 국화와 갈대가 두꺼운 화분에 담긴 것처럼 느껴진다. 배경 화면은 감상자의 의도에 따라 하늘이나 맑은 호수로 보일 수 있다.

수묵과 아크릴의 혼합재료, 원형과 사각의 틀로 동적 변화를 보이면서 추상적 형상으로 그려진 〈가을 속에서〉는 자연의 변화 속에 숨겨진 애잔한 가을의 정서를 보다 밝고 청량하게 표현한 작품이다.

2.3.3. 가을을 느끼다

1) 작품 내용

〈가을을 느끼다〉(도판 82)는 농묵과 중묵의 발묵법으로 화면 바탕을 처리하고 서리와 안개가 자욱하게 깔린 서늘한 가을 분위기로 연출하였다. 늦가을, 푸르렀던 억새는 어느새 그 빛을 잃어 퇴색하고, 화면 한 모퉁이에서는 무서리를 두려워하지 않은 작고 귀여운 국화가 갓 피어나는 정경이다. 억새 사이로 고개를 내민 들국화는 천진난만한 모습이다.

가을(秋)은 화(禾)와 화(火)가 어우러진 계절이다. 벼(禾)가 무르익기 위해서

[도판 82] 김외자, 〈가을을 느끼다〉, 2016, 캔버스에 수묵, 혼합재료, 50×100cm.

뜨거운 태양이 필요하지만, 태양은 초목을 여위게 하고 촉촉한 대지를 말린다. 모든 초목이 메마른 땅에서 시들어 말라가는 계절에 피어나는 국화는 그래서 더욱 사랑스럽기만 하다. 특히 은빛 억새와 함께 황량한 들판을 아름답게 수놓으며 만추의 계절을 바라보는 갓 피어난 들국화 또한 사람이나 마찬가지로 자연의 본성을 보는 듯하지 않을까 한다.

화가는 큰 것으로 작은 것을 살피는 방식으로 산수(山水)를 표현한다. 많은 경험을 하고 충분히 유람하며 충실히 수양하여 산과 강이 가슴속에 역력해지면 그것을 우주적 차원에서 그려내는 것이다.[220] 그래서 이 작품이 국화와 억새를 소재로 한 것은 가을 들판을 걸을 때 보았던 이러한 정경에서 연유한다. 그것은 이념이나 신념의 상징으로서가 아니라 늘 가까이하는 풍경에 근거하며 탄생과 소멸을 통한 자연의 순환 그 자체를 아름다운 대상으로 관심 있게 보기 때문이다.

국화는 다가올 시련을 즐겁게 받아들일 듯 해맑은 모습으로 드넓은 공간에서 자연의 겸손한 존재로 자리 잡고 있다. 가을의 온전함은 이렇게 은일한 작은 존재들의 조화에서 오는 공기 같은 것일 수 있다. 그래서 국화는 모든 초목이 시든 후에 홀로 자연과 벗하며 풍상 앞에 오연하게 맞서는 은일자적 품격을 지닌다.

산등성이를 따라 길게 뻗은 S자 곡선은 가을에서 겨울로 이어질 이미지를 형상화하였다. 경험으로 보아 항상 가을을 느낄 즈음이면 벌써 겨울이 와 있음을 알기 때문이다. 조만간 세찬 갈바람이 억새를 스치면, 마르고 지친 억새의 새하얀 꽃들이 허공으로 날려 하얀 눈으로 변화를 가져온다. 가을의 일상은 이

220) 장파, 유중하·백승도 외 譯(2009), 『동양과 서양, 그리고 미학』, 푸른숲, p.376.

처럼 메마르고 흩어지며, 천지자연을 잿빛으로 물들이는 조락(凋落)의 계절이다. 하지만 계절에 따른 자연의 생태를 알면 초목이 시들어 메말라 사라지는 것도 미래를 위한 하나의 과정으로 모든 조작이나 인위가 소거된 맑고 투명한 자연임을 느끼게 한다. 그래서 야트막한 야산에 호젓이 피어난 국화라도 가을을 투명하게 장식하는 자연의 일부로 자라난다. 어린 시절 들판에서 억새 한 움큼 꺾어 들고 바람을 가르며 달리던 기억과 중첩하여 그린 작품이다.

2) 작품구성과 분석

〈가을을 느끼다〉의 바탕 기조 색은 늦가을 정취를 나타내는 다소 어두운 흑갈색이다. 먼저 수묵의 번짐으로 바탕화면을 칠하고 그 위에 흑갈색으로 억새를 그려 늦은 가을임을 암시하였다. 흑갈색 기조는 집중적으로 포진된 중앙에서부터 점차 옅게 변화시켜 전체적으로는 쓸쓸함과 고독의 스산한 바람을 몰고 올 분위기이다. 특히, 화면 중앙은 메마른 들풀과 만개한 억새의 하얀 꽃으로 조락의 공간을 넓게 표현하면서 깊어진 가을을 보여주었다. 또한 화면 오른쪽 아래에 작지만 또렷하게 얼굴을 내민 국화를 그려 깊은 늦가을 정서를 담아내었으며, 조락과 탄생의 계절이라는 인식으로 화면을 구성하였다.

국화와 억새를 소재로 하였는데, 주제로 보면 주체와 객체의 자리바꿈이기도 하다. 주요 소재인 국화가 한 모퉁이 작은 공간에 놓이고 배경인 억새가 넓은 공간을 차지한 이러한 배치는 오히려 구도를 살리고 국화에 강한 이미지를 주면서 정감을 더 실감케 하려는 의도이다.

늦가을의 정서는 여러 물상에서 얻을 수 있다. 깊어가는 가을 공간인 화면 상단의 억새꽃, 그리고 서리가 녹아 생긴 물방울의 흔적들, 겨울로 이어지는 S자 곡선에서 찾게 된다. 한 모퉁이에 작고 또렷하게 그려진 국화는 가을의 정서와는 달리 탄생이라는 초점이 더욱 강조되고 있다. 여리고 작은 국화가 황량한

깊어가는 가을공간

가을의 서늘함을 이기며 피어난 국화

[도판 83] 〈분석도〉

들판의 주인으로 자리하는 것은 자연의 섭리이지만, 매서운 서리를 이기는 국화는 그래서 경외감의 대상이다. 억새와 국화, 갈색조의 만추지정 등의 요소들은 늦가을 묘사에 주요한 정(情)과 경(景)의 오묘한 결합이다. 이를 의경(意境)으로 이론화한 이가염(李家染, 1907~1989)[221]이 그림을 그릴 때 '자신의 정감으로 경(景)을 끌어내어 자신의 감정을 이입하여 표현하는 것이 의경이다.'[222] 라고 주장했던 것처럼, 작가 자신의 감정이 대상을 통해 작품에 녹았을 때 좋은 작품임을 말해 준다. 〈가을을 느끼다〉는 이러한 감정의 소산물로서 활짝 핀 억새와

221) 강소성 서주 출신, 중국근대화가, 상해미술학교에서 중국화를 공부하고 항주 서호국립예술원에서 서양화를 공부하였다. 그의 산수화는 웅장한 기상과 음악적 리듬, 단순한 구도와 강렬한 필묵이 특징이다. 중국 현대 평단은 그의 산수화를 '이가산수(李家山水)'라 하여 중국화단의 새로운 유파로 인정하였다. 장정란(2004), 『중국 근대 산수화 대가 이가염』, 미술문화, 표지문 참조.
222) 장정란(2004), 위의 책, pp.80-81 참조.

이제 피어난 국화에 이를 이입하여 표현하고 있다.

옛 문인들의 작품에는 국화와 대나무, 그리고 바위와 함께 그린 그림들이 많은 데 비해 이 작품은 국화와 억새를 주 소재로 하였다. 억새는 가까운 이웃 산과 들판의 근처만 가도 흔히 볼 수 있는 식물이다. 흔한 존재이지만 귀하지 않은 것이 없기에 가을의 주인으로서도 손색이 없다. 이제 서리가 내리고 억새 마저 지는 들판에 그 존재감을 드러내며 홀로 있을 국화에서 자연의 섭리에 의한 소멸과 탄생은 경외감의 대상이다. 미미한 존재로 태어나지만 가을을 느끼기 충분한 소재임을 알리는 작품이다.

2.3.4. 서리 속에 국화를 보다

1) 작품 내용

〈서리 속에 국화를 보다〉(도판 84)는 서리 내리는 상강(霜降)의 늦가을 들녘에 보랏빛 국화와 앙상한 줄기에 붉은 열매가 매달린 산수유가 함께 어우러져

[도판 84] 김외자, 〈서리속에 국화를 보다〉, 2016, 캔버스에 수묵, 혼합재료, 50×100cm.

있는 작품이다. 화면 전반에 표현된 을씨년스러운 서리는 다가올 겨울을 암시한다. 햇살이 여려져 날씨가 차가우면 자연 고유의 색이 더욱 선명해지는 것처럼 을씨년스러운 기운 속에 있는 국화나 산수유 색상은 생생하게 그리고, 주변에 물방울을 그려 국화향이 마치 기포처럼 퍼져나가는 효과를 연출한다.

소재는 가을 들녘에서 흔히 찾을 수 있는 것으로 하였다. 들녘에 모든 식물이 소멸하고 화면에는 국화와 산수유만이 서리 속에 서 있다. 가을은 곧 그 소멸을 알릴 것이나 늦가을에 피어나는 국화는 봄꽃과는 또 다른 격조가 있다. 봄이 양기를 흠뻑 받아 천지자연에 백화를 피어나게 하는 계절이라면, 가을은 음기가 내려 백화를 거두고 결실을 보는 계절이다. 온갖 초목들은 왕성한 생명활동을 멈추고 소멸하려 하기에 열매를 맺는다. 하지만 뭇꽃들이 겨울을 준비하는 시절에 꽃을 피우는 국화는 더욱 꿋꿋함을 상징하고 그 참향은 더욱 진한 여운으로 다가온다.

〈서리 속에 국화를 보다〉는 서리가 내린 텅 빈 들녘에 보랏빛 국화와 붉은 산수유가 단아한 모습으로 서로 의지하듯 공존하고 있다. 보라색은 모든 색상 가운데 가장 고귀한 색으로 오랜 역사 속에서 사랑을 많이 받아온 색상이다. 우아함이나 품위, 화려함을 나타내지만, 붉은색은 활동적이고 의욕적인 적극적 색의 상징이다. 이들은 우아하고 화려함과 강렬한 빛으로 서리 내린 가을의 들판에 서 있다. 국화 그림에서 서리 내리는 계절을 표현하는 방법의 하나가 붉은 열매만 남은 산수유를 함께 그리는 것이다. 산수유의 붉은색은 싸늘한 분위기 속에서 화면에 따스함을 불어넣고 있다. 즉, 계절의 역경을 담담히 이겨내는 엄정함 속에서 피고 지는 자연의 일부로 공존하는 따뜻한 정서를 동시에 드러낸다. 공존한다는 것, 우리는 흔한 공기처럼 그 소중함을 잊고 사는 게 현실이다. 가을과 겨울이 공존하고, 소멸과 탄생이 공존하며, 역경과 꿋꿋함이 공존한다.

서로 상극하는 형상이 아닌 공존함으로 따뜻함을 표출하고 있다.

〈서리 속에 국화를 보다〉는 무서리에도 오롯이 피어 들녘을 수놓은 국화에서 유한한 존재감을 자각하고, 꿋꿋함의 기개를 보이면서 감상자들이 공존의 따스함을 공유하고자 하는 바람을 담았다. 아름답고 고귀한 보랏빛 국화는 그 상징성뿐만 아니라 앙증맞은 모양, 향기 그리고 산수유와 공존의 소리는 감지하고 싶은 기쁨의 언어이다. 작은 국화에서 존재의 강인함과 공존을 통한 따뜻함을 담은 작품이다.

2) 작품구성과 분석

〈서리 속에 국화를 보다〉는 서리를 물방울처럼 형상화한 화면을 배경으로 하여 캔버스 천에 아크릴과 수묵의 혼합재료로 그린 작품이다. 발묵 기법을 사용하여 먹이 약간 번지도록 하고 그 위에 물감을 덧칠하여 은은한 주조색이 연출되도록 배경 화면을 표현하였는데, 화면의 물방울은 간밤에 내린 서리가 아침 햇살을 받아 녹아내리는 현상을 마치 유리창에 성에가 맺힌 듯이 형상화

가을과 겨울, 소멸과 탄생, 역경과 꿋꿋함의
공존 그리고 상호의존의 따스함

늦가을을
마주한 공간

[도판 85] 〈분석도〉

하였다.

화면의 주 구성 소재는 국화와 산수유이다. 보랏빛 국화가 화면 중앙에 포진하고 또 달리 늦가을을 이미지화한 산수유 열매가 공간을 공유하여, 마치 서로 다른 객체가 아닌 하나의 물상을 표현한 듯 그렸다. 소멸과 탄생을 나타내면서 역경과 꿋꿋함, 그리고 서로 공존하여 서리에 맞서는 따스함을 표현하였다. 이들은 사각의 틀 안에서 표현되고 있는데 이는 공존의 사슬로 자연은 묶여있음을 나타낸다.

또 하나의 소재는 서리가 녹아 생긴 물방울이다. 물방울은 중앙에 집중된 소재들이 화면 전반으로 분산되는 효과를 주기도 하여, 마치 현실의 시각적 영역을 내면의 사색 영역으로 전환하면서 정감을 더욱 깊이 있게 드러낸다.

꽃은 아크릴 물감을 사용하여 두 번의 붓질로 꽃잎 하나하나를 몰골법으로 그리고 중앙인 천극(天極)은 노란색을 찍었다. 줄기와 잎들 역시 먹으로 몰골법을 사용했다. 국화잎은 선염 기법으로 번잡하지 않게 그려 가을 햇살의 음영이 비치듯 국화의 싱싱한 면이 나타나도록 표현하였다. 보라색을 머금은 동그란 꽃송이가 빨간 산수유와 조화를 이루어 시련의 계절을 아름다운 들녘으로 수놓고 있다. 공존의 아름다움이다. 홀로 있기보다는 가을과 겨울, 국화와 산수유, 채색과 무채색이 서로 따뜻하게 공존하고 있다.

인간과 식물 또한 기의 순환 작용인 탄소동화 작용을 통해 상호 공존한다. 탄소동화작용을 도가에서는 기의 순환으로 보는 것이다. 천하는 하나의 기로 통하며, 기는 만물의 본체와 생명의 근원이다.[223]라고 보는 관점이다. 국화가 이 작품에서 아름다운 것은 그들의 빛나는 색과 바람에 흔들리는 율동이 나뭇

223) 한린더, 이찬훈 譯(2012), 『한권으로 읽는 동양미학』 이학사, p. 158.

잎을 떨군 붉은 열매에 전달되어 눈을 즐겁게 하며 따스함을 불러일으키는 동화작용으로 공존을 보여주기 때문이다.

텅 빈 들판에 서 있는 국화와 산수유 열매를 통해 바라본 늦가을 분위기는 먹과 채색의 조화로운 표현으로 드러나는데, 인간과 사물, 사물과 자연, 자연과 사람 모두는 서로가 공존이라는 따뜻한 정감으로 지내고 있음을 보여준다.

2.4. 竹 _ 겨울의 침묵

'겨울의 침묵'은 오랜 관찰을 통한 대나무 연작 그림으로 겨울을 지내는 대나무의 외형보다는 형상 너머의 본성을 담고자 한 작품들이다. 겨울은 눈과 바람의 계절이다. 그 성질은 차가우며 그 소리는 드높고 날카로운 쇠 소리를 낸다. 또한 침묵과 인내가 요구되는 계절로 자연 만물들은 왕성했던 성장을 멈추고 인고의 시간을 견디며 다가올 봄날의 따사로운 햇살을 기다린다. 가을의 화려했던 형형색색 단풍도 여기저기 말라서 뒹굴다 묻혀버리고 산간에 깊게 드리워진 그림자마저 눈보라에 묻혀버리는 엄동설한의 계절이다. 여기 선보인 대나무 그림들은 칼날 같은 매서운 한파가 몰아치는 역경의 세월에서도 꺾이지 않는 지조와 무거운 침묵으로 계절을 이겨내며 그 푸른빛을 잃지 않은 특성의 정감을 도출하고자 했다.

대나무는 문인들이 관심을 가지고 시와 그림으로 탐구했던 대상이다. 이 책의 앞에서도 언급하였듯이, 사군자에서 대나무는 진실한 충정이나 지조 있는 선비를 상징하거나, 절개(節槪), 여인의 정절(貞節)을 상징하는데, 이들은 모두 인간 본성의 발로에서 나오는 참다운 정신이다. 여물고, 바르고, 속이 비었고, 곧은 대나무의 생태적 특성이 군자가 가져야 할 자세와 같아, 사군자 중 가장 먼저 그림으로도 나타났다. 대나무는 사군자 중 가장 먼저 『선화화보』에 독

립된 화목으로 취급된 이후, 다양한 죽보(竹譜)가 제작될 정도로 문인 사대부들의 관심 대상이었다.

조선 시대 강세황은 '대 그림의 오묘함에 도달하기 위해서는 진형(眞形)의 파악과 여러 단계의 공력을 쌓아야 성취할 수 있다.'[224]라고 하였다. 직선의 미를 간직한 대나무를 오묘하게 그리기 위해서는 대상을 정확하게 파악해야 하며 이를 그리기 위한 숙련의 시간이 필요하다는 의미이다. 대나무는 줄기나 잎사귀가 단순하여 오히려 화가들이 독특한 형상으로 다양하게 표현하기가 쉽지 않다. 오랫동안 관찰하여 마음속에 대나무를 자라게 한 뒤에 맑고 조용한 심경으로 붓을 들어야 한다는 실천적 요구도 뒤따른다. 따라서 다양한 필법과 묵색에 대한 연구를 우선 요구한다. 대나무를 그리는 것은 한자의 서체를 갖춘다고도 하였는데, 줄기는 전서(篆書)를, 마디는 예서(隷書)를, 가지는 초서(草書)를, 잎은 날카로운 해서(楷書)와 같게 네 가지 체를 운용하여야 한다고 하여 대나무 그림을 또한 글씨라 하였다.[225]

북송의 소동파는 '대나무를 그릴 때는 먼저 마음속에 대나무를 형성하여, 마치 토끼가 뛰어오르자 매가 하강하는 것처럼 재빠르게 그려야 한다.'[226]라고도 했다. 즉 대나무를 그릴 때는 고도의 집중력을 발휘하여 흉중에 상(像)을 떠올린 다음, 그것을 재빠르게 화폭에 담아내야 한다고 본 것이다. 대나무의 외형에 치중하지 않고 작가가 대나무의 본질을 탐구한 후에 그려야 한다는 의미로,

224) "然欲畵竹者, 何能以是臻其奧妙邪, 須熟看竹眞形 廣閱前輩遺蹟."姜世晃,『豹菴遺稿』; 洪善杓(2008),『朝鮮時代 繪畫史論』, 문예출판사, p. 257 재인용.
225) 조수호(1981),「문인화에 대한 고찰」,『서울교육대학교 논문집』권14, 서울교육대학교, p.348.
226) "故畵竹必先得成竹於胸中, … 如兎起鶻落, 少縱則逝矣."蘇軾,「文與可畵篔簹穀偃竹記」,『蘇軾文集』卷11. ; 섭랑, 이건환 譯(2000), 앞의 책, p.302.

동양미술의 근본이며 예술정신의 발로라는 점에서 문인화의 지표가 되고 있다.

여기 대나무 그림은 이전 문인들이 보여준 상징성보다는 시각적인 면이 강화되었다. 전통적으로 대나무 그림은 잎의 다양한 묘사에 중점을 두고 있으나 본인은 잎사귀보다는 몸통을 중점으로 부각하였다. 특히 대나무 몸체의 하단부를 주로 화면 중앙에 배치하여 강건한 대나무 성질을 시각적으로 더욱 확장하여, 겨울 풍경 속 다양한 형상으로 표현했다. 그들은 무채색조의 강인함의 표출이거나, 몸체가 하얗게 얼어붙어 마치 동장군처럼 차갑게 서 있는 형상 등 전체적으로는 흑과 백으로 나타난다.

'겨울의 침묵'은 네 가지 유형, 즉 〈겨울의 시작〉, 〈투명함으로〉, 〈침묵〉, 〈바람으로〉로 구성되어 시간적 흐름에서 표현된 연작이다. 입동(立冬)에서 시작하여 한겨울 엄동설한(嚴冬雪寒)의 순환 체계로 이어지는 인고의 시간 속 대나무가 주변 경물과 살아가는 다양한 모습을 정감으로 표출하려 하였다. 이러한 순환을 마음에서 우러나오는 정감으로 가식 없이 자연스럽게 드러내는 것은 사시사철 푸르게 살아가는 대나무를 대하는 기본자세이기도 하다. 따라서 여기 대나무 그림은 단순한 대나무의 형상 표현이 아니다. 대나무와 본인이 상호 교감한 정감으로 겨울을 통해 드러내는 것이다.

전통적인 대나무 그림들이 강인하고 곧은 군자의 모습을 상징했다면 여기 작품은 강인함과 곧음에 감추어진 다정다감한 내면을 그린 것이다. 이로부터 표현된 정감은 바람에 따라 흔들림 속에서의 고요함, 투명함 속에서 보는 깊은 내면의 세계, 내적 성찰을 통한 따뜻함, 따스한 바람에 느끼는 풍성함 들인데 이는 서릿발 같은 곧음에서 오는 진실한 마음이며, 눈처럼 순백한 정직함이며, 칼날 같은 삭풍 속에 의연히 서 있는 당당함에서 비롯된다. 이러한 표현은 서예의 사체를 기본원리로 하는데, 필력은 곧 작가의 품격과 관계되는 것으로 기교를 부리거나 조형 원리에 얽매어 정직성을 잃으면 곧 화격(畵格)을 잃는다는 것

을 인식하고 있다. 이는 선현들이 대나무에 바친 무수한 지성을 경외하면서, 대나무를 통해 겨울을 찬미하고 겨울에 내재한 생명의 율동과 천지에 가득한 기의 교감이다.

여기 대나무 작품은 동양적 사유에 동의하면서도, 질감의 시각적인 면을 강화하는 것이 좀 다르다. 따라서 화선지보다는 캔버스 천에 수묵과 아크릴 물감 등 여러 재료를 혼용하여 표현하였다. 그러나 대나무의 본성을 겨울이 갖는 계절감이라는 장치를 통해 그려냄으로써 대나무 그림에 그 상징성을 중첩하여 다룬다는 점을 보다 주목해야 한다.

2.4.1. 겨울의 시작

1) 작품 내용

〈겨울의 시작〉(도판 86)은 눈보라가 서서히 몰려오면서 천지가 잿빛으로 변해가는 형상을 표현하였다. 성긴 대숲 사이로 찬 바람이 불 때마다 허공을 쓸어대는 무성한 대나무 잎이 바스락거리며 겨울을 재촉하는 모습이다.

하늘은 회색빛 겨울 공기로 무겁게 차 있다. 그 공기의 흐름 속에서도 허공 가득 매서운 바람마저 눈 속에서는 잠든다. 자연의 은혜란 강한 추위 속에서도 솜같은 하얀 눈의 포근함으로 무거운 마음을 부드럽게 해주고 녹여준다. 겨울에만 느낄 수 있는 묘한 정감이다. 캔버스 천에 발묵으로 번진 회색빛 기조의 화면이 포근하게 보이는 연유이다. 근경의 대나무는 선명하게 또는 희미한 그림자처럼 그려져 있다. 가늘거나 굵거나 모두 바르고 굳게 그려져 있다.

겨울을 맞는 대자연 일부를 그린 〈겨울의 시작〉은 자연을 통해 인간의 내면의 본성은 따뜻하고 고요함을 그리려는 노력이다. 자연의 흐름에는 시작도 끝도 없이 순환의 반복만 있을 뿐이다. 〈겨울의 시작〉은 어떤 특별한 시간에

[도판 86] 김외자, 〈겨울의 시작〉, 2015, 캔버스에 수묵, 혼합재료, 45×53cm

주어지는 특별한 언어는 아니다. 해마다 일상적으로 반복되는 언어로 그 시간은 둥글어서 순간순간이 시작이며 끝으로 그 시종은 없다.

인간의 선한 본성은 타고난다지만 모든 망상과 잡념을 떨쳐버리고 나면 내면의 고요함이 본성의 바다처럼 선하게 다가오듯이, 대나무도 외적 형상이 주는 굳고 곧음의 엄격함의 내면세계는 부드럽고 고요한 정감으로 가득한 바다와 같다. 자연의 본성 자체에는 선악과 시비가 없다. 자연과 혼연일체가 되지 못하고 맞섬으로써 선악과 시비가 생기고 두려움과 어두운 공포가 엄습해 오지만, 바람이 불 때마다 허공을 쓸어대는 무성한 대나무 잎은 바람결 따라 흔들리고 있을 뿐이다. 가늘게 위로 뻗친 일렬로 선 대나무에서 그 모습을 볼 수 있는데 근경의 잎이 많은 대나무 또한 바람이 부는 대로 따라 움직이고 있다. 하지만 이 작품에서 그리고자 하는 것은 외적 모습이 아닌 내면의 고요함을 간직한 대나무의 담백함이다. 단지 눈보라가 치면 바람의 방향대로 흔들리며 서 있을

뿐, 대나무의 곧고 바른 성정에는 크고 작은 변화가 없다. 인간의 마음과 언어가 변하는 것이다.

겨울은 세월이 남긴 온갖 흔적을 덮고, 혼탁한 것을 쓸어안고 포용하는 시기이다. 겨울은 더럽고 혼탁한 것을 조용히 하얀 눈으로 덮기에 기다려지는 계절이다. 〈겨울의 시작〉은 사람도 대나무처럼 찬 바람에 흔들리는듯하나 자연과 하나의 율동으로 있으며 그 내면의 세계는 항상 부드럽고 따뜻하여 고요의 바다로 차 있다는 것을 표현한 작품이다.

2) 작품구성과 분석

〈겨울의 시작〉은 캔버스 천에 수묵으로 그렸다. 전경의 대나무는 농묵으로 선명하게 처리하고 후경의 굵은 대나무는 엷은 담묵으로 은은하게 처리하여, 화면이 그윽하면서도 직선이 강조된 조형성을 보인다. 화면 우측으로 원을 그리듯 휘어진 대나무는 농묵의 무성한 잎사귀를 강조하여 화면의 균형을 이루고 안정감을 부여하며 농도를 달리한 회색빛 하늘의 층차적 배경 표현은 화면을 확장한다. 이러한 효과는 습윤한 캔버스 천에 반복적 붓질로 먹의 농도를 달리한 발묵으로 깊게 배어들어 나타났다. 마치 눈보라가 바람에 이리저리 쏠려 몰려오는 느낌을 준다.

화면 좌측 아래에서 쳐 올라간 대나무는 마디사이 간격이 넓다. 쭉쭉 잘 자란 대나무 동세(動勢)는 곡선을 그리며 주춤하다가 그대로 일직선으로 뻗어 화면을 관통하는데 대나무의 성질을 따르는 듯하다. 화면 우측으로 둥글게 휘어진 대나무는 위로 뻗치는 동세를 견제하고, 삼분된 화면에서 안정감과 여유로움을 창출하면서 곡선으로 자연과의 동화를 보여준다. 아무리 강한 대나무라도 자연의 커다란 바람에 크게 맞설 수 없다. 약한 갈대가 사시사철 피어남과 같은 원리다.

자연의 순환 원리,
발묵 효과에 의한
공간의 확장

대나무의 본성,
직선의 조형성

자연과의 동화,
곡선의 조형성

[도판 87] 〈분석도〉

　〈겨울의 시작〉에서 보여주는 대나무는 절개나 충정의 상징이 아니라 바람이라는 자연 대상과의 동화 의지라는 주제를 담고 있다. 대나무의 곧음은 진심을 상징하며 어떠한 두려움이나 역경도 이겨내는 강직함으로 묘사되지만, 바람이 불면 그에 따라 흔들리는 대나무의 모습을 표현하고 있다.

　전통적으로 대나무의 성정은 내한성, 강직성 등 사람의 품덕에 비유되었다. 이 작품 〈겨울의 시작〉은 역경의 바람에도 굽히지 않는 대나무의 성정인 의연한 기세를 표현하고자 하였다. 그러나 화면에 약간 휘거나 크게 휘어진 곡선으로 대나무의 성정을 나타내면서 자연에 동화하는 대나무를 의도하여 화면을 구성하였다. 그것이 자연과 동화하는 대나무의 본성으로, 대나무를 향한 인간의 감정이입에 따른 변화는 외적 모습을 강조한 시각 차이일 뿐이다. 따라서 이 작품을 통해 자연과 동화하는 모습, 텅 빈 작은 공간에도 숱한 세월이 준 흔적을 담고 있으며 그 내면의 세계는 따뜻하고 고요하여 우주와 같은 넓은 지평

이 펼쳐진 하나의 세계이다. 겨울의 시작이라는 묵직한 무게로 시련을 앞세우지만 가늘고 여리게 그려진 대나무를 통해 바람과 함께 동화되어 움직이는 모습을 표현한 작품이다.

2.4.2. 투명함 속으로

1) 작품 내용

〈투명함 속으로〉(도판 88)는 화면 오른쪽 위에 하얀 몸통의 대나무를 배치하고, 그 왼쪽 바탕은 녹색과 황갈색 색조로 처리되었으며, 왼쪽 위에서 화면

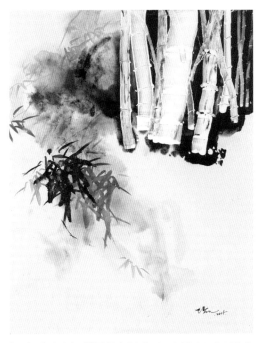

[도판 88] 김외자, 〈투명함 속으로〉, 2015, 캔버스에 수묵, 혼합재료, 116.8×91cm.

중앙으로 검은 색조의 대 잎사귀가 뚜렷하게 그려저 있다. 색채를 감정의 소산물로 보면, 찬 기운에 흠뻑 젖어 하얗게 투명한 색은 내면의 성숙을 위한 차가움이며, 울긋불긋 황녹색조는 계절의 변화가 남겨온 흔적, 짙게 밴 검은색 기조는 지나온 흔적마저 지우나 본질 그 자체는 대나무의 품성을 간직하고 있음을 보여준다.

겨울은 누구나 곧 추위라는 단어를 떠올린다. 차가움의 무게만 서로 다를 뿐이지 성숙할수록 겨울에 대한 따뜻한 정감은 반감된다. 겨울은 함박눈만이 내리는 낭만의 계절은 결코 아니다. 깊은 밤 문풍지를 울리던 바람 소리, 이를 부딪치며 발을 굴리던 외길 가, 얼음물에 손을 담근 날들의 회상은 함박눈이 소담스럽게 내리는 날의 추억보다는 먼저 다가오는 겨울의 시린 기억들이다.

〈투명함 속으로〉는 담양의 대나무 숲을 모티브로 하여 대나무의 그림자 같은 실루엣에 본인의 겨울 기억을 덧씌운 작품이다. 지난해 여행했던 담양의 대나무들은 하늘에 닿은 장엄한 푸른 물결의 바다 같은 존재였다. 그 존재에 본인의 차디찬 겨울의 기억을 더하여 사계절 푸른 대나무들이 찬바람을 맞으며 꽁꽁 얼어붙어 선 군상으로 표현되었다. 대나무의 본질은 변함이 없건만 계절은 벌써 대나무를 변화시켜버렸다. 겨울은 세상의 모든 흔적을 지우고 투명한 세계로 가는 시간이다. 그리고 겨울은 시린 기억과 함께 흰 눈이 내리는 날 앙상한 나무가 즐비한 공원을 거닐던 추억과도 함께하는 계절이다.

원대 이간(李衎)은 '대나무 그림은 줄기·마디·가지·잎 네 부분으로 나누어서 그린다.'[227]고 하였는데, 여기 대나무는 가지와 잎을 없애고 몸통 위주로

227) "墨竹法是一依文法的, 分畫竿·畫節·畫枝·畫葉四部分." 李衎,『竹譜詳錄』; 이정미(2012), 앞의 책, p.124 참조.

그렸다. 화면 밖으로 쭉 뻗은 대나무는 마치 커다란 고드름을 잘라 놓은 듯하다. 검은 색조의 바탕에 그려진 대나무들이 그 투명함을 더욱 배가시키며, 멀리 떨어져 그려진 댓잎은 내면의 세계를 저만치서 관조한다는 생각의 여지를 남긴다. '눈보라가 그치지 않는 겨울이면 생각도 숙연해지고 심오해진다.'[228]라는 말처럼, 얼어붙은 대나무 앞에선 마음도 숙연해지고 생각도 많아진다.

대나무는 사계절 내내 본성을 잃지 않는다. 그래서 색계의 세계인 선입견이나 편견, 분별심을 벗어난 명경지수인 무념무상의 세계로도 비유된다. 무념무상의 세계는 색계와 무색계의 대립 관계가 아닌 하나의 경지로 모든 시간을 초월하여 받아들이는 무아의 세계이자 합일의 세계이다. 그 세계는 인간이 생각하는 한계지만 대나무는 가지를 털고 색마저 버려 그 한계를 뛰어넘은 내면의 세계에 남는다.

일직선으로 쭉 뻗은 대나무들 사이로 휘어져 서로 기댄 대나무들이 겨울의 차디찬 무게를 이기고 있다. 대나무는 서로가 집단적 군락으로 살아간다. 치열한 경쟁이 있을 것 같으나 함께 살다 어느 날 한꺼번에 죽는다고 한다. 정감은 내면이 서로 공감하는 것에서 시작되며, 얼어붙은 대나무에서도 함께하는 감정이 묻어난다. 기억에 담아둔 대나무에 추억을 담아 투명한 모습으로 연출하였는데, 이를 통해 서로가 대립의 관계가 아닌 맑고 투명한 인간 내면의 선한 세계로 다가가고자 하는 바람의 표현이다.

228) "霰雪無垠, 矜肅之慮深." 장파, 유중하·백승도 외 譯(2009), 『동양과 서양, 그리고 미학』, 푸른숲, p.344 재인용.

2) 작품구성과 분석

〈투명함 속으로〉의 화면 구성은 대나무이나 그 색조에서 찾을 수 있다. 투명한 대나무를 검은 색조의 바탕화면에 세우고 녹갈색 기조의 혼합채색으로 여러 의미를 담았다. 대숲에서 이어지는 검은 색조와 녹색, 황갈색의 번짐에 의한 혼합색은 자연과의 조화를 기조로 하며, 가을의 흔적과 대나무가 털고 간 자국들을 의미한다. 곧게 바로 선 대나무의 성정 그 자체이지만 무거운 가지와 색마저 버린 형상이다.

바탕화면은 농묵과 담묵으로 이어지면서 담묵의 끝자리에 녹색과 황갈색을 넓게 칠하여 계절의 순환을 표현했다. 빼곡하게 서 있는 백색의 대나무들은

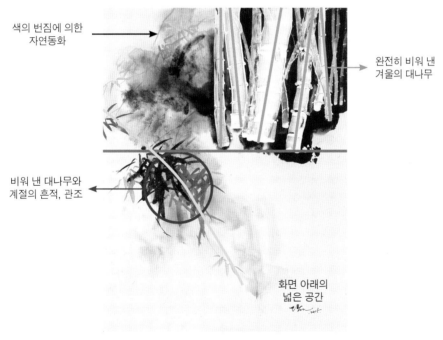

색의 번짐에 의한
자연동화

완전히 비워 낸
겨울의 대나무

비워 낸 대나무와
계절의 흔적, 관조

화면 아래의
넓은 공간

[도판 89] 〈분석도〉

한겨울의 추위를 나타내면서, 또한 그 본성의 참함은 투명한 흰색 아크릴 물감으로 표현하였다. 봄부터 가을로 이어져 변화된 흔적은 옅은 담채로 희미하게 그리고, 사시사철 변치 않은 대나무의 잎은 검은 색조로 강하게 그렸다. 가을과 겨울이 서로 공존하면서 자연의 근본원리인 순환의 세계로 구성되어 있다.

겨울은 생명의 기운이 쇠퇴하고 온갖 초목들은 고사하지만, 대나무는 생명 활동을 잃지 않는다. 대나무는 인간의 심안에서만 변하고 있을 뿐이다. 따라서 이들을 투명한 흰색으로 처리하여 진아(眞我)의 세계를 보게 하고 있다. 화면 좌측은 아크릴 물감을 사용하여 녹색과 황갈색의 옅은 담채를 혼합하여 칠한 바탕 위에 다시 먹색을 가하였다. 먹색은 녹색을 뒤덮고 과거의 흔적을 지우며 무성한 대나무 잎을 선명하게 그려내고 있다. 또한 검은 색조는 겨울의 고요, 적막, 깊은 내면을 표상한다. 인간 세상의 복잡함과 편견, 아집 등 만상이 어우러진 것으로, 색에 색을 더하면 검은색으로 화한 것과 같은 의미이다.

인간은 본성을 회복하려는 성찰로 만상의 고리에서 탈피하려 하지만 보이지 않는 끈으로 이어진 세계에 살고 있다. 이러한 세계에서 가지를 털고 색마저 버리고 서 있는 투명한 대나무는 청정무구 그 자체로 맑고 투명한 인간 내면의 선한 모습으로 우리가 가야 할 길이기도 하다. 대나무의 품성에 기인하는 그 본질을 하얀 색조로 나타내어 자기반성과 수양으로 투명한 세계로 지향할 것을 의미하고 있다.

2.4.3. 침묵

1) 작품 내용

〈침묵(沈默)〉(도판 90)은 추위가 맹위를 떨치는 겨울날 정적(靜寂) 속에 서 있는 대나무를 그린 작품이다. 바람도 얼어붙어 몇 개 남은 댓잎들마저 미동이

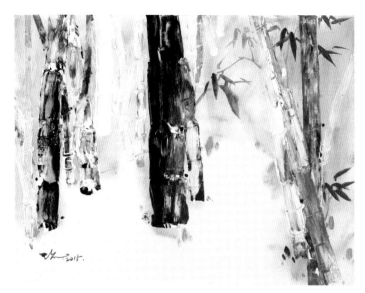

[도판 90] 김외자, 〈침묵〉, 2015, 캔버스에 수묵, 혼합재료, 40.9×53cm

없는 침묵의 세상을 표현하였다. 굳게 얼어붙은 대나무 몸통들은 굵고 단단하게 표현했고, 잎들은 듬성듬성 총총히 남겨 겨울도 이미 깊었음을 이미지화했다. 한겨울 대나무 숲에 들어서 서걱거리는 잎들의 부딪침을 들을 때 몸마저 움츠러들 듯 화면은 이미 한결 을씨년스러운 분위기가 배어 있다.

〈침묵〉은 바람이 없는 날, 얼어붙은 눈밭의 대나무들을 흑백으로 연출하고, 바탕은 푸른 색조의 선염으로 하여 마치 만년설의 빙하가 푸른 색조를 띠듯이 혹한의 냉기가 감돌고 있음을 표현하였다. 조선의 서거정(徐居正)은 그의 문집에서 '사람은 말을 하기도 하고 침묵하기도 하는데, 침묵은 말을 꺼내기 이전의 고요하고 비어 있음을 이른다.'[229]라고 하였다. 따라서 침묵은 시간의 흐름

229) "默者, 言之未發, 寂然空然之謂." 徐居正,「默軒記文」,『四佳文集』卷1, 한국고전종합 DB
(www.db.itkc.or.kr) 검색자료, 한국고전번역원.

과 생명 에너지가 정지된 상태가 아니라 단지 고요하고 빈 내면의 침잠된 시간으로 보고 있다.

　인간은 가끔 하고 싶은 말이 있어도, 해야 할 말이 너무 많을 때도 침묵을 택한다. 따라서 기쁨과 슬픔, 분노와 두려움[喜怒哀懼]의 언어를 해석하는 것은 모두 침묵의 언어를 듣는 사람의 몫이다. 마음을 이해하고자 노력하는 이들에게는 많은 말들이 들렸을 것이다. 깊고도 완전한 침묵은 눈으로 보이지 않고 귀로 들리지 않지만 분명 거기에 있다. 아무 말이 없는 것이 아니라, 침묵이라는 언어로 말하는 것이다. 그것은 푸른 색조의 커다란 우주 안에서 검은 색조로 짙게 표현되고 그들이 말하는 언어는 듬성듬성 그려낸 댓잎으로 간명하게 표현되어 있다.

　그래서 〈침묵〉은 주로 무채색을 기조로 하여 형상을 단순화하였다. 겨울의 무겁고 엄숙한 침묵을 농묵의 중첩 작업으로 표현하여 묵은 흰색의 아크릴 물감과 어울려 침묵의 무게를 느끼게 한다. 묵색에 대해『역대명화기(歷代名畵記)』에는 '먹을 이용해도 오색이 구비되며 이를 득의(得意)라 한다.**230)**고 하였다. 자연의 아름다움은 색에 있는 것이 아니라, 자연의 본성에 있으며 묵색 하나만으로도 그 뜻을 표현할 수 있다는 것이다. 사물의 본성은 대상이 갖는 의미와 화가의 내적 심상이 어우러져 형상 밖의 의미를 담아냄으로써 뜻(意)을 얻는다. 자연의 본성을 담는 것은 인간의 본심인 선(善)을 추구하는 것으로, 어려워도 이루어야 하는 최고의 덕목이다. 이러한 작업이 대나무 형상에 본인의 감정이입으로 이루어져, 움직임이 멈춘 겨울, 성찰을 위한 침잠의 감정을 화면에 드러내고 있다.

230) "是故運墨而五色具, 謂之得意." 張彥遠, 조송식 譯(2008), 앞의 책, p.149 재인용.

따라서 같은 대나무일지라도 겨울로써 투영하여 바라보는 감정은 정감 작용에 따라 선과 색을 달리하고 공간 배치를 달리한다. 〈침묵〉은 본인의 내적 성찰을 통한 자연의 본성을 담아냈고, 겨울이 주는 인내와 침묵의 어둡고 무거운 이미지를 흑백의 색채로 메시지를 전하고 있다.

2) 작품구성과 분석

〈침묵〉은 화면에 크고 단단한 대나무를 흑백으로 처리한 것이 특징이다. 대나무의 형상을 곡진하게 묘사하기보다는 심상에 따른 사의적 표현으로 대담하게 변형하고 단순화하였다. 하얗게 얼어붙거나 탄화된 듯한 검은 대나무에 총총히 달린 잎들은 이들 대나무가 침묵의 깊은 내면세계에 빠져든 삼엄한 겨

수직선의 강조를 통한 깊이감 형상화
내면으로 침잠하는 자아 성찰의 세계

[도판 91] 〈분석도〉

울 풍경을 담아낸다.

먼저 이 작품은 캔버스 천 전체를 흰색의 아크릴 물감으로 칠한 후, 진한 먹으로 대나무를 그리고 그 위에 흰색 물감으로 추위 속에 서 있는 대나무를 표현하였다. 표현적인 면에서 진한 먹과 흰색 아크릴 물감의 조합으로 대나무의 환영적 형태를 나타내고, 수직의 검은 색채로 침묵의 깊이감을 확장하였다. 또한 침묵의 공간을 둘러싼 냉기를 나타내기 위해 투명한 표현방식을 사용했는데 이는 공간확장과 내면의 깊이감을 표현하기 위한 것이다. 침묵의 정적만이 있지만 작은 잎들은 공간의 작은 점이나 색조의 변화에 따라 흔들리고 있음을 보이고자 하였다.

배경은 푸른 색조로 처리하여 혹한 냉기가 화면 전반에 흐르고 있음을 나타냈다. 앙상하게 남은 잎들은 겨우내 세찬 바람이 할퀴고 갔음을 보여주는데 전체적으로 꽉 차게 대나무를 배치하면서도 적절한 공간을 두어 시각적 피로감을 없앴다. 사시사철 푸르고 곧은 대나무의 생김새나 특징을 묘사한 것이 아니라 혹한의 겨울에 차마 떨림조차 할 수 없는 침묵의 상태를 보여준다. 아크릴 물감의 불투명성과 수묵의 투명함을 조화시켜 침묵으로 인내하는 대나무의 한겨울 속성을 효과적으로 드러내고자 하였다. 깊은 침묵으로부터 오는 단절은 초연함을 넘어 애잔함을 느끼게 한다. 백색의 대나무가 내면을 주시하여 본래의 성정을 찾는 직립의 상태라면, 검은 색조의 대나무는 아무것도 담지 않는 초연함의 극치로 산란한 모든 마음이 안정된 입정(人定) 세계에 있는 형상 표현이다. 따라서 발묵으로 처리된 푸른 색조의 바탕은 차가운 공기를 형상화하기도 하고, 침묵의 내면에 흐르는 정적의 고요함을 내포한다. 일견 경직되고 엄숙해 보이는 침묵은 사람이 찾고자 하는 도의 지름길일 수도 있다. 대나무 사이로 난 공간들이 묵언으로 전하는 길이기도 하다.

대나무의 겉은 단단하고 속이 빈 속성은 속에 무언가를 담아두지 않은 것

의 표상으로 본다. 사람으로 보면 마음을 비운 사람이다. 침묵할 수 있다는 것은 속을 비웠기 때문이다. 당대 시인 백거이(白居易)가 '대의 속은 비었으니 비었기 때문에 도를 체득할 수 있다.'[231]고 읊은 것처럼 사람들도 속을 비우고 세상을 침묵으로 바라보면 참됨에 이를 수 있다는 생각이다.

작품 〈침묵〉은 참된 길을 추구하는 데에 있어서 잠시 묵언의 시간을 통해 깊은 성찰로 다시 태어나야 함을 드러낸다. 말을 아끼면서 대나무의 성정과 같은 실천적 삶을 보여주어야 한다. 혹한의 겨울에 말없이 서 있는 대나무의 여러 성정 중 침묵에서 자아를 깨달아 참되고 예스러운 면을 되살려 보았다.

2.4.4. 바람으로

1) 작품 내용

〈바람으로〉(도판 92)는 앞의 〈침묵〉에서 보인 묵직함과 적막함에서 벗어나 봄으로 가는 길목에 선 대나무를 형상화하였다. 대지에 수북이 쌓였던 눈은 보이지 않지만, 아직 얼어붙은 대나무와 채 가시지 않은 푸른 색조의 차디찬 기운은 겨울이 아직 끝나지 않았음을 보여준다. 묵색의 대나무는 더 이상 보이지 않는다. 불투명한 흰색의 아크릴 물감으로 빚어낸 가늘고 굵은 대나무들이 찬 기운 속에서 봄의 양기를 기다리는 듯하다. 침묵의 시간을 보낸 대나무들은 만상의 편견이나 분별에서 벗어나 모든 것을 포근하게 감싸는 분위기이다. 이는 대나무의 부드러운 곡선이나 윤기를 발하며 길게 늘어뜨린 댓잎의 풍성한 촉감으로 읽을 수 있다.

231) "竹心空, 空以體道."白居易,「養竹記」; 윤호진(1997), 앞의 책, p.218.

〈사진 1〉 담양 죽녹원의 설경

〈침묵〉이 입정(入定)의 세계에 든 초연함의 극치라면, 〈바람으로〉는 더 이상 머무르지 않는 생명 활동의 운율을 나타내고 있다. 바람은 사계절 쉼 없이 변화를 유도하는 기의 흐름이자 인간이 가장 빈번히 느끼는 자연 요소이다. 『장자』의 「제물론」에는 바람을 '대지가 내쉬는 숨결'[232]이라고 표현하였다.

　　〈바람으로〉는 담양의 '죽녹원(竹綠園)'(사진 1)에서 느낀 바람의 소리이다. 이는 귀로 듣는 소리가 아니라 마음으로 듣는 소리로, 메마른 잎을 흔들고 쓸어가며 봄기운을 느끼게 하는 다정다감한 속삭임이다. 바람에 흔들리는 댓잎들은 차갑고 맑은 계곡물이 높지도 낮지도 않은 바위에서 떨어져 옥에 부딪히는 푸른 색조의 소리로 기억된다.

　　바람은 시작과 끝이 보이지 않는 기의 흐름으로, 눈에 보이지 않고 손에 잡히지도 않으나 촉감으로 느껴지는 이미지이다. 이러한 바람은 한겨울 〈침묵〉의 영역에서나 〈투명함 속으로〉에서 보여준 차디찬 바람이 아닌, 봄을 알리는 바람이다. 우주를 이루는 4대 요소(地·水·火·風) 중 하나인 바람은 아직 찬바람

232) 푸전위안, 신정근 譯(2013), 『의경』, 성균관대 출판부, p.293.

[도판 92] 김외자, 〈바람으로〉, 2015, 캔버스에 수묵, 혼합재료 46×53cm.

으로 대숲의 메마른 잎들을 울리며 화면 가득 움직임을 부여하고 있다. 거기에 드러나는 대상이나 색채는 자연의 모습만이 아니며, 본인의 가슴에 찾아든 봄 기운과 함께 형상화된 것을 그렸다.

2) 작품구성과 분석

〈바람으로〉의 화면은 왼쪽과 오른쪽이 이등분되어 대나무 줄기와 한줄기 가는 가지를 타고 바람에 나부끼는 댓잎으로 구획이 나누어졌다. 왼쪽 화면의 대나무들은 찬 기운에 얼어붙은 채 하얗게 서 있다. 하얀 캔버스 천에 둔탁한 청색 아크릴 물감을 화면 전반에 선염으로 여러 차례 문질러 찬 기운은 아직 여전함을 보여주고 있다.

특히 대나무 몸통들이 있는 공간은 찬 기운이 강하게 남아있고, 잎사귀 주변은 옅은 푸른 색조로 따스한 봄기운이 가까이 와 있음을 나타내고 있다. 화면의 대나무들은 반듯하게 그려지지 않고, 옆으로 기울거나 약간 굽어진 형상으

왼쪽 화면은 위로 부드럽게 솟는 대나무의 변화상으로 구성

오른쪽 화면은 아래로 늘어뜨린 대나무 가지와 댓잎에 드러나는 바람의 촉감을 표현

[도판 93] 〈분석도〉

로 그려졌는데 이는 겨울 세찬 바람을 이겨온 시간의 흔적이기도 하며 봄의 단어인 부드러움을 보여준다. 대나무 줄기는 침묵의 상징인 검은색이 거의 사라지고, 늘어진 가지에는 풍성한 잎사귀가 바람을 타고 있다. 잎들은 서서히 대지의 얼음을 녹이는 따스한 훈풍에 태어난 듯 부드럽고 윤기가 흐르며 촉감으로 봄을 느끼게 한다.

대나무는 보는 관점에 따라 다르게 느낄 수 있다. 애국의 마음으로 보면 우국충정일 것이고, 덕을 가진 군자로 보면 어진 성현의 마음이 드러날 것이다. 겨울의 찬바람을 이겨온 대나무가 과거의 대나무는 아니듯, 본인의 대나무는 봄을 기다리는 행복한 대나무이다. 이는 대나무의 조그만 곡선과 흔들리는 댓잎의 촉감으로 표현되고 있는데 바람이 불어 곧 찬 기운이 물러나고 봄기운이 온다는 희망의 메시지이다. 희망에 대한 기대는 댓잎 주변에 살랑대는 봄바람에서 느껴지듯 속삭이는 즐거움으로 드러난다. 이것이 본인이 표현하고자 하는 〈바람으로〉에 나타나 있다.

V

결론

사군자인 매란국죽은 오랜 세월을 거치면서 특정한 상징적 의미가 형성되었다. 이에 따라 사군자를 그린다는 것은 그 상징성만을 드러내는 작품활동으로 인식하고 있어, 시대정신을 예술적으로 승화시켜 현대인의 정감에 새롭게 다가서고자 하는 작화 의도는 전통 사군자도의 정신을 훼손할 수도 있겠다는 딜레마를 낳았다.

　　이러한 문제 해결을 위해 현대인의 삶에서 공유할 수 있는 소소한 감정을 전통 사군자도의 상징성과 그 심미성을 어떻게 작품에 투영하여 표현하는 게 이상적일까 하는 고심의 산물이 사군자도를 그리게 된 이유의 하나이기도 하다. 다시 말해 본인이 창작한 사군자를 통해 고아한 선비정신을 재인식시키면서도 사계절의 자연 정감을 사군자 그림에 불어넣어 감상자들과 공감을 교류하는 새로운 사군자도의 창조를 시도한 연구라 하겠다.

연구의 본질은 작가의 뜻을 감상자가 공감하며 이해하고 수용할 때 사군자 작품은 전통적 맥락을 잃지 않으면서도 그 생명력을 띠게 된다는 것이다. 이러한 예술적 사유에 기초하여 수행한 작품활동은 아래와 같다.

첫째, 화목(畵目)으로 사군자가 성립된 것은 유가(儒家)의 군자상이 인(仁)과 그 실천으로서 예(禮)를 행하는 것으로 조명되고, 이들 이념이 매란국죽의 생태적·심미적 특성과 결합하면서부터였다. 이들은 대부분 수묵으로 그려졌는데 학문수양을 위한 수단 또는 목적으로 문인 사대부들이 애호하였다. 매란국죽은 그들의 뜻을 기탁하는 화재(畵材)로서 고고한 기품, 은은한 향기, 찬 서리에도 불구하고 피어나는 의지, 사시사철 푸른 생태적 특성은 군자의 품성을 상징화하여 드러내기에 적합하였기 때문이다.

둘째, 사군자 각각의 상징성을 살펴본 결과, 매화는 엄동설한을 지나 피어나는 꽃과 그 맑은 향의 특성 때문에 지사(志士), 은자(隱者) 등에 비유되었다. 난초는 아무도 돌보지 않은 깊은 계곡에서 꽃을 피우나 그 은은한 향기를 널리 퍼트리는 특성 때문에 군자의 덕향(德香)이나 학덕(學德) 등을 상징하였다. 국화는 늦가을에 찬 서리를 맞으며 피어나는 성정으로 인해 지절(志節)의 꽃으로 여겨졌고 국화의 향은 참향(正香)으로 칭송되었다. 대나무는 사시사철 푸르른 생태적 특성으로 충직한 열사와 열녀의 표상으로 드러내기도 하였다.

이러한 상징성을 드러내는 사군자 중에 대나무가 당대(唐代)에 가장 먼저 그려졌고 문인화로 승화시킨 북송의 문동(文同)에 의해 독립 화과로 성립되기에 이른다. 매화는 북송대(北宋代) 중인(仲仁) 이후 화법이 구체적으로 연구되었다. 난초는 정사초(鄭思肖)가 그린 <묵란도>에 의해 문인화 소재로 확립되었고, 국화는 홀로 그려지기보다는 다른 화초나 대나무 및 바위 등과 함께 가장 늦게 그려졌다. 이들 사군자도에서 시대적으로나 개인적으로 서로 다른 삶을 살았지만 그들의 작품에서는 한결같은 선비들의 정신을 살펴볼 수 있었다. 이는 개성적인 작품들의

면모 속에서도 그 예술적 지향점은 같은 곳을 향하고 있음을 알 수 있었다.

주요 내용으로는 이들 전통 사군자도가 갖는 '문자향 서권기'의 대표적 작품들을 살펴본 후 본인의 작품 중 사군자를 화재(畵材)로 한 총 16개의 작품을 분석하였다. 사군자의 전통적 상징성을 동시대적 취미와 융합하고 새롭게 해석한 상징적 표상을 계절적 정감으로 덧입히고 수묵 등 다양한 재료로 조형화했다. 또한 동시대인의 공감 도출을 위해 자연의 순환 원리에 따른 사계절 특유의 정감으로 이를 표현하였다.

즉, 사군자의 생태적 속성으로부터 형성된 전통적 상징성은 새로운 조형성의 활용으로 현대인의 삶 속에 투영된 자연스러운 감정과 융합되어 작품화되었다. 이는 예술의 궁극적 목적이 인간 정서를 고취하는 것이자, 심미적 활동을 통한 윤택한 삶의 추구라는 전제에서 이루어졌다.

예술 작품을 창조한다는 것은 인간의 본질적 감정의 발현이며, 심미 활동의 정신적 표현으로 조형성과 심미적 조화를 이루어 인간의 정서 함양에 이바지하는 계기로 작용한다. 이러한 순기능적 역할은 작가와 감상자 사이에 정감작용으로 공감대를 형성한다는 점에서 예술적인 가치가 있다. 이러한 구현은 작품의 크기에서부터 다양한 화면 구성과 분할, 대상의 선택과 배치 및 선과 색의 현대적 운영을 위한 매체의 다양한 확대에 이르기까지 조형 언어에 다양성을 꾀하여 현대인에 대한 사군자의 정감을 부여하고자 한 것이다.

이에 따라 사군자의 상징으로 본 정감 표현은 사군자의 화목으로부터 조형 언어로 전환하는 작업이었다. 즉, 본인이 그린 사군자를 통해 다양한 인품이 함의된 선비정신을 재인식시키면서도 사계절 변화에 따른 자연의 순환 속에서 우리의 삶이 불러일으키는 소소한 정감을 어떻게 공유할 것인지를 묻는 연구에 관한 결과이다. 이 과정을 통해서 전통적 화재(畵材)도 이 시대의 새로운 작품을 창조할 때 가장 기본적인 요소가 될 수 있음을 알 수 있었다.

도판 목차

[도판 1] 양무구(揚无咎), 〈사매도(四梅圖)〉 중 1폭, 남송(南宋), 지본수묵(紙本水墨), 37.2× 358.8cm, 북경 고궁박물원

[도판 2] 부분도

[도판 3] 왕면(王冕), 〈묵매도(墨梅圖)〉, 원(元), 지본수묵(紙本水墨), 155×58cm, 오사카 마사키 미술관

[도판 4] 진헌장(陳憲章), 〈만옥도(萬玉圖)〉, 명(明), 견본수묵(絹本水墨), 111.9×57.5cm, 대만 국립고궁박물원

[도판 5] 석도(石濤), 〈세필매화도(細筆梅花圖)〉, 청(淸), 지본수묵(紙本水墨), 80.7×42.3cm, 무 석시 박물원(无錫市 博物館)

[도판 6] 왕사신(汪士愼), 〈묵매도(墨梅圖)〉, 청(淸), 지본수묵(紙本水墨), 113.3×33.3cm, 캘리포 니아대학 부속미술관

[도판 7] 나빙(羅聘), 〈삼색매도(三色梅圖)〉, 청(淸), 지본수묵(紙本水墨), 118.4×51.2cm, 길림성 박물관

[도판 8] 조지겸(趙之謙), 〈병매등서도(瓶梅燈鼠圖)〉, 1865, 지본설색(紙本設色), 북경 고궁 박물원

[도판 9] 임백년(任伯年), 〈매작도(梅雀圖)〉, 1893, 지본채색(紙本彩色), 70.7×35cm, 요녕성 박 물관

[도판 10] 오창석(吳昌碩), 〈홍매(紅梅)〉, 1922, 131×34cm, 지본수묵(紙本彩色), 대만 홍희(鴻禧) 미술관

[도판 11] 해애(海涯), 〈세한삼우도(歲寒三友圖)〉, 14세기, 견본수묵(絹本水墨), 131.6×98.8cm, 교토 묘만사(妙萬寺)

[도판 12] 신사임당(申師任堂), 《고매첩(古梅帖)》8폭 중 1폭, 16세기, 지본수묵(紙本水墨), 52.5× 36.4cm, 이화여대 박물관

[도판 13] 어몽룡(魚夢龍), 〈월매도(月梅圖)〉, 조선 중기, 견본수묵(絹本水墨), 119.4×53.6㎝, 국

립중앙박물관

[도판 14] 조희룡(趙熙龍), 〈홍매대련도(紅梅對聯圖)〉, 조선 19세기, 지본담채(紙本淡彩), 각 42.2×145.0cm, 개인소장

[도판 15] 허련(許鍊), 〈지두묵매(指頭墨梅)〉, 조선 19세기, 지본수묵(紙本水墨), 23.3×33.6cm, 일본 개인소장

[도판 16] 허련(許鍊), 〈수매도(壽梅圖)〉, 1877년, 지본수묵(紙本水墨), 109×57.1cm, 개인소장

[도판 17] 전기(田琦), 〈매화초옥도(梅花草屋圖)〉, 조선 말기, 지본채색(紙本彩色), 29.4× 33.3cm, 국립중앙박물관

[도판 18] 신잠(申潛), 〈설중탐매도(雪中探梅圖)〉, 16세기 전반, 견본채색(絹本彩色), 210.5× 44cm, 국립중앙박물관

[도판 19] 심사정(沈師正), 〈파교심매도(灞橋尋梅圖)〉, 1766, 견본채색(絹本彩色), 115×50cm, 국립중앙박물관

[도판 20] 조맹견(趙孟堅), 〈묵란도(墨蘭圖)〉, 남송(南宋) 13세기, 지본담묵(紙本淡墨), 34.5× 90.2cm, 대만 국립고궁박물원

[도판 21] 정사초(鄭思肖), 〈묵란도(墨蘭圖)〉, 1306, 지본수묵(紙本水墨), 25.4×94.5cm, 일본 오사카 시립박물관

[도판 22] 설창(雪窓), 〈난도(蘭圖)〉, 원(元), 지본담채(紙本淡彩), 106×46cm, 일본 황실

[도판 23] 문징명(文徵明), 〈난죽도(蘭竹圖)〉, 명(明), 지본수묵(紙本水墨), 62×31.2cm, 대만 국립고궁박물원

[도판 24] 조지겸(趙之謙), 〈화훼도(花卉圖)〉, 1867년, 지본채색(紙本彩色), 168×43cm, 북경 고궁박물원

[도판 25] 오창석(吳昌碩), 〈난화도(蘭花圖)〉, 개인소장

[도판 26] 이정(李霆), 〈금니묵란도(金泥墨蘭圖)〉, 조선 1594, 묵견금니(墨絹金泥), 25.5× 39.3cm, 간송미술관

[도판 27] 김정희(金正喜), 〈불이선란도(不二禪蘭圖)〉, 조선 후기, 지본수묵(紙本水墨), 54.9× 30.6cm, 개인소장

[도판 28] 이하응(李昰應), 〈묵란도(墨蘭圖)〉, 19세기 후반, 지본수묵(紙本水墨), 93.7×27.6cm, 개인소장

[도판 29] 민영익(閔泳翊), 〈묵란도(墨蘭圖)〉, 19세기 후반, 지본수묵(紙本水墨), 132×58cm, 개인소장

[도판 30] 가구사(柯九思), 〈만향고절(晚香高節)〉, 원(元), 지본수묵(紙本水墨), 75.2×126.3cm, 대만 국립고궁박물원

[도판 31] 심주(沈周), 〈국화문금도(菊花文禽圖)〉, 1509, 지본수묵(紙本水墨), 104×29.3cm, 오사카 시립박물관

[도판 32] 문징명(文徵明), 〈추화도(秋花圖)〉, 명(明), 지본수묵(紙本水墨), 북경 고궁박물원

[도판 33] 서위(徐渭), 〈국죽도(菊竹圖)〉, 명(明), 지본수묵(紙本水墨), 90.4×44.4cm, 라오닝성 박물관

[도판 34] 운수평(惲壽平), 〈국화도(菊花圖)〉, 1669, 지본수묵(紙本彩色), 67.3×34.5cm, 대만 국립고궁박물원

[도판 35] 팔대산인(八大山人), 〈화조도(花鳥圖)〉, 청(淸), 지본수묵(紙本水墨), 개인소장

[도판 36] 석도(石濤), 〈죽국석란도(竹菊石蘭圖)〉, 청(淸), 지본수묵(紙本水墨), 114.3×46.8cm, 북경 고궁박물원

[도판 37] 오창석(吳昌碩), 〈국도(菊圖)〉, 근대, 지본채색(紙本彩色), 105.3×49cm, 북경 고궁박물원

[도판 38] 이산해(李山海), 〈한국(寒菊)〉, 개인소장

[도판 39] 홍진구(洪晋龜), 〈국화도(菊花圖)〉, 조선, 지본수묵담채(紙本水墨淡彩), 32.6×37.6cm, 간송미술관

[도판 40] 강세황(姜世晃), 〈국죽석도(菊竹石圖)〉, 조선, 지본수묵(紙本水墨), 28.8×33.5cm, 고려대학교 박물관

[도판 41] 심사정(沈師正), 〈황국초충도(黃菊草蟲圖)〉, 조선, 지본수묵담채(紙本水墨淡彩), 16.5×14.2cm, 국립중앙박물관

[도판 42] 허필(許佖), 〈국화도(菊花圖)〉, 18세기, 지본담채(紙本淡彩), 26.7×18.7cm, 서울대학

교 박물관

[도판 43] 정조(正祖), 〈야국(野菊)〉, 18세기, 견본수묵(絹本水墨), 51.4×84.6cm, 동국대학교 박물관

[도판 44] 이인상(李麟祥), 〈병국도(病菊圖)〉, 18세기, 지본수묵(紙本水墨), 28.5×14.5cm, 국립중앙박물관

[도판 45] 전기(田琦), 〈국화도(菊花圖)〉, 조선 후기, 지본담채(紙本淡彩), 33×26.3㎝, 선문대 박물관

[도판 46] 안중식(安中植), 〈추국가색도(秋菊佳色圖)〉, 조선 후기, 지본수묵(紙本水墨), 33×24.7㎝, 간송미술관

[도판 47] 진홍수(陳洪綬), 〈도연명도(陶淵明圖)〉, 명(明), 견본수묵담채(絹本水墨淡彩), 30.3×307cm, 호놀룰루 아카데미 미술관

[도판 48] 양해(梁楷), 〈동리고사도(東籬高士圖)〉, 송(宋), 견본채색(絹本彩色), 71.5×36.7cm, 대만 국립고궁박물원

[도판 49] 문동(文同), 〈묵죽도(墨竹圖)〉, 북송(北宋), 견본수묵(絹本水墨), 131.6×105.4cm, 대만 국립고궁박물원

[도판 50] 소식(蘇軾), 〈소상죽석도(蕭湘竹石圖)〉, 북송(北宋), 견본수묵(絹本水墨), 28×105.6cm, 북경 중국미술관

[도판 51] 이간(李衎), 〈죽석도(竹石圖)〉, 원(元,) 견본채색(絹本彩色), 185.5×153.7cm, 북경 고궁박물원

[도판 52] 조맹부(趙孟頫), 〈과목죽석도(果木竹石圖)〉, 원(元), 견본채색(絹本彩色), 99.4×48.2cm, 대만 국립고궁박물원

[도판 53] 관도승(管道昇), 〈죽석도(竹石圖)〉, 원(元), 견본묵화(紙本墨畵), 87.1×28.7cm, 대만 국립고궁박물원

[도판 54] 오진(吳鎭), 〈묵죽도(墨竹圖)〉, 원 1350년대, 견본수묵(紙本水墨), 40.3×52cm, 대만 국립고궁박물원

[도판 55] 서위(徐渭), 〈죽도(竹圖)〉, 명(明), 견본수묵(紙本水墨), 30.4×336.5cm, 대만 국립고궁

박물원

[도판 56] 해애(海涯), 〈세한삼우도(歲寒三友圖)〉, 14세기, 견본수묵(絹本水墨), 131.6×98.8cm, 일본 묘만지(妙滿寺)

[도판 57] 이수문(李秀文), 〈묵죽도(墨竹圖)〉, 조선 초, 지본수묵(紙本水墨), 30.4×44.5cm, 일본 개인소장

[도판 58] 박팽년(朴彭年), 〈설죽도(雪竹圖)〉, 15세기, 지본수묵(紙本水墨), 85×53.6cm, 국립중앙박물관

[도판 59] 신사임당(申師任堂), 〈묵죽도(墨竹圖)〉, 16세기, 견본수묵(絹本水墨), 50×65.6cm, 개인소장

[도판 60] 이징(李澄), 〈난죽병도(蘭竹屛圖)〉 8폭 중 3폭, 16세기, 견본수묵(絹本水墨), 각 116×41.8cm, 개인소장

[도판 61] 양기훈(楊基薰), 〈혈죽도(血竹圖)〉, 1906, 견본채색(絹本彩色), 125.4×54cm, 고려대학교 박물관

[도판 62] 김외자, 〈홀로 피다〉, 2016, 캔버스에 수묵, 혼합재료 112.1×162.2cm.

[도판 63] 〈분석도〉

[도판 64] 김외자, 〈세상으로 나가다〉, 2016, 캔버스에 수묵, 혼합재료, 50×100cm.

[도판 65] 〈분석도〉

[도판 66] 김외자, 〈활짝 피다〉, 2016, 캔버스에 수묵, 혼합재료, 50×65.1cm

[도판 67] 〈분석도〉

[도판 68] 김외자, 〈흩어지다〉, 2016, 캔버스에 수묵, 혼합재료, 53×65.1cm.

[도판 69] 〈분석도〉

[도판 70] 김외자, 〈아침이 오다〉, 2016, 캔버스에 수묵, 혼합재료, 90.9×72.7cm.

[도판 71] 〈분석도〉

[도판 72] 김외자, 〈한낮의 풍경〉, 2016, 캔버스에 수묵, 혼합재료, 70×138cm

[도판 73] 〈분석도〉

[도판 74] 김외자, 〈늦은 오후〉, 2016, 캔버스에 수묵, 혼합재료, 90.9×72.7cm.

[도판 75] 〈분석도〉

[도판 76] 김외자, 〈저녁이 내리다〉, 2016, 캔버스에 수묵, 혼합개료, 91×116.8cm

[도판 77] 〈분석도〉

[도판 78] 김외자, 〈가을이 시작되다〉, 2016, 캔버스에 수묵, 혼합재료 60.6×72.7cm.

[도판 79] 〈분석도〉

[도판 80] 김외자, 〈가을 속에서〉, 2016, 캔버스에 수묵, 혼합재료, 45.5×53cm.

[도판 81] 〈분석도〉

[도판 82] 김외자, 〈가을을 느끼다〉, 2016, 캔버스에 수묵, 혼합재료, 50×100cm.

[도판 83] 〈분석도〉

[도판 84] 김외자, 〈서리속에 국화를 보다〉, 2016, 캔버스에 수묵, 혼합재료, 50×100cm.

[도판 85] 〈분석도〉

[도판 86] 김외자, 〈겨울의 시작〉, 2015, 캔버스에 수묵, 혼합재료, 45×53cm

[도판 87] 〈분석도〉

[도판 88] 김외자, 〈투명함 속으로〉, 2015, 캔버스에 수묵, 혼합재료, 116.8×91cm.

[도판 89] 〈분석도〉

[도판 90] 김외자, 〈침묵〉, 2015, 캔버스에 수묵, 혼합재료, 40.9×53cm

[도판 91] 〈분석도〉

[도판 92] 김외자, 〈바람으로〉, 2015, 캔버스에 수묵, 혼합재료 46×53cm.

[도판 93] 〈분석도〉

사군자의 세계

2023년 2월 27일 초판 1쇄 발행

지은이　김외자

펴낸이　권혁재

편　집　권이지
교　정　천승현
디자인　이정아

인　쇄　성광인쇄
펴낸곳　학연문화사
등　록　1988년 2월 26일 제2-501호
주　소　서울시 금천구 가산디지털1로 16 가산2차 SKV1AP타워 1415호

전　화　02-6223-2301
전　송　02-6223-2303
E-mail　hak7891@chol.com

ISBN　978-89-5508-479-5 (93600)